인생에 예
필요할 따

KB049374

일러두기

1. 외국 인명, 지명 등은 외래어 표기법에 의해 표기하는 것을 원칙으로 했으나,
 일부 명칭은 통용되는 방식에 따랐다.
2. 작품의 크기는 세로, 가로순으로 표기했다.

인생에 예술이 필요할 때

심상용 지음

삶을 붙잡고 싶은 이들에게 전하는 예술적 위로

들어서며

인생에 예술이 필요할 때

*

토마스 아퀴나스와 중세 철학의 대표적 연구자로서 악惡과 고통의 문
제를 깊이 다루어 온 세인트루이스 대학의 엘레노어 스텀프Eleonore
Stump는 매일 조간신문이 실어 나르는 소식들에 비친 우리의 세계, 우
리의 역사, 우리 자신의 모습에서 악의 존재를 확인한다. 우리들은 그
런 일을 저지르고도 남는 종種의 구성원들이다. 이 책은 그렇게 악한
세상의 모퉁이들에서 쓰이거나 그려진, 하지만 그런 세상을 바꿀 힘
과는 거리가 멀어 보이는 시詩와 그림과 조각에 관한 이야기다.

　　역사는 예술이 세상을 바꾸는 일에 있어 시종 무력했음을 보
여 준다. 그림이나 조각이 세상을 바꿀 만한 권력에 가까이 다가섰던
적은 일찍이 없었다. 지난 20세기 초만 해도 칸딘스키, 몬드리안, 말
레비치, 쿠프카와 같은 추상미술의 선구자들은 비록 가상이나 몽환

4

의 차원이었을지라도 그들의 회화가 '더 나은 세계'를 만드는 데 어떤 식으로든 기여할 것이라고 믿었다. 하지만 오늘날엔 그마저도 기대하기 어려운 일이 되었다. 그렇더라도 회화나 조각이 인간을 억압하는 실존하는 장애물을 치우거나 개선할 수 없다는 것이 예술에 대한 기대를 접어야 하는 이유가 되는 것은 아니다. 예술은 완력이나 무력이 아니라 사랑하고, 포용하고, 그렇게 하기 위해 무언가를 새로 만들어 내는, 전혀 다른 근원으로부터 오는 힘이기 때문이다. 이 힘은 인생을 조작하거나 통제하는 권력과는 아무런 상관이 없다. 이 힘은 군림할 때가 아니라 공감할 때, 선언함으로써가 아니라 표현함으로써 발휘되는 힘이다.

　　두 번의 대전을 치르면서 세계는 군사력과 경제력을 독점한 소수 국가들의 힘에 의해 거의 기획되고 통제되는 세계 예술의 체계로 재구성되었다. 바야흐로 힘의 예술의 시대가 열린 것이다. 하지만 힘의 예술은 표현일 뿐 사실상 예술이라고 할 수 없다. 힘의 예술은 힘의 기술의 일환이기 때문이다. 젊은 예술가들이 빠르게 그리고 감각적으로 TV 스타를 모방하는 기술이고, 찰스 사치Charles Saatchi 같은 사업가가 사업 감각을 발휘해 고가의 가격표를 붙일 만한 것들을 만들어 내는 기술이다. 이런 예술은 본질이 기술인 만큼, 그 결과는 감정의 상시적인 저온화 현상이다. 그것을 통해 강렬한 감동을 느끼거나 눈물을 흘리는 일은 결코 일어나지 않는다. 기술이란 그런 것이다. 기술의 본령은 사람들을 습관적으로 고개를 끄덕이는, 상상력과 환희의 감각이 마비된 의사 기계로 만드는 것에 있다. 이 예술로 인해

인생에서 새로운 가능성과 마주하거나 방향을 바꾸는 계기는 생성되지 않는다.

이 기술로서의 예술은 또한 약자의 편에 서는 등의 도덕적 감각과도 무관하다. 제대로 된 사람은 자신의 눈으로 보고, 자신이 진정으로 원하는 것이 무엇인지 질문한다. 중요한 것은 이런 능력은 지속적으로 격려되고 훈련되어야 한다는 것이다. 반면, 기술로서의 예술은 사람들을 불필요한 욕망과 소비에 친숙해지도록 설득하고 강제하는 것에 그 목적이 있다. 사람들에게 타인보다 더 많은 보상을 차지하는 방법을 가르치는 것은 예술의 일이 아니다. 시선을 끌고, 조명을 받고, 박수갈채를 이끌어 내는 기술로는 예술이라는 창조적인 과업을 수행할 수 없다. 인생은 그 자체로 창조적이고, 창조성은 진정한 삶의 우선적인 특성이다. 만남의 환희, 고통스러운 이별, 인생의 불가피한 전환기, 죽음이 시시각각 다가올 때, 이 모든 변화무쌍하고 정의 내릴 수 없는 순간들이 창조의 원동력이다. 그 순간들이 새로운 생각과 감정을 형성하고, 상상력에 날개를 달아 주어 인생을 새로운 단계로 들어서도록 이끈다.

반면, 세상을 통제하는 기술의 요인들은 창조적이지 못하다. 타인을 발견하고, 그들의 고통에 공감하는 것은 창조적이지만, 기술적 향상은 그런 소중한 것들을 향상시키지 못한다. 폭로는 훨씬 덜 창조적이고, 고발과 비난은 파괴적이다. 인생은 진정으로 창조적인 계기가 깃들기를 소망하는 순간들의 연속이다. 예술은 인생의 그런 속성을 알고 있고, 그것에 귀를 기울이고, 그것에 부응하는 매우 특

별하고 차별된 접근이다. 결코 기술적이어선 안 될 접근이다. 그렇게 하기 위해 예술은 인생에 전적으로 귀속되지 않는다. 그래야만 인생이 도움을 요청할 때, 그 소리를 듣고 달려가 도울 수 있기 때문이다.

**

어떤 경우에도 실패하거나 무릎을 꿇는 일이 없는 사람은 할리우드 영화 안에서나 가능하다. 인생은 난생 처음 마주친 우주의 적들과 싸울 때조차 실수 없이 잘 해내는 것이 아니다. 이 행성에 살았거나 살고 있는 모든 사람들은 그들의 온전하지 않은 존재의 특성을 알아가고, 각자에게 주어진 몫의 고통을 담담하게 끌어안는 법을 배우면서 나이를 먹는다. 이것이 다섯 개의 이야기-인생, 죽음, 예술, 사랑, 치유-로 구성된 이 책의 시작인 **'인생'을 알브레히트 뒤러의 〈아담과 이브〉와 함께 내딛고자 했던 이유다.** 인간에 대한 르네상스 인문주의가 지녔던 희망의 관점에서 보면, 오늘날 그토록 만연한 낮의 소외와 밤의 불면증을 설명할 길이 없다. 사람들은 여전히 가난과 질병을 타인의 몫으로 돌리기 위해 사실상 전 존재를 걸고 경쟁을 벌이는 중이다. 정부는 예외 없이 부패하고 환경은 파괴된다. 오류를 범하지 않는 것은 인생이 아니지만, 그 대가는 너무 아프다.

장 폴 사르트르Jean Paul Sartre는 존재를 실존으로 압축시켰지만, 실존도 존재만큼이나 정복할 수도 통제할 수도 없다. **모든 실존은 죽음으로 막을 내리는데, 이 죽음이야말로 다시 존재를 끌어들이지 않고선 설명될 수 없다. 실존은 죽음을 설명하지 못하고, 따라서 아무것**

도 설명하지 못한다. 죽음이 세상은 잠정적인 유배지라는 확고한 증거가 되는 것은 아마도 맞는 말일 것이다. 언젠가 앙드레 말로André Malraux가 말했듯, 이 시대가 아무리 비극의 감각이 무뎌진 시대더라도 죽음으로 대변되는 인생의 부조리를 덮어 둔 채 모르는 척할 수는 없다. 숱한 죽음들이 인생의 덧없음을 폭로해 왔다. 한때는 입에 침이 마르도록 칭찬했던 비평가들이 온갖 독설을 퍼붓는데다 파킨슨병까지 덮쳤을 때, 베르나르 뷔페Bernard Buffet는 비로소 강도처럼 인생에 들이닥치는 비극과 마주했다. 그는 프랑스 투르의 자택에서 비닐봉지를 얼굴에 덮어쓴 채 자살로 생을 마감했다. "조금이라도 일찍 세상의 광대 짓을 끝내고 싶을 뿐"이라는 유서를 남긴 채.

죽음을 의학적 정의로만 국한하고, 삶을 70년이나 80년의 수명으로 셈하는 것은 무엇보다 틀린 생각이다. 죽음은 삶의 모든 순간들에 개입하기 때문이다. 예나 지금이나 사람들은 인생의 광장과 교차로와 골목길들에서 죽음과 마주한다. 열정이 식고, 첨예했던 삶의 동기가 무뎌지고, 용기가 증기처럼 사라지는 그때가 죽음이 그림자를 드리우는 때다. 기억이 흐릿해지고, 영혼이 안식을 잃고, 사랑하는 것들과 결별하고, 한때 자신을 걸었던 이상이 무너질 때 죽음은 성큼 다가온다. 한때 쟁쟁했던 문명이나 국가나 사회도 어느덧 남루하고 비천한 신세로 전락하고 만다. **예술도 인생의 일이니만큼 죽음과 무관하지 않다.** 리먼 사태가 전 세계 경제를 공황 상태에 빠트렸던 2008년 9월 15일과 16일, 한 예술가가 사업가 자질을 발휘해 자신의 작품들을 직접 내다 팔기 위한 목적으로 경매(런던 소더비)를 개최했을 때,

예술의 고유성에 두터운 어두움이 드리워졌다. 이 예술가는 옥션에 내놓았던 자신의 작품 218점을, 그것도 갤러리 판매 수수료까지 지불하지 않으면서 모두 '성공적으로' 팔아 치웠다. 총매출액은 한화로 2,283억여 원에 달했고, 그 덕에 그는 '2008년 미술계 파워 100인'을 뽑는 미술 전문지 『아트 리뷰』의 특집에서 1위로 선정되었다. 영국의 설치미술가 데미언 허스트Damien Hirst가 이 포스트모던한 영웅담의 주인공이다. 인생의 고유성의 측면에서라면, 허스트의 탁월한 셈법보다 57세의 나이에 그나마 남아 있던 미술계 동료들마저 등졌던 폴 세잔Paul Cézanne의 은둔이 더 부합한다.

　　우리 모두는 우리들이 온 나라들의 대사大使다. 사랑하거나 증오하기로 결정할 때, 순응하거나 저항하기를 선택하는 순간, 제각각 떠나왔던 별의 정체가 드러난다. 행위는 주체의 존재적 기반을 폭로한다. **제프 쿤스Jeff Koons와 일명 일로나 스톨러Ilona Staller의 사랑과 결혼은 스캔들로 얼룩진 그들의 예술만큼이나 키치적이고 소란스러웠으며, 속이 빈 것이었다.** 길지 않았던 결혼 생활을 끝내고 이탈리아로 돌아간 일로나의 회고에 의하면, 쿤스와의 결혼 생활은 한마디로 끔찍한 것이었다. 그 기간의 어느 짧은 찰나조차 '해방된 천국'은 실현된 적이 없었다. 결혼 생활 내내 그녀의 유일한 대화 상대는 그녀의 애완견뿐이었다. 그녀가 애완견과 시간을 보내며 겨우 버티는 동안 쿤스는 온종일 비디오만 보았다. 결국 아들 루드비히를 출산한 지 얼마 되지 않았을 때, 그녀는 예고 없이 쿤스로부터의 탈출을 결행했다. 쿤스와 일로나의 노골적인 정사 장면을 촬영한 사진과 오브제들은

이 진실에 대해서는 일체 언급하지 않은 채, 마치 그들의 결혼 생활에서 비극은 전혀 존재하지 않았다는 듯, 지금도 세계의 미술관들을 인기리에 순회 중이다.

　에드워드 호퍼Edward Hopper의 회화는 그에게 변함없이 헌신적이었던 아내 조의 사랑에도 불구하고, 늘 깊은 심해와도 같은 슬픔과 적막감, 지독한 외로움이 배어 있다. 모든 순간 모든 장소에서, 인파가 북적이는 영화관에서, 고속도로를 달리는 호젓한 자동차 안에서 호퍼의 고독은 늘 활성화된 상태였다. 가능하지 않은 위로를 구하고 가능하지 않은 더 큰 평화를 열망하는 사람들의 공통점이다.

　요하네스 페르메이르Johannes Vermeer의 회화 앞에서 마주하는 것으로, 이 책의 마지막 장인 '치유'를 열기로 결정했다. 페르메이르의 그림 앞에 서면 호흡이 점차 차분해지는 것을 느낀다. 정화의 감각이 조금씩 되살아난다. 현대적 삶에 치명적으로 결여된 조건인 바로 그것, 그것을 통해서만 자신과 마주하게 되는 조건인 참된 휴식의 감각이다. 세속적 정념이 요동치는 삶이기에 고요함이 이토록 비현실적이라는 것을 페르메이르의 회화가 수업료 없이 일깨워 준다. 문제들에 둘러싸여 자신조차 가누지 못하면서 사는 우리가 지금이라도 귀기울여 들어야 하는 이야기가 있다. 오만한 질주 대신 이름 모를 들꽃의 소박함 앞에 잠시라도 멈춰서야 비로소 들리는 이야기다. 천천히, 긴 호흡으로 기술 문명은 결코 도달한 적도, 도달할 가능성도 없는 세계에 대한, 이미 자신 안에 내재하는 그리움을 재발견하는 것이다. 세계 최초의 클레이 애니메이션 작품 〈월레스와 그로밋〉의 작가

이자 감독인 닉 파크Nick Park는 온갖 종류의 문화 콤플렉스에 빠져 있는 자신을 발견하고서는, 잃어버린 것을 찾아나서는 것이 진짜 예술의 길임을 알게 되었다.

예술가가 마음을 담아 만든 예술품은 사람들에게 영감을 주고 지혜의 출처가 된다. 가늠할 수 없는 깊이, 색의 심오한 조화, 고도의 형태적 균형은 특별한 감정적 환희를 경험하게 하고, 상상의 날개를 펼치도록 도와주고, 내면 세계의 고양으로 나아가도록 독려한다. 사람들은 그런 예술품이나 행위를 통해서 인간의 손상되기 전의 아름다움과 존엄성의 원형에 대해 추론할 수 있다.

적지 않은 화가와 조각가들이 이 부름에 성실하게 답해 왔다. 빈센트 반 고흐Vincent van Gogh는 그의 삶이 가장 고통스러웠을 아를의 정신 병원에서 가장 빛나는 그림들 가운데 하나인 〈붓꽃〉을 완성했고, 전쟁 중에도 캐테 콜비츠Käthe Kollwitz는 목탄을 무기 삼아 아픈 세상을 싸매고 치료했다. 반 고흐에게 회화는 기도의 연장이었고, 콜비츠에게 데생은 고통스러운 세월을 견디는 진통제였다. 장 프랑수아 밀레Jean François Millet는 무명의 설움과 충분치 않은 보상에도 자신의 길을 걸었다. 르누아르Pierre-Auguste Renoir는 가난이나 동료들의 비난 때문에 그림을 중단해야겠다는 생각을 단 한 번도 하지 않았다.

이들처럼 이 책을 읽는 이들도 자신의 삶을 필연적으로 붙잡아야 하는 것으로 새롭게 인식하게 하는 어떤 것들과 마주하게 되기를 기대한다. 그 일이 이 책의 페이지들을 통해 가능하다면, 내겐 더할 수 없는 기쁨이 될 것이다.

≋

포스트 팬데믹 시대로 가는 길목에서

이 책에 포함될 몇 점의 논쟁적인 현대 미술 작품들을 살펴보고 있을
즈음, 갑작스럽게 코로나19 사태가 들이닥치더니 이내 전 지구적 팬
데믹 사태로 확산되었다. 강의가 전면 비대면 수업으로 전환되면서
사태의 심각성이 피부에 와 닿았다. 지식 전달이야 그렇다 쳐도 토론
과 공감, 유대감 같은 지적·인격적 교류 전체를 디지털 네트워크 체
계에 의존해야 했다. 비대면 수업은 학기가 바뀐 지금까지 지속되고
있다. 이대로 '언택트Untact' 시대가 도래하는 것이 아닐까라는 불안
이 엄습한다. 이제껏 살아온 방식대로 살 수 없을지도 모른다는, 습
관처럼 생각하고, 느끼고, 믿고, 만들었던 많은 방식들이 더는 허용
되지 않을 수도 있음에서 비롯되는 불안! 뭔가 더 크고 돌이킬 수 없
는 일탈이, 되짚어 볼 겨를조차 없이 쇄도해 오는 인식의 오류와 감

각의 마비가 우리가 마주해야 하는 미래의 모습인 것은 아닐까?

　"우리는 우리가 잃어버린 것이 무엇인지 알 수 있다"고, 전前 메트로폴리탄 미술관장 필립 드 몬테벨로Philippe de Montebello는 말한다. 하지만 우리는 정말 우리가 무엇을 잃었으며, 여전히 잃어버리고 있는 중이 아닌지 알고 있는 것일까? 하지만 우리는 우리가 실제로 무엇을 잃어버렸는지 알지 못한다. 생각의 기준을 손으로 만질 수 있는 것에만 두고 있기 때문이다. 정작 잃어버린 것들은 대부분 손으로 만질 수 없는 없는 것들인데 반해 말이다. 문화사가이자 사회비평가인 모리스 버먼Morris Berman은 이 무지無知가 지속되는 한, 남은 일은 "세월과 함께 상황이 악화되어 가는 것을 지켜보는 것"뿐이라고 했지만, 작금의 팬데믹 사태는 그조차 낙관적인 전망이 아닐까 자문하게 한다.

　미술관은 휴관했고, 예정되었던 전시들은 취소되었으며, 새로운 것들은 기획되지 않는다. 미술 교육, 미술 감상, 미술 시장…, 기존의 많은 접근 방식들이 갑자기 작동을 멈추었다. 바이러스가 늘 오갔던 길을 막았고, 관계들을 단절시켰다. 베니스에서 브랜드를 확인하고, 바젤에서 구매할 것들의 목록을 꾸미는 글로벌 예술 시스템도 삐걱거린다. 허먼 멜빌Herman Melville의 소설『모비딕』에서 고래를 쫓던 배 '피쿼드 호'처럼 산산조각이 날 수도 있다. 예술은 불확실성, '두려운 개방성' 앞에 세워졌다. 되돌아가야 하나? 프랑스의 경제학자이자 사상가인 다니엘 코엔Daniel Cohen은 적어도 17세기 이전으로 돌아가기 전엔 기회가 없다고 말한다. 그런데 그것이 가능하긴 한가?

가능은 하겠지만 한마디로 불확실하다. 예술은 습관처럼 입에 달고 살았던 '열린 사고'가 입에 발린 수사가 아니었음을 증명해야 하는, 전례 없이 도전적인 상황에 처하게 되었다. 이 도전은 그저 해오던 것을 하지 못하게 된 상황을 아쉬워하면서, 조급한 복구를 위한 단편적인 기술적 대안을 주섬거리는 것으로는 극복할 수 없는 도전이다.

언택트 상황이 더 일상화되고, 첨단 컴퓨터 기술이 삶의 필수적인 조건이 될 것으로 예상되는 포스트 팬데믹 시대에는 컴퓨터 기술이 예술의 창작과 매개에 직접적이고 긴밀하게 개입하고, 그것이 제공하는 각종 알고리즘에 의한 콘텐츠들이 불가피하고 자연스러운 것이 될 것으로 보인다. 하지만 이러한 기술적 환경 아래서 예술은 더 감시되고 통제될 개연성이 크다. '딥 러닝Deep Learning의 눈부신 발전이 만들어 낼 초지능Super Intelligence이 새로운 구원으로 받아들여지는 상황에서 예술은 무엇을 할 것이며, 할 수 있는가?'가 지금 답해야 하는 당면한 질문이다. 『특이점이 온다』의 저자 레이 커즈와일Ray Kurzweil은 인공 지능이 모든 인간의 지능의 총량을 추월하는 시점을 2045년으로 특정했다.

그럼에도 기술 환경은 달라지겠지만, 그것은 변화의 연속일 뿐이다. 언택트가 일상화되고, 디지털 기술 체계가 더 교묘하게 삶을 통제하는 시대가 도래하더라도, 가치의 근원인 사람을 흐릿하게 만드는 권력과 그 가치를 지키기 위한 저항 사이의 충돌은 변함이 없을 것이다. 이런 의미에서 작금의 팬데믹 사태로 인해 예술이 당면한 도전은 진정으로 진짜 가치인 사람을 위한 저항에 자신을 거는 것이

확실한가에 대한 검증의 일환으로 보아야 한다. 공감과 포용, 연민과 사랑 같은 보다 고차원의 감정과 지성으로 나아가는 길은 본질적으로 '느린 신경계 작용'에서 나오기에, 첨단 디지털 네트워크 기술에 의존적인 포스트 팬데믹 시대의 예술은 더 큰 도전에 직면하게 될 것이다. 그런 측면에서 보면, 이 책이 작품을 대하고 있는 태도나 종종 소개되는 동시대 예술의 토론들은 우리의 분산되고 분주해진 삶의 감각을 되돌아보는 계기가 될 수 있을 것이다.

차례

죽음

예술

치유

인생

죽음

예술

사랑

치유

뉘른베르크의 이브

알브레히트 뒤러
*Albrecht Dürer*의 〈아담과 이브〉

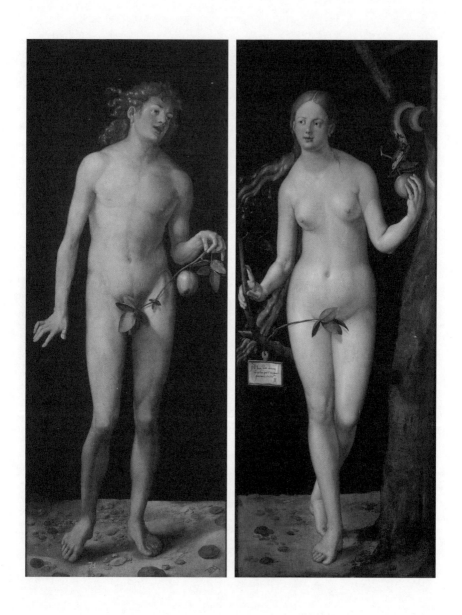

알브레히트 뒤러, 〈아담과 이브〉, 1507년, 목판에 유채,
(왼쪽) 209X81cm, (오른쪽) 209X80cm, 프라도 미술관, 스페인, 마드리드.

~

알브레히트 뒤러Albrecht Dürer, 1471-1528의 〈아담과 이브〉는 구약 성서의 「창세기」 초입에 나오는 아담과 이브의 이야기를 그 모티프로 삼고 있다. 이에 의하면, 이브가 먼저 동산 한가운데의 선악과가 먹음직스럽게 보이도록 만든 사탄의 꾐에 넘어갔다. 선악과를 따먹은 이브는 아담까지 자신의 죄罪에 가담시켰다. 그 결과 두 사람과 진흙으로 두 사람을 빚은 하느님과의 관계를 정의했던 언약이 파기되었고, 존재와 문명과 역사 위에 돌이킬 수 없는 원죄의 그림자가 드리워지게 되었다. 이것이 「창세기」에 실린 이야기의 요약된 줄거리다.

　　이 이야기에 바탕을 둔 뒤러의 〈아담과 이브〉는 1507년 각각 세로 209cm, 가로 80cm 크기의 동일한 두 개의 나무 패널 위에 유화로 그려졌다. 좌측의 아담은 사과가 달린 나뭇가지와 잎으로 자신의 부끄러운 부분을 가리고 있고, 이브는 한 손에는 사과를 다른 한 손에는 화가의 서명이 새겨진 판을 들고 있다. 아담과 이브의 인체는 뒤러 특유의 어두운 배경을 활용하는 능숙한 음영 표현과 세밀한 사실 묘사로 인해 동일한 주제를 다룬 이전의 어떤 그림보다 더 사실적이고, 섬세하고, 부드럽다. 게다가 아담과 이브의 인체에는 뒤러가

　　　　　뉘른베르크의 이브

4년간 탐구하며 획득한 가장 이상적인 비례가 적용되었다.

　　하지만 〈아담과 이브〉에는 뒤러의 탁월한 표현력 이상으로 중요하게 짚고 넘어가야 할 생각, 주목해야 할 역사적 단계의 표상이 내포되어 있다. 아무 생각이 없는 그림이란 존재하지 않는다. 좋은 것이건 아니건, 모두 나름의 정신 작용이 긴밀하게 투사된 산물이다. 〈아담과 이브〉에 담긴 생각이 무엇인가에 대한 답들 가운데 하나가 메트로폴리탄 미술관장을 지낸 바 있는 필립 드 몬테벨로의 감상에 잘 반영되어 있다. 그에 의하면, 뒤러의 아담과 이브는 이제 막 시작될 동산에서의 추방을 목전에 두고 있는, 범죄를 저지른 직후의 인물들이라고는 상상하기 어려울 정도로 태연한 모습이다. 몬테벨로는 이렇게 반문한다. "이보다 더 잘생긴 아담이나 사랑스러운 이브를 이전에 본 적이 있는가?"

　　인류를 헤어나올 수 없는 질고의 덫에 걸리게 했던 치명적인 과오가 막 범해진 순간, 그 과오의 당사자들을 그렇듯 이상적 비례와 백옥 같은 피부를 지닌 선남선녀로 표현한 것은 뒤러가 처음이었다. 뒤러의 선남선녀는 파국의 찰나에 얽힌 성서가 전하고자 하는 메시지에는 관심조차 없어 보인다. 물론 그것은 뒤러의 생각이 반영된 결과였다. 원죄의 성격과 그 심각성을 전하는 성화聖畵의 본래적 기능의 측면에서 보면, 뒤러의 〈아담과 이브〉는 간과하기 어려운 문제를 안고 있음이 분명했다. 이야기의 원본인 성서의 「창세기」에 의하면, 아담과 이브는 선악과를 입에 넣는 순간 눈이 밝아져 처음으로 자신들의 벗은 몸을 돌아보게 되었다. 인류의 조상이 가졌던 첫 자각은

역설적이게도 미적으로 탐닉할 만한 어떤 경이로운 감탄이나 환희와는 거리가 먼 것으로, 그 일부를 나뭇잎으로라도 황급하게 가리지 않으면 안 될 만큼 충격적인 수치심이었다. 게다가 그 그림은 그 앞에 서게 될 관람자를 존재의 내면에 깊게 각인된 배반의 본성에 대한 자숙으로 인도하기보다는 오히려 매력을 발산하는 청춘 남녀의 정념을 탐닉하도록 잘못 인도할 것이 거의 분명하다.

하지만 후대에 이르러 〈아담과 이브〉는 그것을 실패한 종교화로 평가하게 만든 바로 그 이유로 인해 새로운 시대를 견인하는 역사적 광휘로 예찬되었다. 이 그림이 그려진 16세기에는 이미 아담과 이브의 이야기를 이끄는 성서의 관점이 더는 이전처럼 중요하지 않게 되었다. 역사의 페이지가 천상의 나라에서 지상의 광장으로 넘어가고 있었던 것이다. 인간의 배신과 끝나지 않은 속죄의 이야기가 성적 매력이 충만한 남녀의 이야기로 대체되고, 원죄의 비참성은 미美적 탐닉의 대상으로 간주되기 시작했다. 이탈리아 르네상스 정신과 미학의 기반이 마련된 것이다. 이러한 관점이 〈아담과 이브〉에 대한 몬테벨로의 감상에 잘 요약되어 있다. "뒤러는 고전 미술의 영향을 받은 인물에 매력적인 관능을 부여했습니다. 그리고 나는 어여쁜 뉘른베르크 아가씨 같은 얼굴을 한, 비너스처럼 표현된 이브를 좋아합니다."『블룸버그 뉴스Bloomberg News』의 수석 미술평론가인 마틴 게이퍼드Martin Gayford 역시 뒤러가 새롭게 채색한 이브의 관능미에 비하자면, 선악과를 따먹은 그녀의 행위는 대수로울 것이 없다는 투다.

뉘른베르크의 이브

"이브는 상당히 독일인처럼 보입니다. 그녀가 맥주를 대접하는 것을 그려 볼 수 있을 정도입니다."[1]

〈아담과 이브〉에 담고 싶었던 뒤러의 생각은 모호하지 않다. 이브를 사탄의 꾐에 넘어간 어리석은 인간의 조상으로 그려온 역사를 청산하고 싶었던 것이다. 아담에겐 이브의 유혹에 넘어간 어리석은 남정네 이상의 정체성을 부여하고 싶었다. 뒤러가 그린, 독일산 맥주를 대접하는 관능적인 뉘른베르크의 아가씨를 닮은 이브와 그녀의 다정한 연인 아담에게서 「창세기」가 전하는 아담과 이브는 찾아보기 어렵다. 이탈리아 르네상스의 영향을 받은 뒤러에게 중요한 것은 동산 중앙의 선악과를 통해 인간과 언약을 맺고, 그 언약이 파기된 것에 노를 발하는 성서의 하느님이 아니라, 오히려 그런 계약을 기꺼이 깨고 자유를 선언하는 프로메테우스적 인간의 아름다움이었다.

뒤러의 〈아담과 이브〉가 전하는 메시지는 「창세기」에 나오는 원본의 그것과 크게 상충한다. 뒤러의 그림에서 주인공은 신이 사라진 무대의 전면에 등장하는 아담과 이브 자신이다. 이들은 불과 70여년 전인 1427년에 마사초Masaccio가 그린 〈아담과 이브의 낙원 추방〉에서처럼 무력하게 낙원에서 추방당하는 처지가 아니다. 칼을 뽑은 채 그들을 동산에서 추방하는 대천사 미카엘은 어디에도 없다. 이 젊은 연인의 표정이 회한과 두려움으로 창백해져야 할 이유는 없다. 그들은 곧 그들의 삶의 터전이었던 곳에서 추방당할 비참한 배신자로서가 아니라, 오히려 이제 막 도래할 새 시대의 표상이다. 르네상스

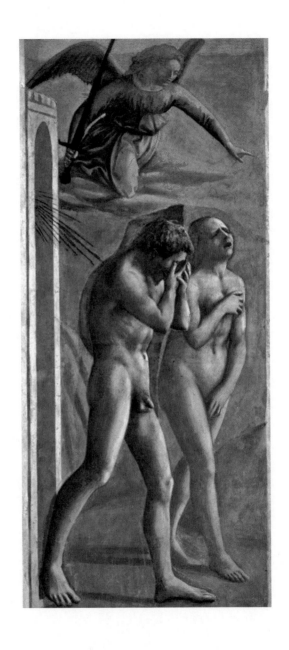

마사초, 〈아담과 이브의 낙원 추방〉, 1427년경, 프레스코, 208X88cm,
산타 마리아 델 카르미네, 이탈리아, 피렌체.

인, 비로소 괴팍한 신이 인간에게 씌운 올무를 벗어나 이제껏 누리지 못했던 자유를 한껏 누릴 기대감으로 벅찬 신인류가 탄생하는 순간이다. 작가의 주관적 해석과 그에서 비롯되는 상상력이 최상위의 가치로 격상되는 르네상스에서 근현대에 이르는, 대문자 'A'로 시작되는 예술이 태동하는 순간이기도 하다.

그리하여 '마침내 인간의 멋진 신세계가 도래했다!'가 이 이야기의 결론이었다면 얼마나 근사했을까. 하지만 르네상스인 뒤러가 〈아담과 이브〉에 담고 싶어 했던, 젊고 아름답고 생기가 넘치는 새로운 인간의 서사는 그의 생각과는 크게 다른 방향으로 전개되었다. 그때로부터 5세기여가 지난 1935년의 어느 날, 뒤러의 고향이었던 뉘른베르크에서 일어났던 한 사건은 이 이야기의 예기치 못했던 전개의 한 단면을 보여 준다. 1935년 '뉘른베르크 법안'으로 명명된 반反유대주의법이 독일 의회에서 제정되었고, 그 법을 따른 독일 정부의 명령으로 1938년 불과 하룻밤 사이에 191개의 시나고그가 불탔으며 수천 개의 유대인 수용소가 파괴되었다. 1년 후인 1939년 폴란드의 유대인들이 게토에 유폐되었고, 1940년엔 아우슈비츠 수용소가 문을 열었으며, 1941년에서 1942년 사이 대학살 장치가 완전하게 작동한 결과 1944년 희생자의 수가 6백만 명에 이르렀다.[2]

그들이 에덴 동산에서 범했던 과오로부터 분리하여 이브를 뉘른베르크의 관능적인 아가씨로, 아담을 다정한 연인으로 변모시켰던 르네상스인 뒤러의 회화는 새로운 문명의 신호로, 오늘날 삶의 모습의 기초를 만든 근대정신과 문명의 시초로 간주되고 있다. 하지

만 기대에 부풀었던 인간의 시대가 이전보다 덜 폭력적이거나 덜 비참하다는 근거는 매우 희박하기만 하다. 톰 필립스Tom Phillips는 인간의 역사를 그 대부분이 제국들이 흥했다가 망하면서 서로 학살하는 이야기로 채워진 흑역사로 정의한다.[3] 그렇더라도 그저 순진해 보이기만 하는 〈아담과 이브〉에 "그럴 듯한 스토리와 망상을 동원하여, 자신이 실제 무슨 행동을 하는지에 대해 자신을 집요하게 속이는"[4] 인간의 비참한 본성과 그로 인해 드리워진 어두운 미래까지 들먹이는 것은 감상으로서 조금 지나친 감이 있다고도 할 수 있겠다.

뉘른베르크의 이브

수녀복을 걸친 돼지

히로니뮈스 보스
*Hieronymus Bosch*의 서사시

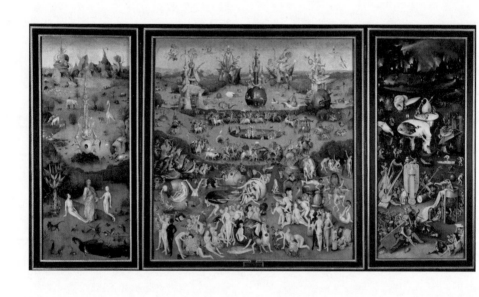

히로니뮈스 보스, 〈쾌락의 정원〉, 약 1500-1505년, 패널에 유채,
220X389cm, 프라도 미술관, 스페인, 마드리드.

히로니뮈스 보스Hieronymus Bosch, 약 1450-1516가 1500년경에 그린 것
으로 알려져 있으며, 프라도 미술관에 소장되어 있는 〈쾌락의 정원〉
은 서양 미술사의 걸작들 가운데서도 가히 백미에 해당된다. 세 폭
제단화Triptych의 형식을 띤 이 그림이 어떤 이의 주문에 의해 어떤 목
적으로 그려졌는지에 대해서는 거의 알려진 바가 없다. '쾌락의 정원'
이라는 제목도 후대 학자들에 의해 붙여진 것일 따름이다. 이 세 폭
회화의 내용은 왼쪽에서 오른쪽으로 진행되는데, 각각 탄생, 타락,
심판이라는 큰 흐름을 따른다.

　　세 개의 패널 중 왼쪽 날개에 해당하는 그림은 아담과 이브의
탄생과 에덴동산의 묘사가 주된 비중을 차지하고 있다. 이제 막 창조
된 최초의 두 남녀 왼쪽에는 보스가 상상력을 동원해 그린 선악과나
무가 서 있고, 그 아래로는 그들과 더불어 살아갈 온갖 짐승들의 모습
이 보인다. 동산의 분위기는 머지않아 휘몰아칠 파국을 감쪽같이 감
춘 채 아직은 평화롭다. 하지만 폭력의 전조만큼은 역력하다. 동산 아
래 부분에 있는 둥근 웅덩이에서는 상서롭지 못한 기괴한 생명체들
이 기어 나오고 있다. 벌써부터 새는 개구리를 잡아먹고, 고양이는 쥐

　　　　　　　　수녀복을 걸친 돼지

〈쾌락의 정원〉의 왼쪽 패널.

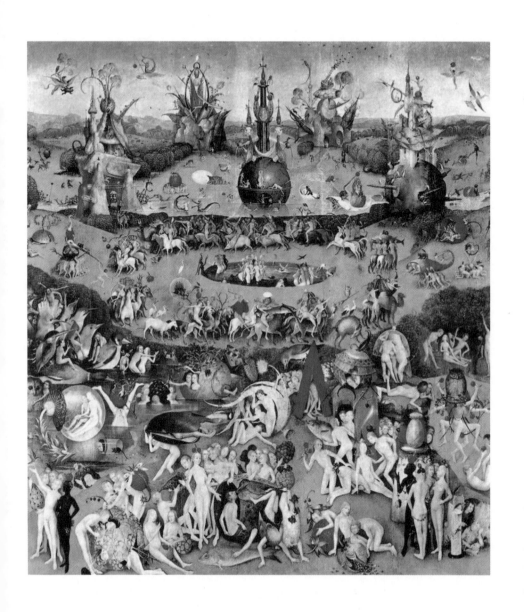

〈쾌락의 정원〉의 가운데 패널.

를 포획하는 등 결핍과 사냥, 약육강식의 폭력이 시작되었다. 웅덩이 속에서 새의 부리와 물고기의 몸통을 지닌 것들은 인간의 원죄 또는 악마를 상징하는 것으로 해석되곤 하는데, 이로 미루어 볼 때 생명의 시간과 함께 악의 시간도 개시된 듯하다. 잠재적인 혼돈의 가운데 책을 읽고 있는, 새의 부리에 물고기의 몸통을 지닌 것이 눈에 띄는데, 지적 탐욕의 무익한 속성에 대한 보스의 자각의 산물임이 분명하다.

순수한 존재로 창조된 인간의 역사는 어느덧 타락의 서사로 바뀌어 가는데, 이것이 세 폭 가운데 두 번째 폭의 중심을 이루는 내용이다. 그림의 한가운데 위치한 둥근 샘에서 목욕하는 젊은 여인들이 있는데, 그 주변에서 소, 말, 돼지, 낙타 같은 네 발 가진 짐승들에 올라탄 사람들이 여인들에게 바치기 위해 각각 마련한 과일이나 달걀, 생선 같은 값진 것들을 옮기는 중이다. 육체의 욕망에 투신하는 어리석은 인간 군상에 대한 알레고리다.

〈쾌락의 정원〉을 통해 보스가 말하고자 했던 것이 무엇인지 알기 위해서는 그림을 더 꼼꼼하게 들여다볼 필요가 있다. 자세히 보면, 욕망을 채우는 행위가 한껏 허용되는 이 풍요로워 보이는 세계에는 혼돈과 불안, 초조함의 또 다른 시간이 흐르고 있음을 알 수 있다. 둥근 모양의 구조물들은 이미 파손되었거나 균열 상태로 보아 머지않아 파손될 것이 분명하다. 그림 왼쪽의 투명한 유리구슬도 바로 지금 산산조각이 나도 이상하지 않을 정도로 온통 균열이 가 있는데, 이는 그 안에서 성적 탐닉에 몰입 중인 연인의 비참한 운명에 대한 암시일 것이다. 그림의 여기저기에 등장하는, 성적 쾌락을 상징하는

과실인 딸기와 체리, 블루베리는 사람 몸집보다 더 커서 그것을 운반하는 사람들에게 큰 짐이 되고 있다.(이 그림에는 '딸기 그림'이라는 별칭이 붙어 있기도 하다.) 과일뿐 아니라 조개나 생선 모양의 생명체들도 많은 경우 삶을 지옥으로 향하는 정거장으로 만드는 성의 탐닉과 타락을 상징하는 것들이다.

보스의 〈쾌락의 정원〉에 나오는 이미지들이 지닌 도상학적 의미의 상당 부분은 아직도 밝혀지지 않은 채 남겨져 있다. 아직까지 일치된 해석적 견해가 내려지지 못한 것들도 많다. 그러는 가운데 이 걸작에 대한 전혀 다른 해석도 존재하는데, 빌헬름 프랑거Wilhelm Fraenger라는 학자의 해석을 살펴보자. 그에 의하면, 이 그림은 인간의 타락상에 대한 윤리적 교훈과는 무관하며, 오히려 보스가 한때 몸담았던 것으로 추정되는 '자유정신 형제회'의 사상, 곧 성적 혼교를 아담의 타락 이전의 순수한 상태로 되돌아가는 관문으로 간주하는 이교도적 사상의 산물이라는 것이다. 미술사가 한스 벨팅Hans Belting의 해석도 이와 유사해서, 이것이야말로 유토피아Utopia, 즉 '역사의 어디에도 없는No-Place' 시공의 상상적 재현으로 본다. 하지만 세 폭 가운데 오른쪽의 '지옥' 편에는 이러한 해석을 수긍하기 어렵게 만드는 적지 않은 근거들이 등장한다. 만일 그것이 아담의 타락 이전으로 가는 제의였다면, 바로 오른쪽의 지옥 편에서 이 정원을 향유했을 사람들에게 예외 없이 들이닥친 가혹한 여러 형벌들에 대해서는 어떻게 설명해야 할까. 보스가 성서의 하느님이 아니라 자신만을 따르는 자유정신을 비판했던 얀 반 뤼스브룩Jan van Ruusbroec의 사상에 감화를

수녀복을 걸친 돼지

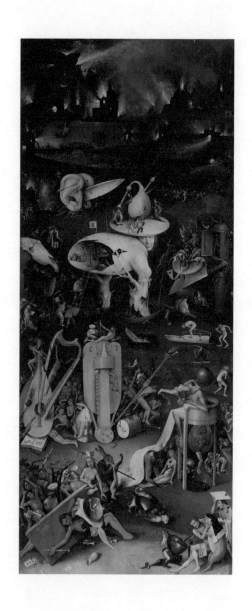

〈쾌락의 정원〉의 오른쪽 패널.

받았다는 사실 등을 미루어 볼 때 더욱 그렇다고 볼 수 있다.

　　오른쪽 날개의 지옥 편은 더할 나위 없이 끔찍하다. 문명의 흔적은 철저하게 형해화되어 남아 있는 것이라곤 잿더미가 된 채 암흑에 뒤덮인 건물들의 잔해뿐이다. 향락으로 자신의 삶을 소진한 사람들은 한때 그들을 흥겹게 했을, 형틀로 바뀐 연회장의 악기들에 매달린 채 항구적인 형벌에 처해진다. 그날에는 죄가 낱낱이 폭로되고, 감추어졌던 비밀들이 모습을 드러낼 것이다. 영원히 감출 수 있는 수치스러운 행동은 없다. 위선이 특히 그렇다. 인생에선 수녀복을 걸치고 있었을지라도, 그 속에 가려졌던 탐욕스러운 돼지가 언제까지 비밀을 유지한 채 지닐 수는 없다.

　　〈쾌락의 정원〉을 장식했던 정욕의 과실들은 시퍼렇게 날이 서벨 것을 찾는 심판의 칼 앞에 놓인 신세가 된다. 그들의 애무의 행위들에선 이제 견디기 어려운 악취가 진동한다. 그들은 새의 머리를 가진 괴물의 크게 벌린 입 속으로 삼켜진 다음, 그 괴물의 배설물의 일부가 되어 오물로 가득한 더러운 구덩이에 내동댕이쳐진다. 향락을 탐했던 젊은 여인들의 말로도 덜 비참한 것은 아니다. 그녀들에게 남아 있는 것은 긴 꼬리를 지니거나 날카로운 이빨로 가득 찬 큰 입을 가진 기괴한 형상의 괴물들과 마주하는 일뿐이다.

　　보스의 회화는 역사적으로나 예술적으로 경이롭다. 역사적으론 15세기에 그려진 그의 그림들이 5세기나 이후에 나타난 20세기 초 초현실주의 경향의 그림들과 견주어도 손색이 없을 정도라는 점에서 그렇다. 게다가 그는 태어나 평생을 살았던 스헤르토헨보스(네

　　　　　　　　　　　　　　수녀복을 걸친 돼지

덜란드)를 벗어난 적이 거의 없었다. 수 세기를 평정하는 그의 놀라운 상상력과 그것에 담긴 지적 보편성이 경험으로부터 온 것만은 아닌 셈이다. '세계는 신의 피조물이고 신의 아름다움을 반영하기 때문에 아름답다'는 보나벤투라의 미학을 수용한 것을 제외하면, 보스는 그의 당대에 결코 '동시대적인' 작가가 아니었다. 그의 회화는 당대의 어떤 유파나 경향의 영향을 조금도 받지 않을 만큼 독창적인 것이었다. 특히 그의 회화에 등장하는 많은 생명체들과 상황들은 전적으로 그의 상상으로부터 나온 것들로, 당시나 지금이나 다른 곳에선 도무지 찾아볼 수 없는 것들이다. 그럼에도 그의 회화를 관류하는 보편성으로 인해, 통상적인 추측과는 달리 당대에도 화가로서 상당한 명성을 얻을 수 있었다고 한다.

정작 이 장구한 대서사시의 저자인 보스의 생애에 대해서는 알려진 것이 거의 없다. 본명이 예룬 반 아켄Jeroen van Aken이라는 사실, 1450년에 태어나 1516년에 사망했고, 31세에 결혼했으며, 36세 되던 해 한때 에라스무스가 입회했고 그의 초기작들을 주문하기도 했던 '형제 성모회'에 가입했다는 점 등이 고작이다. 하지만 작가에 대해 많은 것을 알지 못한다는 사실이 그의 그림 감상을 어렵게 만드는 것은 아니다. 이것이 내용보다는 이름에 열광하는 현대 미술 감상과 크게 다른 점이다.

게으른 자들의 천국에서 부지런 떨기

피터르 브뤼헐
*Pieter Bruegel*의 〈게으른 자들의 천국〉

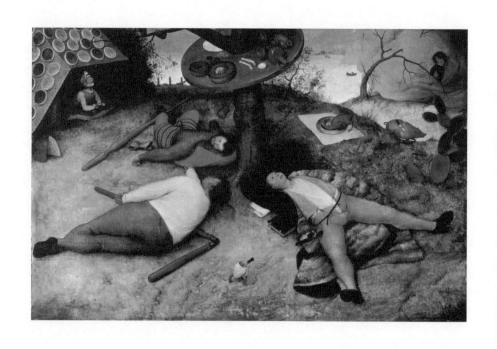

피터르 브뤼헐, 〈게으른 자들의 천국〉, 1567년, 패널에 유채,
52X78cm, 알테 피나코테크, 독일, 뮌헨.

피터르 브뤼헐Pieter Bruegel, 1525-1569의 그림들은 사람들로 하여금 '중세 플랑드르 지방의 서글프고 잔인한 가을'에 깃든 깊은 우울감과 마주하게 한다. 실제로 그가 살았던 시대는 종교적 대립에서 오는 분열과 이웃 강대국의 박해, 새로 도래한 자본주의 질서로 더 빈곤해져만 가는 농부 등 평민의 신분으로는 삶을 견뎌 내는 자체가 몹시 버거운 시대였다. 브뤼헐은 신이 허락한 예리한 시선과 관찰력, 묘사력으로 당대의 진실을 꿰뚫어 보았다. 그에게 회화란 세계를 바라보는 창문이었고, 그 분위기를 기록하는 블랙박스이기도 했다.

흔들리지 않는 개혁적 신앙관을 가졌던 것으로 알려진 브뤼헐이 특별히 주목했던 주제들 가운데 하나가 '인간의 끝없는 어리석음'을 풍자하는 것이었다. 농부들의 사육제에 참여했던 경험과 관련 소설을 읽고 그린 〈게으른 자들의 천국〉은 각각 세 개의 대표적인 어리석음을 세 계층의 사람들을 통해 그려 낸다. 터질 듯 배를 움켜쥔 채 곯아떨어진 세 게으름뱅이의 주변에 놓인 물건들은 그들이 각각 어떤 신분인가를 짐작하게 해 준다. 긴 소매의 흰 윗도리를 입고 타작 도리깨를 베고 자는 사람은 농부임에 틀림이 없다. 붉은 바지를

입은 사람은 옆에 놓인 창과 쇠 장갑으로 미루어 보건대 군인임이 분명하다. 한껏 잠에 취한 기사는 자기에게 주어진 본연의 임무에는 아무런 관심도 없다. 높은 신분의 상징인 검은 옷을 걸친 학자가 책을 베개 삼아 잠든 모습도 한심해 보이긴 매한가지다. 농부는 추수를 게을리 하고, 기사는 적을 경계하지 않으며, 학자는 책을 베개로 삼는다. 모두가 자신이 있어야 할 곳, 해야 할 일들에 등을 돌린 채 멀어져 있다.

게으름은 '악'이 그와 함께한다는 부동의 증거들 가운데서도 단연 으뜸이다. 게으름은 단지 '부지런함'과 상반된 의미인 것만은 아니다. 게으름에는 잘못된 부지런함, 곧 잘못된 열심이라는 의미도 내포되어 있다. 현대인에게는 오히려 이 부지런함으로서의 게으름이 더 문제다. 잠 잘 새도 없이 일하고 또 일함으로써 악을 범하는 것인데, 그러한 열심은 '더는 생각하지 않는 삶'으로 인도하기에, 삶의 목표를 향해 나아가는 진정한 의미의 부지런함과는 거리가 멀다. 삶의 참된 목표와 방향과 동떨어진 이 열심의 종착역 이름은 '허무'다. 갈증을 면하기 위해 허겁지겁 물을 마시기처럼 열심에 열심을 더하지만, 그럴수록 삶의 빈자리만 더 커질 뿐이다. 사람들은 정작 자기 자신에 대한 지식이 없거나 결핍되어 있어 본연의 자아와 동떨어진 모습으로 뒤틀리고 전복된 삶을 산다. 브뤼헐의 〈게으른 자들의 천국〉이 그려 낸 것이 바로 이러한 세계다. 그들은 자신들이 마땅히 일해야 할 그때 코를 골고 있다. 이런 세계는 진리가 다스리는 나라가 아니라 인간의 우매함이 통치하는 나라다.

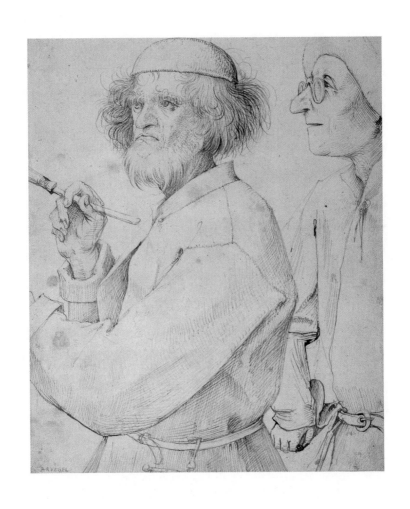

피터르 브뤼헐, 〈화가와 상인〉, 1565년, 펜과 갈색 잉크,
알베르티나 박물관, 오스트리아, 빈.

1565년에 그린 〈화가와 상인〉에서 풍자는 조금 더 노골적이다. 두 등장인물 가운데 중세풍의 작업복을 걸친 사람은 덥수룩한 수염에 빗질도 하지 않은 머리를 하고, 다소 굳은 듯한 표정을 지으며 한 손에 붓을 들고 있다. 노화가의 뒤에 있는 다른 사람의 표정은 진지함을 결여한 채 경박하고 탐욕스러워 보인다. 두 인물의 태도는 비록 다소 암시적이긴 하지만, 극적으로 상치되는 두 세계에 대한 보고서의 성격을 띠고 있다. 앞의 인물의 정체가 그의 진지한 시선으로 드러나는 반면, 뒤에 위치한 상인의 정체를 드러내는 것은 허리춤의 전대를 만지작거리는 손이다. 그림과 마주한 사람들에겐 두 사람으로 대변되는 두 개의 길 가운데 어떤 길이 더 인간에게 부합하는가의 질문이 제기된다. 답은 자명하다. 브뤼헐의 〈화가와 상인〉은 사뭇 명쾌한 어조로, 사람들이 이제 막 대면하기 시작한 새로운 싸움, 곧 부富를 향한 탐욕과의 대결에서 어떻게 해야 하는가에 대한 교훈을 전한다.

두툼한 전대를 차는 것을 목적으로 삼지 않았던 화가, 귀족과 호사가가 아니라 소박한 촌부를 묘사하는 데 평생을 바친 데생가, 그가 바로 브뤼헐이다. 그는 거창해 보이는 전통의 미적 빈곤을 간파했기에 일찍이 주변의 소박한 일상으로 시선을 돌렸다. 그가 지배 계층도 사회적 주류도 아닌 농민을 얼마나 마음 깊이 아꼈는지가 1604년 만더C. van Mander가 쓴 『화가전』에 적혀 있다.

"브뤼헐은 기품이 있고 성실한 상인인 한스 프랑켈트를 위해 많은 일을 했다. 그는 브뤼헐을 좋아해서 날마다 만났다. 브뤼

피터르 브뤼헐, 〈농부와 새 둥지〉, 1568년, 패널에 유채, 59.3X68.3cm,
빈 미술사 박물관, 오스트리아, 빈.

헐은 그와 함께 때때로 농민의 모습으로 차리고 축제와 결혼식에 참석해서 신부나 신랑의 친척처럼 선물을 하곤 했다."

1568년작 〈농부와 새 둥지〉에선 한 손으로 새 둥지를 가리키고 있는 농부를 그렸는데, 농부야말로 진정한 지혜자라는 점을 강조하기 위해서였다. 네덜란드 속담에 의하면 '새 둥지가 있는 곳을 아는 사람은 지식을 갖지만, 그것을 훔친 사람은 단지 그 둥지만을 가질 뿐'이기 때문이다. 〈베들레헴의 인구 조사〉 같은 엄숙한 성서의 이야기를 다룰 때조차 그는 기존의 종교적 위엄에서 벗어난 새로운 신앙의 감수성, 곧 범접하기 어려운 숭고함이 아니라 지극히 소박하고 친숙한 일상을 끌어안는 따뜻한 풍경이 되도록 했다.

브뤼헐은 일상의 구차함과는 가감 없이 마주했다. 하지만 그가 다루는 일상은 그곳에 보이지 않게 존재하는 궁극적인 희망에 의해 견딜 만할 뿐 아니라 아름답기도 한 사건으로서의 일상이다. 그가 일상을 그릴 때 그것에는 신비롭게도 천상의 이미지가 홀로그램을 보는 것처럼 어른거린다. 그가 겨울을 그릴 때 그 눈 덮인 풍경들에는 이미 봄이 깃들어 있다. 그의 그림들에 대한 크리스토프 앙드레 Christophe André의 시 속 한 구절은 이를 잘 함축하고 있다.

"… 가감 없이 거기에 겨울이 존재함을 인정해야 할 것이다.
그 경우 행복은 한동안 힘들어지거나 불가능하게 될 것이다.
행복의 부재는 불행이 아님을 상기하자.

불행이 가능하다는 것, 불행을 생각할 수 있는 것이,
혹시 올 겨울에 우리에게 다가올 수도 있음을 받아들이자.
삶을 지속하거나 기다리기를 지속하는 것.
아니 기대를 품고 사는 것이다. …"5

　　바로 이러한 맥락으로 인해 그가 매우 사실적인 방식으로 가난한 농부의 현실을 묘사할 때조차 화면에는 저 깊은 곳에서 배어 나오는 낙관과 소망의 기운이 자리할 수 있었다. 브뤼헐의 세계는 신비로운 낙관주의에 기초하고 있다. 그의 존재의 심연에서 신앙의 뜨거운 열망이 식지 않고 있었기 때문일까? 이 현상 세계를 넘어서는 낙관과 소망, 그의 세계에서 일관되게 목격되는 그것의 진정한 수혜자는 고통당하고 있던 자신의 이웃, 곧 네덜란드의 시민들이었다. 브뤼헐은 가장 정치적이지 않고, 조금도 선동적이지 않은 자신만의 독창적인 방식으로 당대의 부조리를 고발하는 한편, 그 안에서 고통당하는 사람들의 편이 되었다.

가면 뒤에서 꿈틀대는 것

제임스 앙소르
*James Ensor*의 〈그리스도의 브뤼셀 입성〉으로부터

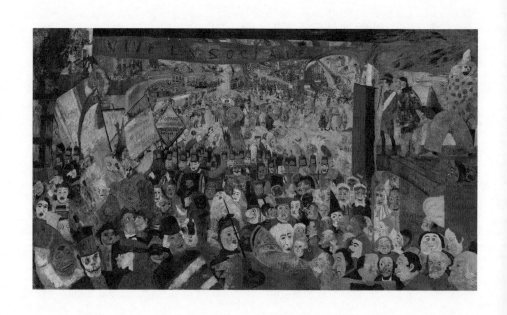

제임스 앙소르, 〈그리스도의 브뤼셀 입성〉, 1889년, 캔버스에 유채,
253X431cm, 폴 게티 미술관, 미국, 로스앤젤레스.

당신은 당신 자신이 누구인지에 대해 아는가? 당신이 아는 당신은
정말 당신인가? 정말 그런가? 사람들은 자신이 누구인가를 타인과
자신에게 증명하기 위해 몹시 애를 쓰면서 산다. 많은 값진 물건들로
자신을 치장하고 주거 공간을 채우는 것은 오늘날 매우 보편화된 자
기 증명 방식들 가운데 하나다. 물론 그조차 쉬운 일이 아니어서 만
족할 만한 성과를 내기란 거의 불가능한 일이다. 사람들은 자신의 존
재감을 드러내기 위해 세속적 성공에 몰입하지만, 그럴수록 실패의
경험과 그로 인한 절망의 무게만 눈덩이처럼 불어나 두 어깨를 짓누
른다. 이 개탄스러운 실존의 도돌이표는 인생이 황혼녘에 이르기까
지 지치지도 않으면서 인생을 수놓는다.

　　사람들은 성공을 위해 자신이 내렸던 잘못된 결정들로 인해
자신의 삶이 피폐해지는 뼈아픈 단계들을 밟으면서 점차 나이를 먹
어 간다. 인생의 행간에서 자신의 '원형적 심층archetypal depths'과 대
면하는 드문 기회가 주어지곤 하지만, 자신에 대해 집중하지 못함으
로써 그런 자각의 순간들조차 인식하지 못한 채 흘러가도록 내버려
둔다. 그 선물처럼 거저 주어지는 기회들만 놓치지 않더라도 훨씬 덜

제임스 앙소르, 〈죽음과 가면들〉, 1888년, 캔버스에 유채, 81.3X100.3cm,
뉴욕 현대미술관, 미국, 뉴욕.

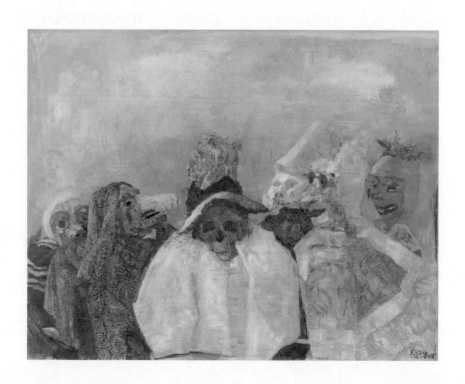

후회하는 삶을 살 수 있을 텐데 말이다. 문제는 공기를 마시듯 늘 착용하는 가면들과 그것들에 의존하는 인생에 있다. 그 가면들에 익숙해질수록 그것 없이는 살 수 없게 되고, 진정한 자신과의 만남은 늘 뒷전으로 밀리곤 하는, 하기 싫은 숙제와 같은 것이 되고 만다.

제임스 앙소르James Ensor, 1860-1949의 〈죽음과 가면들〉은 바로 그 가면과 가면에 의지한 채 삶을 영위하는 사람들의 이야기다. 사람들은 가면을 쓴 채 인생이라는 짧고 덧없는 파티를 즐기느라 여념이 없다. 그들이 일상사에 몰입하는 동안 해골의 형상을 한 죽음은 어느덧 그들의 바로 옆에 다가와 있다. 그들은 자신들이 삶과 죽음의 경계 위에 서 있다는 사실을 자각하지 못한다. 삶의 향연에 도취되어 죽음마저 가면극의 일환으로 착각한다. 파티를 끝내야 할 시간이 시시각각 다가오지만, 사람들은 달아오른 삶의 취기에서 깨어나지 못한다. 결국 죽음이 인생을 파탄내고, 삶에 중독된 오감을 저주로 내모는 순간에 이르러서야 비로소 가면을 쓰지 않은 자신과 대면하게 된다. 1891년작 〈교수형된 사람의 육체를 얻으려고 싸우는 해골〉은 죽음의 궁극적인 목표를 우회적으로 드러낸다. 인생의 파멸, 그것이 죽음이 바라는 유일한 것이다.

인간의 운명을 가릴 수 있는 가면은 없다. 파멸로부터 지켜 줄 만큼 두꺼운 가면도 기대할 수 없기는 매한가지다. 죽음이라는 임계점에 이르러서야 이 사실이 확증된다. 가면을 쓰고 사는 인생은 그래서 더욱 서글프고, 그것에 도취된 채 지나는 시간은 더할 나위 없이 안쓰럽다. 그리고 이런 상황을 가장 잘 표현한 그림은 앙소르의 것들

가면 뒤에서 꿈틀대는 것

가운데서도 1889년에 그려진 〈그리스도의 브뤼셀 입성〉이다. 그림에서 브뤼셀은 온통 축제 분위기다. 거리로 쏟아져 나온 군중의 거대한 물결이 도시를 온통 휘감고 있다. 거대한 물결을 이룬 군중은 그들의 삶에 열광하고, 그 뜨거운 열기에 스스로 도취된 듯하다. 실제로 그것은 경제적 부흥기를 구가하던 19세기 브뤼셀의 재현이기도 하다. 네덜란드로부터의 독립(1830년), 유럽에서 가장 빠른 공장과 철도의 도입, 자국 영토의 80배가 넘는 콩고 식민지 등이 그들의 물질적 풍요의 기반을 견고하게 지탱해 주었다.

가면을 쓴 채 축제를 만끽하는 군중은 사회의 새로운 지배 계층으로 등장한 부르주아 계층의 사람들을 대변한다. 거리로 쏟아져 나와 행렬을 이룬 또 한 무리의 군중이 있는데, 그들은 자신들을 비참한 가난에서 구해 줄 새로운 구세주로서 사회주의 이념을 선택하기로 마음먹은 사람들이다. 먼발치로 예루살렘 성의 초입으로 들어서는 예수와 그의 초라해 보이는 행렬이 눈에 들어온다. 하지만 2천 년 전 "호산나! 다윗의 자손이여! 주님의 이름으로 오시는 분"을 연호했던 가난한 사람들은 이제 나귀를 타고 입성하는 구세주에게는 관심조차 없다. 그들이 자신들의 구원을 위해 새롭게 받아들인 믿음의 대상이 있기 때문이다. 그것이 무엇인가는 하늘에 펄럭이는 빨간색 깃발에 쓰인 문구로 분명하게 확인된다. "사회주의 만세Vive la Sociale!"

어린 나귀를 타는, 무기력하고 가난한 예수는 풍요와 복지를 믿는 진영과 혁명을 바라는 진영 모두에게서 환영받지 못한다. 가난

하고 초라한 예수의 존재가 물질적 풍요를 추구하는 세속주의와 실증주의적 사고로 무장한 부르주아 계층에게 반가운 일일 리가 만무하다. 부르주아 계층의 전복을 통해 가능할 유토피아를 믿는 프롤레타리아 계층은 빈부 격차를 초래하는 구조화된 모순을 해결하기 위해 혁명과 사회주의의 길로 나서기로 결정했다. 예수는 그때부터 오늘날에 이르기까지, 자본주의와 사회주의 이념의 양자로부터 이중적으로 추방된다. 축제를 즐기거나 데모 행진을 벌이는, 기묘하게 양분된 군중의 어느 쪽도 예수의 출현에는 아무런 관심이 없다.

어린 나귀를 타고 예루살렘에 입성했던 성서 속의 예수는 권력을 장악한 기득권층과 지식인에게 축출의 대상이었지만, 적어도 가난하고 병든 사람들로부터는 열렬하게 환호를 받았다. 하지만 19세기의 브뤼셀에선 그들조차 모두가

〈그리스도의 브뤼셀 입성〉 중
"브뤼셀의 왕, 그리스도 만세"라고 쓰여 있는 부분.

평등하게 빵을 나누어 주는 사회주의 유토피아의 선동에 크게 미혹되어 있다. 어느 누구도 거들떠보지 않는, 그 절대적 무관심으로 인해 먼발치서 가까스로 시야에 들어오는 예수의 모습은 더욱 초라하고 고독해 보인다. 우측의 초라한 깃발에 새겨진 "브뤼셀의 왕, 그리스도 만세"는 단지 기울어 가는 한 종교의 영향력을 보여 주는 것에

가면 뒤에서 꿈틀대는 것

그치지 않는다.

오늘날 우리는 앙소르가 고발하고자 했던 풍요와 혁명의 이념이 몰고 온 온갖 병폐들로 숨을 쉬기조차 어려운 시대를 지나고 있다. 한국 사회는 특히 이 두 가지 미혹, 세속적 풍요와 이념적 평등이라는 두 신화에 의해 양쪽으로 이끌리면서 사지가 찢어지는 고통을 경험하고 있다. 분열과 갈등의 불씨는 필시 경멸과 증오심이라는 위험천만한 덤불에까지 옮겨붙기에 현 사태의 심각성은 결코 가볍지 않다.

앙소르는 양자 모두가 동일하게 간과하는 것에 대해 말하고 싶어 한다. 부르주아적 풍요만큼이나 개혁주의자들의 선동도 인생을 딜레마로부터 구할 수 없다는 사실, 그저 상대방에 대한 증오심을 키워 자신의 정당성을 보강하는 사악함이 가면 뒤에서 무럭무럭 자랄 뿐이라는 게 그것이다. 혁명이라고? 혁명은 집단이 애용하곤 하는 또 하나의 가면일 뿐이다. 그것은 꿈에서 시작하고 증오를 곱씹으며 자라지만, 근원적인 위선에다 폭력까지 정당화하면서 결국 그들이 증오했던 탐욕의 드라마로 동일하게 떨어지고 만다.

그림에 담긴 비판적 내용뿐 아니라 그것의 표현, 곧 인간의 숨은 욕망에 대한 노골적인 풍자로서 기괴한 가면들, 악몽을 꾸는 듯한 불길한 분위기로 인해 앙소르의 작품들에 대한 당대의 평가는 가혹했다. 그리스도의 예루살렘 입성이란 성스러운 주제를 난잡한 가면 무도극으로 희화화했으니 혹평은 예견된 것이나 진배없었다. 군중이야 그렇다지만 꽤나 진보적인 비평가들조차 반신반의하거나 냉소하

는 대열에 가담했다. 〈그리스도의 브뤼셀 입성〉은 많은 사람들을 분노하게 만들어 결국 앙소르가 '20인회'에서 추방되는 계기가 되었다. 그런 그의 스타일이 오늘날 예술적 독창성의 표본으로 간주되고 있으니 격세지감이 아닐 수 없다. 그는 그의 생전의 전 기간을 화가로서 인정받지 못한 채 주변의 싸늘한 시선에 둘러싸여 지내야 했지만, 현재는 벨기에의 화폐에 등장할 만큼 사랑받는 국민 화가로 기념되고 있다.

가면 뒤에서 꿈틀대는 것

웃자란 아이들의 놀이터, 세상

장 뒤뷔페
*Jean Dubuffet*의 〈감자 같은 두상〉

장 뒤뷔페, 〈감자 같은 두상〉, 1951년, 하드보드에 유채,
81X65cm, 개인 소장.

~

프랑스가 해방될 즈음인 1944년과 1946년 두 번의 개인전에서 프랑스 화가 장 뒤뷔페Jean Dubuffet, 1901-1985가 보여 준 회화는 아방가르드의 불손한 태도에 꽤 익숙해진 식자층까지 놀라게 할 정도로 충격적이었다. 캔버스는 전통 회화에선 생각조차 하지 못했던 온갖 이물질들, 타르, 자갈, 숯, 모래, 안료를 되는대로 뒤섞어 만든 반죽으로 덮여 있었다. 그 자체로 그것은 이미 충분히 엉망이고, 전통적으로는 분명 망친 그림이다. 두텁고 울퉁불퉁한 표면은 마치 질서를 증오하기라도 하듯 제멋대로고 어수선하다. 형태와 채색, 화면 구성이나 인물 묘사 어느 것 하나 제대로 된 구석이 없다. 〈감자 같은 두상〉의 부유물처럼 얹힌 표정은 도통 감정을 내비치지 않는다. 시큰둥함이거나 냉소일까? 내부에선 무언가가 들끓고 있는 것이 분명하지만, 혼돈 외에 딱히 떠오르는 단어가 없다.

뒤뷔페의 거칠고 볼품없는 스타일은 매일 저녁 나치의 총성이 밤의 정적을 깨는 파리에서 형성되었다. 나치의 파리 점령 시기였던 1942년에 뒤뷔페는 부친의 가업이자 자신의 생업이기도 했던 와인 장사를 그만두고 다시 그림을 그리기 시작했다. 존재의 저 밑바닥

웃자란 아이들의 놀이터, 세상

에서 치고 올라오는 어떤 것이 그렇게 하도록 했다. 참혹한 전쟁을 연거푸 겪으면서 유럽의 양심은 돌이킬 수 없는 상처를 입었다. 할 수만 있다면 시계를 거꾸로 돌려야만 했다. 어두움 이전으로, 학살이 일어나기 전으로, 폭력이 난무하기 전으로, 하지만 대체 어디서부터 잘못된 것일까. 원근법과 명암법의 발견을 자랑스럽게 여겼던 때부터였을까? 자연으로부터 멀어지면서부터? 전통에서 온 것들을 등지고 날것들과 사랑에 빠지기 시작하면서부터? 아니면 예술을 온갖 종류의 반反예술로 대체했던 때부터였던가? 파리에서 나치의 총성은 멈췄다. 하지만 이제 다른 싸움이 시작되었다.

　　뒤뷔페의 회화가 맞이해야 했던 싸움이다. 화면은 균형과 조화 대신 조절되지 않은 발작 상태로 일관한다. 색조는 아무 쪽으로나 되는대로 치우치고 데생은 서툴기 짝이 없다. 인물 묘사는 한마디로 분열적이다. 모호하고 어눌한 표정에 동작은 부자연스럽게 경직되어 있다. 도시 풍경화는 더더욱 아수라장이다. 건물들은 제멋대로 배치되거나 배열된다. 이런 통합성의 결여는 아이들의 그림에서 보이는 전형적인 특성이다. 완성미를 거부하는 것도 뒤뷔페의 무기 가운데 하나다. 완성이야말로 어른들의 강박증이기 때문이다. 완성에 대한 집착 때문에 학습의 노예가 되는 어른과는 달리, 아이들에겐 더 이상 그리고(하고) 싶지 않은 때가 있을 뿐이다.

　　"우리 시대의 문화에 의해 부추겨지는 가치들은 우리 내면의
　　역동성과 아무런 연관성도 없다."(장 뒤뷔페)[6]

웃자란 아이들의 분탕질이 아니라면, 전쟁이 일어날 가능성은 현저하게 줄어들 것이다. 전쟁은 웃자란 아이들의 되바라진 취향을 위한 불꽃놀이다. 이들은 명석한 두뇌로 개발한 과학 기술을 사용해 타인을 죽음으로 내모는 수단들을 마구 발명해 낸다. 이들의 경제는 결국 전쟁 경제이고, 그래서 이들이 말하는 성장은 반드시 전쟁을 필요로 한다. 이들의 철학은 참과 거짓, 도덕과 일탈을 뒤죽박죽으로 뒤섞은 다음, 참과 선은 늘 자신의 몫으로 돌림으로써 전쟁의 정당성을 꾸며대는 비열함의 다른 이름이다. 로버트 맥엘베인Robert McEl-vaine 교수의 표현을 빌자면, 이들이 만들어 내는 문화는 카인Caïn의 문화다.

뒤뷔페는 웃자란 아이들의 분탕질에 가담하지 않는 이미지를 위해 1945년부터 정신 질환자, 어린아이, 미숙한 아마추어의 그림들을 모았고, 그것들로부터 다시 배우기 시작했다. 정신이 멀쩡한 어른들이 망쳐 놓은 세계를 치유하기 위해 정신이 멀쩡한 어른들의 어두운 지혜에 기댈 수는 없는 노릇 아닌가. 파괴되고 불탄 도시를 파괴적인 지성으로 재건해 보았자 동일한 역사의 재탕이 되고 말 뿐이다. 센스와 난센스의 개념을 오믈렛 뒤집듯 뒤집는 것 외엔 다른 도리가 없다는 게 뒤뷔페의 결론이었다. 난센스는 정신 병원 안이 아니라 밖의 세상에서 활개를 친다. 광기보다 광기를 추방하는 이성이 더 끔찍하다.

뒤뷔페에게 이제 회화는 엘리트주의의 덫에 걸린 오만한 평면으로부터 구출해 내는 싸움이 되어야 했다. 스타일을 바꾸거나 세

웃자란 아이들의 놀이터, 세상

런미를 더하는 것과는 차원이 다른 싸움이다. 그것은 세잔에서 시작됐던 자부심 넘치던 노선을 포기하는 것, 마티스의 화려함과 피카소의 입체주의를 통째로 오물통에 처박는 것과 관련된 힘든 싸움이다. 회화를 웃자란 아이들이 불꽃놀이로부터 최대한 멀리 빼돌리는 싸움이다. 치유와 희망이 추방당한 사람, 이방인, 학습 지진아, 뒤떨어진 사람들에게 있다는 것을 믿는 싸움이다.

　　뒤뷔페는 전통적인 묘사와 채색 기법에선 경험하지 못했던, 심연에서 솟아오르는 뜨거운 어떤 것을 아이들의 낙서나 정신병력을 지닌 사람들의 데생에서 느꼈다. 그것들에는 아카데미의 학습된 것들에 내재하는 억압의 단자들, 인식을 흐릿하게 하고 감성을 노예화하는 독毒이 원천적으로 없다. 오만한 이성으로 잘못 길들여진 탓에 편견으로 가득하고, 도덕적으로 비열한 어른의 정신세계에선 경험할 수 없는 느낌이었다. 학습된 것들에 짓눌리면서, 정작 진짜 인간으로부터는 유배된, 엘리트 지식인들에게선 더더욱 마주할 수 없었던 그런 느낌!

숨어 사느니 떠나자!

에른스트 바를라흐
*Ernst Barlach*의 〈책 읽는 수도원 학생〉

에른스트 바를라흐, 〈책 읽는 수도원 학생〉, 1930년, 나무,
115X71.5X49cm, 게르트루드 교회, 독일, 귀스트로.

~

1937년 드레스덴에서 한 화가의 그림을 보았을 때, 히틀러는 치밀어
오르는 분을 삭일 수 없었다. 그는 외쳤다. "이런 사람을 진작 감옥에
보내지 못했다는 것이 수치스러울 뿐이다." 우리는 우리 자신이 이런
편협한 감상자와 같은 부류일 것이라고는 추호도 생각하지 않는다.
하지만 20세기의 정신의학자이자 호스피스 운동의 선구자였던 엘리
자베스 퀴블러 로스Elisabeth Kübler Ross에 의하면, 우리들 각자의 내면
에는 간디와 히틀러가 동시에 존재하고 있다. 간디는 우리 내면의 최
상의 것, 우리 안의 가장 자비로운 모습인 반면, 히틀러는 최악의 것,
부정적이고 편협한 모습이다. 리처드 홀러웨이Richard Holloway 대주교
조차 "나는 나 자신에게도 수수께끼며 짜증나는 불가사의다"라고 외
쳤을 때, 대주교는 자신 안에 거하는 히틀러를 인식했던 것임에 틀림
없다. 우리 모두는 그렇듯 기질적으로 고결하거나 천하고, 자상한 동
시에 잔인한 존재다.

　　예술은 존재 내면의 간디와 만나고, 히틀러를 식별하는 성능
이 나쁘지 않은 거울이다. 히틀러 같은 부류의 감상자는 영혼이 오로
지 자신만을 향해 굽어 있기에, 자신의 기분을 상하게 만드는 모든

　　　　　　　　　　　숨어 사느니 떠나자!

것을 거부하고 파괴하고 싶은 충동을 느낀다. 마틴 루터를 따르자면, 마음이 '자신만을 향해 굽은 사람homo in se incurvatus', 시야에서 타인을 추방해 버린 사람이 곧 '죄인罪人'의 정의다. 드레스덴에서 히틀러를 분노하게 했던 것은 독일 표현주의 화가 오토 딕스Otto Dix의 그림이었다. 히틀러와 나치는 유럽의 많은 화가와 조각가들을 '퇴폐 미술가'로 낙인찍어 영원히 역사로부터 추방하고자 했다. 그들 가운데 한 명이 조각가 에른스트 바를라흐Ernst Barlach, 1870-1938다.

베를린에서 자신의 두 번째 전시를 열었던 1937년, 바를라흐는 조각가로서 생의 전성기를 보내고 있었다. 그의 전시는 대성공이었다. 하지만 그의 첫 전시가 열렸던 1933년, 그러니까 그해 1월 30일 프로이센 미술 아카데미가 케테 콜비츠와 하인리히 만을 강제로 퇴임시킨 것에 항의해 '이 시대의 미술가들'이라는 제목의 라디오 연설을 했던 훨씬 이전부터 그의 이름은 나치의 감시 대상 목록에 올라 있었다. 그의 정신, 드레스덴과 베를린의 아카데미 교수직 제안을 거절한 것에서 시작된 저항 의식, 러시아의 민중주의적 전통과 맥을 같이하는 그의 조각들이 그들의 비위를 상하게 했기 때문이었다. 히틀러와 나치는 그를 퇴폐 미술가로 낙인찍고, 많은 작품들을 압수하고, 그가 만든 기념물들과 공공 조각들을 파괴했다.

퇴폐 미술품으로 분류된 바를라흐의 목조 작품들 가운데 하나인 〈책 읽는 수도원 학생〉이 알프레트 안더슈Alfred Andersch의 소설 『잔지바르 또는 마지막 이유』에 중심 소재로 등장한다. 소설의 배경은 전쟁이 임박한 1937년 가을, 독일 북부의 항구 도시 레리크다. 소

설에서도 〈책 읽는 수도원 학생〉은 나치에 의해 퇴폐 미술품으로 분류되어 몰수되기 직전이다. 소설에 등장하는, 나치의 눈 밖에 난 여섯 명의 하나같은 공통점은 두려움에 떨며 숨어 사느니 차라리 떠나는 쪽을 택하는 것을 더 나은 해결책으로 생각한다는 것이다. 그들 중 1차 대전 참전 당시 잃어버린 두 다리를 대신해 의족을 차고 있는 마을의 목사 헬란더에게 떠나야만 하는 이유는 목조 조각품인 〈책 읽는 수도원 학생〉을 나치로부터 지키기 위해 국외로 빼돌리는 것이었다. 이 작은 목조각은 자신이 만든 인간에게 더는 관심이 없는 것처럼 보이는 신에 대한, 자신의 피폐해진 믿음을 어떻게든 붙잡고 싶은 마음을 상징한다. 목사는 퇴락한 동네의 공산주의자 크누트 선장에게 조각상을 스웨덴 교회에 전달해 줄 것을 부탁한다. 안더슈가 쓴 이야기는 모두 허구지만, 소설 속 조각상은 조금 작긴 해도 바를라흐의 실제 조각상과 같다.

실제로 바를라흐는 퇴폐 미술가로 낙인찍힌 이후 생의 마지막 기간을 깊은 절망감에 빠진 채 보내야 했다. 그가 1920년에 만든 목조각 〈피난민〉은 자신에게 닥쳐올 운명을 예견이라도 한 것 같다.

안더슈의 『잔지바르 또는 마지막 이유』의 관점에서 보면, 피난이건 도주건 숨어 사는 것보다는 낫다. 숨어 사는 것은 주권을 감시자에게 넘기는 것을 의미한다. 숨어 사는 자에게는 발각되거나 발각되지 않거나 둘 중 하나의 가능성만 남아 있다. 반면, 떠나는 것은 선택하고 결정하는 것이고, 그렇게 하는 것은 살아 있다는 뜻이니까. 피난은 자신을 짓밟는 세력에 맞서는 비폭력적이지만 적극적인 저

숨어 사느니 떠나자!

에른스트 바를라흐, 〈피난민〉, 1920년,
나무, 35.5X38.3X14cm.

항으로, 감시당하고 숨지 않으면서 사는 유일한 길이다. 하지만 진절머리 나는 도시 레리크를 떠나도록 하는 진정한 힘의 출처는 따로 있다. 저 멀리에 다른 세계 '잔지바르'가 존재할 것이라는 믿음이 그것이다. "먼 곳에 있는 잔지바르, 대양을 넘어 있는 잔지바르", 그것이 떠나야 하는 마지막 이유인 동시에, 떠날 수 있는 용기의 진정한 출처이기도 하다. 마음속의 잔지바르가 없다면, 떠나는 결정을 내리기란 더더욱 쉽지 않을 것이다.

숨어 사느니 떠나자!

사이프러스, 화가가 사랑한 나무

빈센트 반 고흐
*Vincent van Gogh*의 〈사이프러스 나무〉

빈센트 반 고흐, 〈사이프러스 나무〉, 1889년, 캔버스에 유채, 93.4X74cm,
메트로폴리탄 미술관, 미국, 뉴욕.

1880년 빈센트 반 고흐Vincent van Gogh, 1853-1890는 그때까지 몸담았던 교회와의 결별을 다짐했다. 성직자였으며 한때는 자부심의 대상이었던 부친과 삼촌, 성직자와 교회의 위선적인 모습에 대한 실망감이 결정적인 계기가 되었다. 이후 벨기에의 한 탄광촌에서 가난한 사람들을 위한 복음사역자의 길을 걷고자 했지만, 그마저도 여의치 않았다. 18개월간의 선교 활동 결과, 그의 기질이 성직에는 부적절하다는 지역 위원회의 평가가 있었기 때문이다. 신앙심은 모자라지 않았고, 환자들도 헌신적으로 대했지만, 부족한 설교술과 불안정하고 자제심이 부족하며 종종 과격해지곤 하는 성격이 문제가 되었다.

성직자들이 말하는 신에 대한 회의가 더 몰려들었지만, 자신이 무신론자라고 생각하지는 않았다. 그런 마음은 동생에게 보내는 편지글을 통해 표현되었다. "… 사랑하기 위해서는 하느님을 믿는 것이 절대적으로 필요하다(그렇다고 성직자들의 모든 설교를 신뢰해야 한다는 뜻은 아니다)는 것을 네게 말해 주고 싶구나. 나에게 하느님을 믿는다는 의미는 죽어 있거나 박제된 하느님이 아닌, 거부할 수 없는 힘으로 우리에게 끊임없이 사랑을 재촉하시는 하느님의 존재를 느

사이프러스, 화가가 사랑한 나무

끼는 것이다."7

청년 시절 빈센트는 즐겨 읽었던 찰스 스펄전Charles Haddon Spurgeon의 설교집을 통해 어려움을 견디는 것에 대해 배웠다. 예컨대 많은 환난이 하늘나라로 들어가는 통로를 넓힐 수 있기에 실존의 도상에서 여러 시험과 마주할 때 절망하기보다는 오히려 기쁘게 받아들여야 한다는 내용 같은 것이었다. 그가 견뎌야 했던 가장 지독한 시험은 아마도 반복적으로 찾아오는 신경 발작증이었을 것이다. 1889년 5월, 반 고흐는 결국 스스로 생 레미Saint-Rémy 정신 병원에 입원해야 했다. 그림에 대한 열정만은 식지 않아서 입원 중에도 감시원을 동행한 채로 야외에서 그림을 그리곤 했다. 이때 발견한, 그의 세계를 대변하는 두 개의 모티프가 보리밭과 사이프러스 나무였다. 반 고흐는 이 시기에 하늘과 들판과 그 가운데로 난 길이 있는 그림을 여러 점 그렸다. 하지만 격하게 요동하는 듯한 터치에 더 잘 어울리는 모티프는 사이프러스 나무였다. 사이프러스 나무는 그의 마음이 번민에 휩싸일 때 주로 그린 것이다. 하늘을 향해 솟아오른 사이프러스를 보면 좌절에 익숙해진 그의 마음으로 한 줄기 희망의 빛이 비치는 것만 같았다. 반 고흐는 이를 소재로 여러 점을 반복해서 그렸고, 이 작품을 매우 아껴 '내가 그린 가장 지혜로운 작품'으로 자평하기도 했다.

반 고흐에게 사이프러스는 특별히 선호하는 소재를 넘어서는 미학적 결정체와도 같다. 생 레미 정신 병원에 입원했을 즈음, 반 고흐는 이미 회복이 어려울 만큼 꺾여 있었다. 위로해 줄 동행자 한 명 없이 연이은 좌절이 남긴 상처들은 아물지 않은 채였다. 들판으

빈센트 반 고흐, 〈사이프러스가 있는 길〉, 1890년, 캔버스에 유채,
90.6X72cm, 크뢸러뮐러 미술관, 네덜란드, 오테를로.

로 나가 대기를 뚫고 위로 곧게 솟은 사이프러스를 바라보는 것이 거의 유일하게 기분 좋은 경험이었다. 그 올곧은 상승 지향이야말로 변덕스러운 '인간 사회의 패턴'에선 찾아보기 어려운 것이자 근본적으로 비뚤어져 있는 인간의 내면으로선 흉내 내기 어려운 속성으로, 생레미 병원에 내동댕이쳐져 있는 자신에게 절실하게 필요한 미덕이었다. 사이프러스를 보면서 인생의 목적은 권력자와 부자와 지식인이 말하는 세속 피라미드의 정점에 도달하는 것에 있지 않으며, 따라서 그런 '권력의 피라미드 구조가 자신에게 찍은 낙인은 조금도 신경쓰지 않아도 된다'는 따뜻한 위로를 받는 것 같은 기분이 들곤 했다. 1890년 〈사이프러스가 있는 길〉을 그리면서, 그는 자신도 꼿꼿하게 하늘을 향해 뻗어 나가는 사이프러스처럼 자신을 에워싼 사나운 실존에 굴하지 않을 수 있기를 기원했다. 나쁜 평판과 가난과 외로움으로 밀려오는 슬픔과 약자이기에 당하는 수모야말로 하늘에서의 품위를 더하는 것이라는 믿음이 흔들리지 않도록 기도했다. 활활 타오르는 듯한 터치들에선 그 기원을 저 높은 곳으로 올려 보내는 마지막 남은 에너지와 같은 절실함이 묻어난다.

적어도 이 점에서 반 고흐의 기도는 '세속의 성자'라는 별명을 지녔던 시몬 베유Simone Weil의 그것과 닮아 있다. 베유는 사람들이 매달리는 세속적인 성공은 자신이 기도하는 바가 아니라고 밝히면서, 정작 자신의 영혼 깊은 곳을 채우고 있는 염려에 대해 고백한다.

"하지만 정말 나를 슬프게 하는 것은 진정으로 숭고한 자들만

Vincent van Gogh

이 들어갈 수 있으며, 진리가 계속되는 초월적인 왕국에서 배제되면 어찌할 것인가 하는 것이다."

이 영혼 깊은 곳의 염려는 가난한 광부와 농부의 이웃으로 남고 싶어 했던 반 고흐의 염원의 다른 표현이다. 반 고흐에게 화가로 사는 것은 그렇게 살기 위한 차선책이었다. 화가로서의 길지 않은 삶을 살면서도, 반 고흐는 몇 번씩이고 호평과 성공에 연연하지 않겠노라 다짐했다. 이런 다짐이 다음의 편지글에 담겨 있다.

"분명 '웬 쓰레기 같은 그림이냐!'는 말을 들을 게 뻔하지만, … 그래도 우리는 계속해서 진실하고 정직한 그림을 그려야만 한다. … 예술과 인생에 대해 진지하게 생각하는 사람들이 진지한 반성을 하게 될 그림을 그리지 않는다면, 스스로를 용납할 수 없을 것이다."

예술은 세상에 귀속되지 않은, 귀속될 수 없는 사람들에게 주어진 특혜였다. 관례를 받아들이고 따르는 일이 아니라 바꾸고 새롭게 하는 일을 도맡는 특혜다. 미지의 세계로 뛰어드는 것은 쉬운 일이 아니다. 가난을 면하거나 고통을 덜 수 있는 기회를 애써 멀리해야 할 수도 있다. 몰이해, 억울한 비난과 조롱을 견뎌야 할 수도 있다. 출렁거리는 바다에서 흔들리지 않을 수 있는 길은 없다. 하지만 어떤 바다도 출항을 막을 수는 없다. 예술은 떠나는 일이고, 어딘가에 도

착하기를 소망하는 일이다. 항로를 정리해 놓은 지도 같은 것은 없다. 하지만 마음을 굳게 다지고, 두 눈을 부릅뜨고 항해의 목적지를 거듭 확인할 때, 존재의 망원 렌즈가 초점을 맞추기 시작할 것이다.

땅의 문제들에 집착할수록 보고, 듣고, 만지는 감각의 소실은 불가피하다. 의미, 상상력, 명예로움은 힘을 잃는다. 우리는 그런 존재들이다. 인생이 부를 때, 일상에 빠져 그 소리를 듣지 못하는 존재들이다. 삶이 내리막길로 내몰리고, 실존성이 비참성과 슬픔으로 침몰 직전까지 기울어질 때가 되어서야 비로소, 뒤늦게 인생이 부르는 소리를 듣는다. 1889년, 생 레미의 정신 병원에서 반 고흐가 그랬다. 그곳에서 그는 마침내 더 자주 인생이 부르는 소리를 들을 수 있는 상태였다. 병원 밖의 들판에 우뚝 솟아오른 사이프러스 나무가 하늘의 대사大使라는 사실을 발견할 수 있는 상태였다. 반 고흐는 마지막 힘을 다해 그것을 향해 뛰어나갔다.

Vincent van Gogh

인생

__죽음__

예술

사랑

치유

애도의 의미

안드레아 만테냐
*Andrea Mantegna*의 〈죽은 예수〉

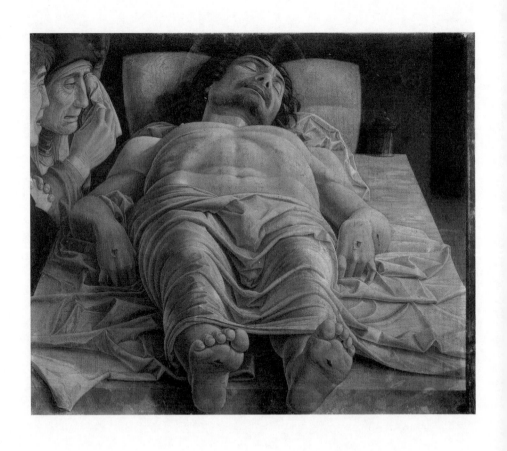

안드레아 만테냐, 〈죽은 예수〉, 1480년경, 패널에 템페라,
68X81cm, 브레라 미술관, 이탈리아, 밀라노.

시신을 안치하는 고대 석굴의 내부인 것으로 보이는 장소에 어둠이 드리워져 있다. 빛의 결핍으로 대기는 한층 서늘하고, 분위기는 차분하게 가라앉아 있다. 장방형의 석판 위에 반듯하게 안치되어 있는 시신은 십자가에서 처형된 직후 이곳으로 옮겨진 예수의 것임이 분명하다. 그 곁을, 생전에 그를 가장 사랑했기에 가장 애도하는 세 사람, 성모 마리아와 사도 요한, 막달라 마리아가 지키고 있다. 세 명의 애도자들은 눈물을 훔치면서, 믿을 수 없다는 듯 혈기가 사라진 성자의 주검을 응시한다. 예수의 죽음에 대한 애도는 당시 화가들에게 매우 익숙한 주제였다. 조토의 〈그리스도의 애도〉(1305년)나 같은 제목으로 알려진 알브레히트 뒤러의 1498년작이 대표적이다. 애도 회화는 관람자에게 성자의 주검에 최대한 가까이 다가가 조문의 대열에 함께하는 경험을 제공함으로써 부활의 신앙을 고취시키는 것이 목적이었다. 성자의 애도를 시각화한 작가들 가운데 미술사 전체를 통틀어 누락해서는 안 될 이름이 만테냐Andrea Mantegna, 약 1431-1506다.

　　만테냐는 자신에게 〈죽은 예수〉를 그릴 기회가 주어졌을 때, 매우 비관례적이고 실험적인 방법을 채택했다. 여기서는 비록 성자聖子

의 것일지라도 죽음은 동일하게 비참하고, 주검은 예외 없이 참혹하다. 만테냐는 호흡이 멈추고 온기가 가신 주검의 해부학적 정확성 외에 신성의 표현과 관련된 어떤 관례도 수용하지 않았다. 모티프만 제외하고선, 어떤 표현상의 이상화나 미사여구도 없다. 애도자의 표현은 더더욱 그렇다. 성모의 얼굴에 파인 주름은 그녀가 살아온 삶의 시간을, 뺨을 타고 흐르는 눈물은 아들을 먼저 보낸 비통한 어미의 심정을 여과 없이 드러낸다. 이 여인은 인고를 많이 치르고 자식마저 일찍 여읜 어미로서, 이전이나 이후에 그려진 어떤 성모보다 더 실존적이다. 비록 옆모습만 보일 뿐이지만, 성 요한의 얼굴은 더 심하게 일그러져 있다.

재능 있는 감독의 지시를 따르는 카메라 렌즈와도 같이 시선이 화면 안에서 움직인다. 십자가 처형으로 생긴 못 자국이 선연한 두 발이 화면의 맨 앞에서 먼저 시선에 들어온다. 가지런히 정돈된 두 손등에서 못 자국은 더 크고 역력하다. 시선은 시신 위로 드리워진, 로마풍의 조각을 연상시키는 천의 주름을 타고 화면의 위로 향한다. 세부까지 놓치지 않는 섬세한 주름 묘사로 인해 애도의 공간은 정적이지만 정지되어 있지는 않다. 격식과 이상화를 버린 대가로 획득된 현실성 때문이다. 사실주의가 역사에 등장하기 3세기도 더 전에 사실성에 대한 만테냐의 추구는 이미 사실주의 정신의 요체를 성취한 셈이다.

〈죽은 예수〉는 만테냐의 고유한 기법이자 원근법의 변형된 활용형인 단축법이 가장 잘 구현된 작품으로 정평이 나 있다. 대상이나

인물을 특정 각도에서 극적으로 포착하는 그만의 기법으로 그려진 것들 가운데서도 백미에 해당되는 작품으로, 만테냐 자신도 '원근법으로 그린 예수'라는 자부심 넘치는 별칭을 붙일 정도였다.

〈죽은 예수〉에는 탁월한 원근법적 단축이 적용되었다. 흉곽을 부풀어 오른 듯하게 처리하는 반면, 발바닥의 크기는 현저하게 축소한 덕에 발의 크기가 몸의 대부분을 가려 관람자가 예수의 발바닥 외에 거의 아무것도 보지 못하는 난처한 상황을 피할 수 있게 되었다. 원근법을 과하게 변칙적으로 적용한 이 독특한 기법 덕에 가능한 일이었다. 더 중요한 것은 이로 인해 애도자의 시선이 압도적으로 쇄도해 오는 예수의 존재 앞에 고정되게 된다는 점이다. 더는 그의 두 발과 두 손의 못 자국을 못 본 척 배제할 수 없는 위치, 진정한 애도자의 위치, 곧 진정으로 살아 있는 자의 포용의 위치에 감상자가 서게 하는 것이다. 마치 롤랑 바르트Roland Barthes가 1978년 5월 28일의 『애도 일기』에서 애도가 자신에게 가르쳐 준 것에 대해 말하면서 "애도만이 노이로제가 아닌, 단 하나의 나의 부분"이라고 말한 것의 회화적 구현과도 같아 보인다.[8]

〈죽은 예수〉에서 애도는 두 발의 선연한 못 자국에서 시작해 몸과 머리 쪽으로 향하게 되는데, 이로부터 예수의 승천을 우러러보는 것과 동일한 시각 효과가 발생한다. 이로 인해 이 죽음은 사망死亡이 아니라 곧이어 일어날 부활과 승천의 투시법적 암시가 된다. 이 죽음이 존재의 심연에 똬리를 틀고 있는 비극의 근원으로서의 죽음, 전적이고 최종적인 소멸로서의 죽음과 궁극적으로 다른 이유다. 이

애도의 의미

죽음은 종점으로서가 아니라 정거장으로서의 죽음이기에, 여기서의 애도 역시 비통함으로 시작되지만 어느 순간 환희로의 변형이 예정된 애도가 된다.

원근법의 탁월한 변칙적 적용으로 발생한 시각 효과로 인해, 감상자는 갑자기 구세주의 생생한 현존 앞으로 불려 나온 듯한 놀라운 느낌을 경험한다. 이토록 가까이에서, 생생하게 성자의 존재를 느끼는 경험은 만테냐 이전의 누구에게도 허용되지 않았던 특권이었다. 누구도 갈릴리의 가난한 목수의 아들로 태어나 정치범의 누명을 쓴 채 가장 잔혹한 방식으로 처형당했던 인간 예수를 이렇게 친밀하게 마주한 적이 없다. 이 생사의 갈림길에서 형성되는, 지상과 천상을 가로지르는 친밀함이야말로 애도의 특성이자 특권이다. 애도는 무덤이 아니라 삶을 기념하는 특권적 순간이다. 애도함으로써 삶 자체의 의미를 가슴으로 한껏 끌어안는 것이다.

만테냐는 다른 작품들과는 달리 〈죽은 예수〉만은 팔지 않은 채, 생을 마칠 때까지 자신의 소장품으로 남겨 두었다. 주변의 몇몇 후원자들이 고가로 구매하겠다는 의향을 밝혔지만, 그것만은 팔 생각이 전혀 없었다. 이 그림은 만테냐의 생전에 그 누구에게도 보인 적이 없었다.

Andrea Mantegna

은총이 필요한 순간

카라바조
*Caravaggio*의 〈성모의 죽음〉

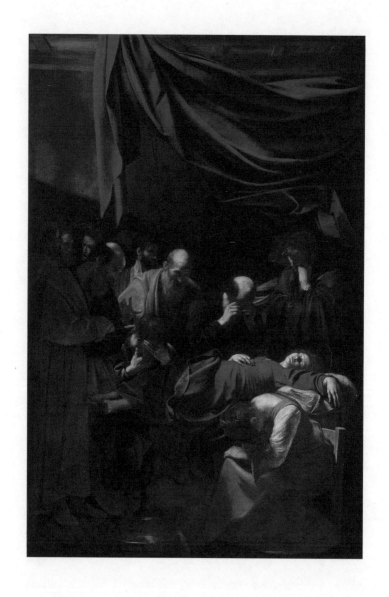

카라바조, 〈성모의 죽음〉, 1604년, 캔버스에 유채, 369X245cm,
루브르 박물관, 프랑스, 파리.

새로 건립된 가르멜 수도회 소속의 산타 마리아 델라 스칼라Santa Maria della Scala 성당을 위한 대형 제단화를 그려 달라는 주문이 카라바조Michelangelo Merisi da Caravaggio, 1571-1610에게 들어왔다. 1601년 6월 14일, 로마의 법률가이자 역사가였던 라에르치오 케루비니Laerzio Cherubini를 통해 전달된 주문서에는 통상적인 두 개의 단서가 포함되어 있었다. 첫째는 그림의 주제가 '성모聖母의 죽음' 또는 '영면에 든 성모'라는 점, 둘째는 '맨발의 가르멜 수도회'의 영성靈性, spirituality이 잘 반영되어야 한다는 것이었다. '맨발의 가르멜 수도회Discalced Carmelites'는 계율이 매우 엄격한 관상觀想수도회로, 성서의 하느님에게로 직접적 나아감과 내적 체험의 삶을 매우 중시했다. '가르멜 산의 복되신 동정녀 마리아의 수도회'라는 별칭이 대변하듯, 수도의 삶에서 성모의 신앙에 각별한 의미를 부여하는 것도 이 수도회의 특징이었다. 그렇다 보니 성모의 죽음을 주제로 하는, 본원 성당의 대형 제단화의 의미는 막중한 것이었고, 따라서 카라바조의 재능과 붓에 거는 기대는 말로 다 할 수 없을 만큼 지대했다. 카라바조는 맨발의 가르멜 수도회의 주문을 수락했다.

수도회는 카라바조가 이 일을 감당하기에 충분한 재능을 지닌 화가라는 사실을 조금도 의심하지 않았다. 적어도 처음에는 그랬다. 하지만 카라바조의 회화적 재능과는 무관한 데서 사고가 터졌다. 〈성모의 죽음〉이 완성되어 공개되자 수도회는 큰 충격에 휩싸였다. 막 완성된 그림이 야기했을 추문을 이해하기 위해서는 그림에 더 가까이 다가서서 그 면면을 꼼꼼하게 살펴보아야 한다. 먼저 성모의 얼굴을 비추는 강렬한 한 줄기 빛이 시선을 붙잡는다. '테네브리즘Tenebrism'이라고 명명된, 극적인 명암 대비는 카라바조 스타일의 탁월한 특성이었다. 빛은 공간 전체를 잠식한 어둠을 예민하게 분쇄하면서 관람자의 시선을 꼼짝달싹하지 못하게 결박한다. 이 시각 효과는 이후 벨라스케스와 렘브란트에게까지 큰 영향을 미쳤다. 조도는 화면의 중심부로 오면서 점차 완화되어, 슬퍼하는 열한 명의 사도들(야고보가 성모보다 먼저 순교했기에 열한 명이다)에게 할당된다. 그림을 주문했던 수도회로서는 여기까지가 분노 없이 감상할 수 있었던 마지막이었다.

빛의 강렬한 효과와는 견줄 수도 없는 희미한 후광으로 인해 누워 있는 여인이 성모임을 겨우 알아차릴 수 있다는 것은 이제 막 시작될 충격의 서막에 불과했다. 화려한 장식과 후광을 생략한 것까지야 마리아가 평범한 서민 출신임을 짐작하도록 하는 것으로 어떻게든 견딜 만한 내용일 수도 있다. 실제 마리아는 일찍 사망한 가난한 목수의 아내이자 정치범으로 극형에 처해진 사람을 아들로 둔, 나사렛 출신의 비극적인 여인이 아니던가.

하지만 불경스럽게도 처연하게 늘어져 있는 시신의 상태는 어떻게 설명될 것인가? 게다가 불룩하게 솟아오른 복부는 그녀가 임신 중에 사망했다는 사실을 확실하게 뒷받침한다. 누가 보더라도 그것은 복된 영면이 아니라 비극적인 죽음에 가깝다. 맨발의 가르멜 수도회 소속 수도사들에게 이런 성모는 꿈에서조차 보지 못했던 것이었다. 여느 비천한 여인의 마지막, 관능의 거리를 쏘다니다 불행한 삶을 끝내기라도 한 듯한 성모라니! 카라바조의 〈성모의 죽음〉 어디에도 성스러운 영면에 깃든 거룩함은 찾아볼 수 없다. 후대의 미술사가들은 카라바조가 종교화의 전통에서 탈피해 서민적이고 자연주의적으로 해석해 그린 것이라고 미화한다. 하지만 이런 해석에는 가르멜의 수도사들이 받았을 충격은 조금도 반영되어 있지 않다.

카라바조가 임신한 채로 익사해 부패가 시작된 매춘부의 시신을 성모의 모델로 삼았다는 사실에 수도회뿐 아니라 당시 사회 전체가 경악을 금치 못했다. 게다가 모델로 삼았던 여인은 얼굴로 보건대, 한때 카라바조가 좋아했던 매춘부였음이 거의 확실했다. 치마 밑으로 드러난 그녀의 정돈되지 않은 두 다리는 동정녀 마리아를 영성의 교본으로 삼는 수도자들로선 감내하기 어려운 신성 모독이었다. 신앙심까지 바라지는 않더라도 악의적인 모독의 동기가 아니라면, 어떻게 이럴 수 있단 말인가. 사실주의자의 작업이 의당 모델을 필요로 하는 것이더라도 그 모델이 임신한 채 익사한, 게다가 한때 자신의 애인이었던 창녀여야 하는 납득할 만한 이유는 없다. 결국 이 사건은 수도자들이 직접 제단에서 그림을 철거하는 것으로 겨우 마무

　　　　　　　　　　은총이 필요한 순간

카라바조, 〈잠든 큐피드〉, 1608년, 캔버스에 유채, 72X105cm,
팔라티나 미술관, 피티 궁전, 이탈리아, 피렌체.

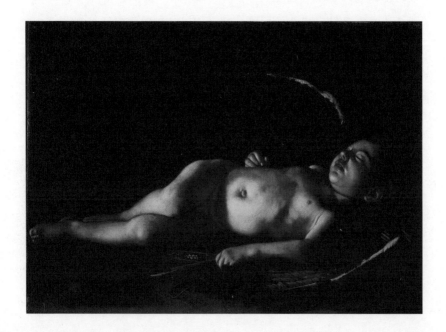

리되었다.

　　이러한 일촉즉발의 사건들은 카라바조가 살인과 투옥, 도주로 이어졌던 곤경 끝에 가까스로 다시 로마에서의 활동이 가능해진 이후에도 연이어졌다. 후원자의 도움으로 다시 로마에 정착한 직후에 그린 〈잠든 큐피드〉도 〈성모의 죽음〉과 같은 추문에 휩싸이고 말았다. 곤히 잠든 아이는 누가 보더라도 신이라기에는 너무 인간적인데다가 대놓고 외설적이기까지 했다. 이 그림도 주문자인 교회와 수도사들을 분노하게 했다. 그가 그린 많은 종교화들이 신의 섭리를 전파하는 대신 교란하기 위해 그려진 것으로 간주되어도 무방할 지경이었다. 그와 동시대 화가였던 니콜라 푸생Nicolas Poussin조차 그를 일컬어 "회화를 파괴하기 위해 이 세상에 온" 인물로 평할 정도였다.

　　전술했듯, 〈성모의 죽음〉에 대한 근현대 미술사가들의 해석은 이와는 전혀 다른 것이었다. 포스트 종교 시대, 특히 근대 이후의 사가들은 그들의 당대 정신에 따라 카라바조 회화의 도전과 도발에 초점을 맞추었다. 오늘날 통상적인 미술사 서사에서 그의 도전기는 하나의 신화요, 무용담으로 회자되고 있다. 〈성모의 죽음〉은 성모와 매춘부의 간극, 성聖과 속俗의 분리를 일찍이 넘어서려 했던 예술적 혁명의 상징으로 추대되는 것을 넘어, 근대 문명의 여명을 밝히는 개벽의 순간으로까지 예찬되고 있다.

　　카라바조의 인생은 그 자신도 수습할 수 없는 사고들로 점철되었다. 난봉꾼에 동성애자였고, 로마 거리에서의 난투나 폭행, 상해 따윈 일상이 되다시피 했다. 난투 과정에서 경찰을 죽이는 일도 일

어났다. 도박에 살인까지 겹치면서 감옥을 제집 드나들 듯했고, 탈옥으로 인해 집행되지는 못했지만 두 번 이상의 사형 선고도 받았다. 1606년 5월, 내기를 하던 상대와 싸우다 단검으로 찔러 죽인 것은 그가 범했던 복수複數의 살인들 가운데 하나다. 38세가 되었을 때 그는 탈옥수로 경찰에 쫓기는 수배자 신세가 되어 있었다. 나폴리, 몰타, 시칠리아를 배회하던 1610년, 그는 수배자와 도망자 생활에 완전히 지쳐버리고 말았다. 몸은 쇠약할 대로 쇠약해졌고, 후원자들은 등을 돌렸으며, 로마로 되돌아가기를 소원했지만 기회는 두 번 다시 주어지지 않았다.

주어진 인생의 시간이 다 지나고 마지막 순간이 찾아왔을 때, 그 모습은 기묘하게도 그가 그렸던 〈성모의 죽음〉에서 모델로 삼았던 여인의 것과 닮아 있었다. 그의 사체는 익사한 채로 한 해변에서 발견되었다. 군대나 경찰에 체포되어 처형되었거나 부랑자에게 살해 당해 버려졌을 것이라는 일설이 있기도 하다. 어떤 마지막이었건, 그가 등졌던 바로 그 은총이 절실하게 필요했던 순간이었을 것으로 추정된다.

시간 여행자들

장레옹 제롬
*Jean-Léon Gérôme*의 〈폴리케 베르소〉

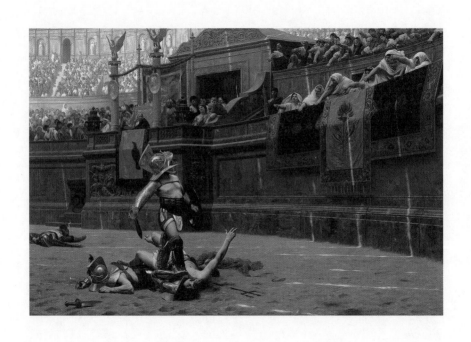

장레옹 제롬, 〈폴리케 베르소〉, 1872년, 캔버스에 유채, 96.5X149.2cm,
피닉스 미술관, 미국, 피닉스.

리들리 스콧Ridley Scott은 자신이 감독하고 러셀 크로가 주인공 막시무스 역을 맡아 열연했던 영화 〈글래디에이터〉의 결정적인 영감을 프랑스의 신고전주의 화가 장레옹 제롬Jean-Léon Gérôme, 1824-1904의 〈폴리케 베르소Pollice Verso〉에서 얻었다고 했다. 〈폴리케 베르소〉의 중앙에는 격투에서 승리해 자랑스럽게 포즈를 취하고 있는 검투사가 있다. 하지만 그의 시선은 황제가 아니라 관중석의 여인들을 향하고 있다. 이 그림을 그리기 위해 제롬은 많은 로마 제국 관련 자료를 연구했고 로마의 콜로세움을 방문하기도 했다. 스콧 감독은 이 그림에서 '로마 제국의 모든 영광과 사악함'을 보았다고 했다.

제롬은 일찍이 그의 탁월한 재능을 인정받아 '에콜 데 보자르'에 입학했고, 스물세 살 되던 해(1847년)에 살롱전에 출품한 작품 〈닭싸움에 참가하는 젊은 그리스인들〉(1846년)이 평단의 찬사를 받은 것을 계기로 성공 가도를 달리기 시작했다. 터키와 그리스, 이집트 등 여러 나라를 여행하며 넓힌 견문에 힘입은 그의 이국적인 풍경화는 당시 귀족, 부르주아층의 오리엔탈리즘 취향에 크게 부합했던 것으로, 이로 인해 제롬은 최고의 인기 작가 반열에 오를 수 있었다. 한

시간 여행자들

장레옹 제롬, 〈아레오파고스 앞의 프레네〉, 1861년, 캔버스에 유채,
80.5X128cm, 함부르크 미술관, 독일, 함부르크.

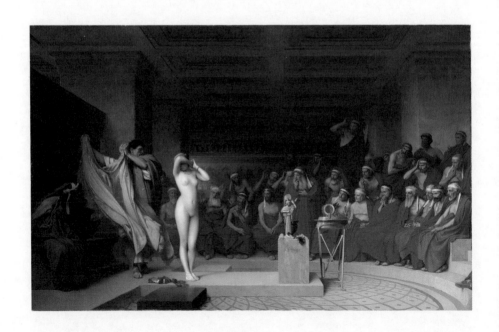

껏 관능미가 추가된 동양적 정취는 엄격한 구도와 형태의 기반 위에서 색의 흐름을 부드럽게 조율하고, 빛과 어둠을 정연하게 처리하는 그의 재능에 실리면서 그의 스타일을 더할 나위 없이 빛나는 것으로 만들었다.

비록 한참 전성기를 구가할 나이에 시력을 상실하는 어려움을 겪어야 했지만, 화가로서 그의 인생은 화려한 성공 자체였다. 일찍이 에콜 데 보자르의 교수가 되었고, 평단의 호평이 연이어졌다. 1865년 프랑스 학회의 회원으로 선정되었으며, 1867년에는 프랑스 최고 명예훈장인 레지옹 도뇌르 훈장을 받았다. 1869년엔 영국 왕립 아카데미의 회원이 되는 동시에 프로이센의 빌헬름 1세로부터 붉은 독수리 훈장을 수여받기도 했다. 한 시대를 풍미했던 그의 장례식 미사에는 당대의 대화가의 삶과 예술을 기념하고 기억하기 위해 정부와 국립미술학교의 고위 인사들이 대거 참여했다.

제롬의 재능과 농숙한 수준을 잘 보여 주는 작품 가운데 하나로 〈아레오파고스 앞의 프레네〉를 들 수 있다. 그림은 아테네 최고의 창부 프레네Phryne의 재판이 열리고 있는 아레오파고스의 재판장을 그 내용으로 하고 있다. 프레네는 당대의 조각가 프락시텔레스Prax-itelles가 아프로디테 신상을 조각할 때 모델을 선 것이 빌미가 되어, 신성 모독의 죄명으로 재판장에 불려 나왔다. 완고하고 고집 센 재판관들은 그녀가 유죄라는 것에 대한 자신들의 판단을 바꿀 의사가 전혀 없어 보인다. 이를 알아차린, 그녀의 연인이자 변호인인 히페리데스는 최후의 수단으로 프레네의 알몸을 가리고 있던 천을 벗기면서

호소했다. "신에게 자신의 형상을 빌려줄 정도로 아름답다는 것이 죽어 마땅한 죄가 되는가?"

그녀의 아름다운 육체가 드러나면서 재판정의 분위기가 술렁이기 시작했다. 이 고발이 그녀와의 잠자리를 거부당한 유력한 인사의 모함에 의한 것이라는 사실이 갑자기 중요한 근거로 환기되었다. 하지만 프레네에게 무죄 판결을 내린 결정적인 근거는 그녀의 아름다움 자체였다. "이 정도의 아름다움은 신의 의지이며 그 앞에서 인간의 법이 효력을 지닐 수 없다"는 것이었다. '모든 아름다운 것은 선하다'라는, 이 탐미주의야말로 관능미와 뒤섞인 오리엔탈리즘 취향과 더불어 당시의 부르주아 계층의 비위에 제대로 들어맞는 것이었다. 자본주의의 드센 확장세와 더불어 정치적 권위가 추방되고 신앙의 기반마저 무너지면서, 도덕적으로 크게 동요하고 허무와 퇴폐의 분위기가 만연했던 것이 당시 베를린, 빈, 파리, 런던 등 유럽 도시들의 분위기였기에 제롬의 화풍에 대한 부르주아 호사가들과 그림 애호가들의 인기는 식을 줄 몰랐다.

하지만 제롬이 전성기를 구가할 그즈음은 그의 고전적 사실주의의 빛을 결정적으로 바래게 만들 변화가 본격화될 채비를 서두르고 있었던 시기이기도 했다. 그가 최초로 살롱에 출품했던 때 이미 사진기가 등장했고(1893년), 그것은 신고전주의 양식의 정확한 사실성과 정교한 묘사의 의미에 조금씩 균열이 가는 계기가 되었다. 이후 시대는 급물살을 탄 듯 변했고, 그 물줄기들을 타고 이제 곧 '인상주의자'라는 명칭을 갖게 될 이단아들이 등장하기 시작했다. 새로이 떠

오르는, 이 덜 자라고 어설퍼 보이는 급진적 화풍에 대한 제롬의 반응은 반발심을 넘어 심지어 적대적이기까지 한 것이었다. 그에게 인상주의자들은 그야말로 '웃기는 놈들'에 지나지 않았다. 그들이 자신들의 새로운 회화 스타일로 내세우는 것은 고작 살롱 화가들에 대한 질투와 살롱에서의 낙선을 합리화하려는 '엉터리 수작'에 지나지 않았다. 그러니 인상주의풍 그림들의 전시회가 뤽상부르 미술관에서 개최되는 것을 안 그가 그것을 막기 위해 무려 한 달 전부터 결사적인 반대 운동을 펼쳤다 해도 이상할 것은 조금도 없는 일이었다.

하지만 우리는 역사로부터 결이 다른 교훈을 듣는다. 역사와 상황에 대해 긴 호흡과 열린 태도를 취하라는 것이다. 제롬이 범한 오류는 자신과 자신의 시대를 과대평가했다는 것이다. 그렇지 않았다면, 젊은 이단아들의 주장을 한낱 어릿광대의 헛소리로 단정할 정도의 어리석음만큼은 피할 수 있었을 것이다. 그는 그들을 자신을 비추어 보는 거울로 삼았어야 했다. 하지만 결과적으로 그렇게 하지 못했다. 물론 쉬운 일이 아니다. 당대의 마티스Henri Matisse도 피카소의 〈아비뇽의 처녀들〉을 보았을 때, 이 젊은 화가가(당시 피카소의 나이는 26세였다) 회화의 명예를 손상시켰다고 분노했으며, 이에 상응하는 응분의 조치가 취해져야 한다고 주장하지 않았던가. 대체로 다음 세대에 대한 평가는 지나치게 엄격하고 인색하다. 하지만 역사의 바통은 이단아들의 손에 쥐어졌고, 오늘날 제롬을 기억하는 사람은 소수에 지나지 않는다.

변화에 대해 제롬이 가졌던 적대감을 구성하는 또 하나의 결

시간 여행자들

정적인 요인은 자신의 성공과 인기를 담보하는 기반을 흔드는 것에 대한 사적인 불만이었다. 실제로 그는 크게 성공했고 그 대가로 막대한 부도 축적했다. 그가 부인과 네 딸에게 남긴 온갖 값나가는 그림과 조각, 보석과 액세서리, 무기와 가면 같은 골동품 등이 섞여 있던 큰 재산은 당시 화폐로 백만여 프랑에 달하는 것이었다. 그의 격앙됐던 반反인상주의에는 그가 모았던 큰 재산을 지키는 것과 관련된 보수적인 태도가 일정 부분 포함되어 있었으리란 추론이 가능한 이유다. 물론 전통 '퐁피에' 화가의 마지막 세대였던 장레옹 제롬과 인상주의자들 간의 갈등과 반목에는 불가피한 측면이 있다. 후세에 전수해야 할 것은 전통으로부터 물려받은 것이라는 제롬의 역사관, 오늘날 종종 '아카데미즘'으로 폄하되곤 하는 그것에 대한 신념이 확고했기 때문이었다. 그러니만큼 이 양자 간의 충돌은 개인의 감정 차원을 넘어서는 것으로, 신고전주의와 인상주의 양식, 고전주의와 개혁주의 사관, 더 나아가 기술techné과 예술art, 장인artisan과 예술가artist의 문명적 차원의 교체기에 야기되는 성격의 것이다.

　　역사학자 하워드 진Howard Zinn의 표현처럼 역사는 달리는 열차와도 같다. 그리고 또 다른 역사학자 마르크 블로크Marc Bloch의 견해처럼 우리는 그 열차에 잠시 탔다가 내리는 길지 않은 구간의 승객과도 같다. 일정 구간 승차했다 하차해야 하는, 시간 여행자들인 승객들로선 열차의 방향이 잘못된 것처럼 보이더라도(실제로 늘 그렇기는 하다) 마음대로 바꿀 수는 없다. 하워드 진의 충고대로 종종 뛰어내림으로써 그 방향에 대한 자신의 태도를 분명히 하도록 요구되는 순간

들이 있는 것이 사실이다. 하지만 열차가 바로 다음에 도착할 역이 어디인지, 궁극적인 종착역은 또 어디인지에 대해 열차 안의 시간 여행자들로선 아는 것이 그리 많지 않다는 것만큼은 인정해야 할 것 같다.

시간 여행자들

당당한 임종은 없다!

폴 고갱*Paul Gauguin*의
〈우리는 어디서 왔으며, 우리는 누구며, 우리는 어디로 가는가?〉
에 대한 단상

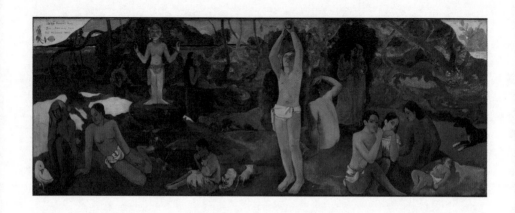

폴 고갱,
〈우리는 어디서 왔으며, 우리는 누구며, 우리는 어디로 가는가?〉, 1897년,
캔버스에 유채, 139.1X374.6cm,
보스턴 미술관, 미국, 보스턴.

1891년, 문명 세계에 대한 더는 어찌할 수 없는 혐오감을 품은 채 폴 고갱Paul Gauguin, 1848-1903은 마침내 남태평양의 타히티섬으로 향하는 배에 올라탔다. 타히티에서의 원시적인 경험들은 잠시 그에게 신선하게 다가왔다. 그곳의 풍경과 사람들을 그리면서 열대의 강렬한 태양과 밝은 색채가 한껏 그의 캔버스 안으로 들어왔다. 파리에선 경험할 수 없었던 어떤 힘이 그의 예술을 한층 높은 곳으로 끌어올려 주는 것 같았다. 하지만 그것은 타히티 시절 그가 겪었던 경험들의 일부에 지나지 않는다. 1897년에 그린 〈우리는 어디서 왔으며, 우리는 누구며, 우리는 어디로 가는가?〉에 그 기간 동안 그가 살았던 인생의 더 많은 이야기가 함축되어 있다.

 타히티의 원시성은 그의 고유한 화풍인 종합주의 기법의 완성에 좋은 계기가 되었다. 타히티의 때 묻지 않은 풍경과 구릿빛 피부의 원주민들은 고갱이 찾고 있었던, 파리와 같은 문명화된 곳에서는 찾을 수 없는 근원적인 상징성을 지니고 있었다. 고갱은 인상주의로부터 출발했지만 인상주의자로 남을 수는 없었는데, 인상주의가 중요하게 생각했던 시각적 효과보다 꿈과 상상력, 그리고 상징을 중

당당한 임종은 없다!

요하게 생각했기 때문이다. 고갱 자신의 표현을 따르자면, 종합주의는 '자연 앞에서 꿈을 키우되 결실은 추상성으로'라고 요약될 수 있다. 고갱은 눈에 보이지 않는 세계, 꿈과 상상, 이상이 더 그림의 사명에 부합하는 것이라고 믿었다. 남프랑스의 아를에서 빈센트 반 고흐와 잠시 함께 살 때, 고갱은 이러한 자신의 신념을 반 고흐가 받아들일 것을 강요했는데, 이는 이 두 화가가 크게 불화하는 원인이 되었다. 반 고흐는 사실성을 결코 포기할 수 없었는데, 모든 사실들에 하느님의 계시가 내포되어 있다는 생각 때문이었다. 반면, 신을 믿지 않았던 고갱에게 반 고흐의 그러한 신념은 재고의 여지없이 무의미한 것이었다.

고갱은 타히티의 때 묻지 않은 원시를 자신의 천국이라 여겼다. 하지만 솔직히 말하자면 식민지 개발에 의해 이미 상당히 문명화가 진행된 타히티에 고갱이 꿈꿨던 원시 따위는 존재하지 않았다. 타히티를 소재로 한 이국적인 풍경화들이 파리에서 먹힐 것이라는 얍삽한 예상도 보기 좋게 빗나가고 말았다. 그림들은 거의 팔리지 않았다. 타히티에서의 생계는 그의 어린 아내가 과일 장사를 해 번 돈으로 근근이 꾸려졌다. 빈곤과 고독에 짓눌리는 상황은 타히티에서도 완화되지 않았다. 그럴수록 프랑스로부터 버림받았다는 낭패감이 커져 타히티 지역 신문에 프랑스 정부를 비방하는 글을 싣기도 하고, 타히티 주민들에게 정부에 저항할 것을 권해 현지 프랑스 관리들과 심하게 충돌하기도 했다. 게다가 유일하게 자신을 이해해 주던 딸 알린(그는 딸을 너무 사랑해서 자기 어머니의 이름을 그대로 물려주었다)

이 폐렴으로 사망했다는 소식이 전해지기까지 했다. 그의 인생은 강렬한 원색의 열대와 밝고 건강한 원주민의 그림들로는 설명될 수 없는 상황들로 채워지고 있었다.

고갱의 그림에서 초기의 밝고 희망적인 분위기는 빠르게 사라졌다. 이즈음에 그린 그림이 바로 〈우리는 어디서 왔으며, 우리는 누구며, 우리는 어디로 가는가?〉다. 탄생과 인생, 그리고 죽음에 대한 언급이 가로 4미터에 달하는 긴 그림의 오른쪽에서 왼쪽으로 파노라마처럼 흐른다. 인생은 아무것도 모른 채 쌔근거리며 잠든 아이에서 죽음을 마주하는 두려움으로 머리를 감싸고 있는 노년을 향해 쏜살같이 달려간다.

중요한 것은 이전의 고갱은 결코 이런 종류의 질문을 던질 인물이 아니었다는 사실이다. 그는 화가로서 자신의 선택과 자신의 재능, 그리고 자신의 성공에 대해 신념에 차 있었고 자신만만했다. 그의 〈황색의 그리스도가 있는 자화상〉에서 고갱은 자신을 예수와 악마의 가운데에 배치했는데, 이는 자신이 그 두 질서의 어느 쪽에도 소속되지 않은 자유인임을 선포하기 위해서였다. 이 자화상에서 그는 자신의 표정을 의도적으로 자신만만하게 보이도록 그렸다. 그만큼 그는 신념의 사나이였다. 하지만 그로부터 고작 8년이 지난 시점에 그려진 〈우리는 어디서 왔으며, 우리는 누구며, 우리는 어디로 가는가?〉에서 이전의 그런 모습은 찾아볼 수 없다. 타히티에서의 노력에 파리 미술계가 눈길조차 주지 않으면서 그때까지 그를 지탱했던 마지막 보루마저 속절없이 무너져 내렸기 때문이다. 더 심해진 음주

당당한 임종은 없다!

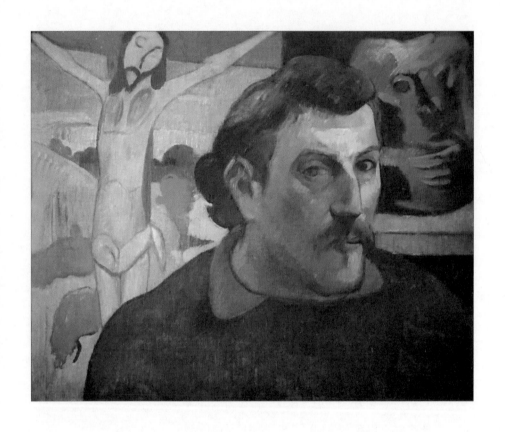

폴 고갱, 〈황색의 그리스도가 있는 자화상〉, 1890년경, 캔버스에 유채,
38X46cm, 오르세 미술관, 프랑스, 파리.

벽에 우울증까지 겹쳤다. 몸은 매독으로 만신창이가 되었고, 고통은 모르핀을 주사하지 않으면 견디기 어려울 정도로 그를 괴롭혔다. 모아 두었던 비소를 한꺼번에 입에 털어 넣어 자살을 시도했어야 할 정도였다.

　'우리는 어디서 왔으며, 우리는 누구며, 우리는 어디로 가는가?'는 이렇듯, 결연한 신념으로 자신의 인생을 잘 살아왔노라 믿었던 사람이 그때까지 인생에 대해 확신했던 모든 것들에 대한 자신의 무지몽매와 끔찍한 오만을 마주했을 때 던질 수밖에 없었던 고통스러운 질문이었던 것이다. 그것은 세련된 어조를 띤 현학자의 사변적 화두가 결코 아니었다. 그것은 한 사람이 곤두박질치는 자신의 실존 앞에서 막을 겨를조차 없이 새어 나오는 신음 같은 것이었다.

　고갱은 자신과의 비참한 대면 이후, 이번에는 마르키즈 제도의 히바오아섬을 찾았다. 하지만 그때 그의 건강 상태는 이미 되돌릴 수 없을 정도로 악화된 매독과 영양실조로 회복될 가능성이 전무한 상태였다. 마지막 낙원으로 여겼던 히바오아섬을 찾은 지 2년 만인 1903년 고갱은 파란 많던 자신의 생을 마감했다.

　후대의 역사가들에 의해 고갱은 '문명에 도전하는 인간', 서구 근대정신에 잘 들어맞는 인간의 전형으로 상당하게 각색되었다. 이에 의하면 고갱은 오로지 '자신에 대한 신념'으로 기존의 통념 전체와 맞서는 위대한 소영웅이다. "영광이란 헛된 단어이며, '헛된 보상'에 지나지 않는다고 그 자신이 썼던 것처럼, 고갱은 비참 속에서 죽어 갈 운명을 무릅쓰고 영광보다는 전설을 택했다"는 것이다. 하지만

인생은 거짓 영광만큼이나 전설이 되는 것도 거부한다. 고갱을 생과 사의 숱한 경계로 내몰았던 선택들의 대단원인 죽음 앞에서 이 진실이 확연해진다. 생의 마지막 고통이 몰려왔을 때, 고갱이 급하게 이웃에게 부탁했던 것은 기도를 받기 위해 근처에 사는 베르메르 목사를 불러 달라는 '요청'이었다.

고갱의 장례식은 마르탱 주교가 집전했다. 그(마르탱 주교)는 고갱이 생전에 어린 여학생들에게 추파를 던지곤 했기 때문에, 그가 교회 가까이 접근하는 것을 금지시켰던 바로 그 사제였다. 마르탱 주교는 고갱의 죽음에 대해 다음과 같은 간략한 보고가 포함되어 있는 전문을 파리로 보냈다.

"이곳의 특별한 일이라고는 하느님의 원수요, 모든 올바른 것의 적이었던 유명한 화가 고갱이라는 한심한 인간이 급작스럽게 죽었다는 것뿐입니다."

고갱의 임종은 자신의 확신에 찬 것처럼 보였던, 삶 전체를 통해 던졌던 질문의 답으로서는 이해하기 어려울 만큼 비참한 것이었다. 우리는 어디서 왔으며, 우리는 누구며, 우리는 어디로 가는가? 우리는 지금 어디쯤을 지나고 있는 것인가? 오늘날까지, 아마 앞으로도 영원히 명확하게 답이 달리지 않을 이 질문 앞에서 우리는 우리가 확신했던 것들을 내려놓을 수밖에 없다. 이제껏 움켜쥐어 왔던 것을 내려놓는 그만큼 인생이 덜 막막한 것이 될 것이기 때문이다. 우리는

Paul Gauguin

지나온 시간의 자취, 문명과 개인의 역사를 통해 어느 정도는 실체적인 설명이 가능한 존재이기에, 왜 그래야 하는가에 대해 전적으로 무지하지는 않다. 인생의 시간 동안 범한 모든 오류에 대해 책임을 지기에는, 우리 모두는 처음부터 많은 결핍을 지닌 존재로 출범한다. 그렇기에 우리에게는 사적으로 관용을 구할 기회가 어떤 식으로든 있을 수도 있겠지만, 저질러진 오류의 아픈 결과들과 그로 인해 배증된 역사의 비참성은 어떻게 할 것인가.

타인에겐 당길 수 없었던 방아쇠

에른스트 루트비히 키르히너
*Ernst Ludwig Kirchner*로부터

에른스트 루트비히 키르히너, 〈포츠담 광장〉, 1914년, 캔버스에 유채,
200X150cm, 신국립미술관, 독일, 베를린.

키르히너Ernst Ludwig Kirchner, 1880-1938의 그림은 언제나 도발적이다. 매우 큰 그림인 〈포츠담 광장〉(세로 200cm, 가로 150cm)의 전경에서 금방이라도 관람객을 향해 다가올 것 같은, 추켜세운 새 깃털과 몸매를 드러내는 코르셋으로 치장한 여인들은 한눈으로도 매춘부임이 분명하다. 이 사실만으로도 〈포츠담 광장〉은 충분히 도발적이다. 정장 차림의 남성들이 그녀들 주변을, 사실상 외로움과 절망의 주변을 배회하고 있다. 주위의 건물들은 이 전복된 상황에 부응하듯 모두 불안정하게 기울어져 있다. 색채는 전반적으로 혼탁하다. 저 멀리 원경으로 보이는 포츠담 역의 붉은 벽돌담을 제외하면 거리는 온통 불길한 인상을 주는 어두침침한 초록 빛깔로 넘실댄다.

총탄이 날아다니는 전장戰場도 이처럼 불길하지는 않았다. 전선이라는 '유혈이 낭자한 카니발'에서도 이 스멀거리는 불쾌감보다는 더 제대로 된 것들이 있었다. 1914년 제1차 세계대전이 발발하자 키르히너는 군인으로 자진 입대했다. 하지만 막상 그가 경험했던 전쟁은 정의正義나 애국심은 고사하고, 그나마 남아 있던 세상의 순결조차 남김없이 더럽히는 데 열심을 내는 악惡의 청소부와도 같은 것

에른스트 루트비히 키르히너, 〈군인 모습의 자화상〉, 1915년경,
캔버스에 유채, 69X61cm, 앨런기념미술관, 미국, 오베를린.

이었다. 전장에서 보냈던 시간은 그의 남은 인생 전체에 씻을 수 없는 상처를 남겼다. 1915년경에 그린 〈군인 모습의 자화상〉에 그것이 잘 드러나 있다. 그림의 구도는 사뭇 신경질적이면서, 어떤 결연한 의지의 천명이 아니고선 쉽게 수용하기 어려운 예민한 긴장을 동반하고 있다. 전면의 군복을 입은 키르히너와 바로 뒤에 있는 짧은 머리의 누드모델은 서로 다른 쪽을 응시하고 있어 화면의 분위기는 더할 나위 없이 냉랭하고 적대적이기까지 하다.

키르히너는 이 그림을 통해 이 세상을 구성하는 두 부류의 사람, 곧 붓을 든 예술가와 총을 든 군인에 대해 말하고 싶어 한다. 화가와 군인은 각각의 신분에 걸맞은 도구를 지니고 있다. 화가의 붓과 군인의 총은 그 목적만큼이나 모양도 쓰임새도 극적으로 상이하다. 총의 목적은 명백하게 인명 살상에 있다. 반면 붓은 살도록 만들고 삶을 빛나게 하는 용도다. 총은 살아 있는 것들을 사냥하지만, 붓은 총이 제거하려는 삶을 경작한다. 붓을 든 이에게 인생은 씨를 뿌리고 잡초를 제거하고 추수를 기대하는 경작지이지만, 총을 든 사람에게 인생은 죽기 아니면 살기의 살벌한 사냥터일 뿐이다. 붓 끝에선 없었던 것들이 생겨나지만, 총은 존재하는 것들을 사라지게 만든다. 〈군인 모습의 자화상〉에서 키르히너가 자신의 오른쪽 손목을 잘라 버린 이유일 것이다. 더는 총을 들 수도, 방아쇠를 당길 수도 없는 군인으로 남기 위해서다. 더는 방아쇠를 당길 수 없음은 분명 한편으론 신의 은총이다. "만일 네 오른손이 너로 실족하게 하거든 찍어 내버리라 네 백체 중 하나가 없어지고 온 몸이 지옥에 던져지지 않는 것이

타인에겐 당길 수 없었던 방아쇠

유익하니라." 「마태복음」 5장 30절의 내용이다.

손목이 잘린 자화상을 통해 키르히너는 자신의 인생이 붓을 들도록 운명 지어졌음에도, 총을 든 군인이 됨으로써 벌어질 수밖에 없는 총체적인 부조리 자체임을 고백한다. 본래 자신은 화가로서 호명된 사람이었지만, 어쩌다 보니 푸른색 군복에 군모를 쓰고, 계급과 소속이 새겨진 붉은색 견장을 찬 사람이 되고 만 것에 대한 회한이 그림을 가득 메우고 있다. 군복과 그 위로 덕지덕지 붙은 군대의 소산물들은 그의 내적 정체성을 조금도 반영해 내지 못한다. 한 사내의 인생 안에서 화해할 수 없는 두 세계가 충돌하고 있는 것이다. 절단된 손목은 전쟁에서의 부상이나 사망으로 영영 그림을 그릴 수 없게 될지도 모른다는 두려움의 표현일 수도 있다.

입대를 자원할 때만 해도 키르히너는 자신이 군인으로서 잘해낼 수 있을 것이라 생각했지만, 그건 청년의 오만과 전쟁에 대한 낭만적 무지였을 뿐이다. 실제로 그는 군대에 지원한 지 두 달 만에 정신과 치료를 받는 조건으로 임시 제대를 해야 했다. 밀려드는 공포도 공포려니와 문명에 대한 공허와 우울감을 피하기 위해 술과 모르핀, 약물을 달고 살아야 했으니까 말이다. 1917년 그는 요양소로 들어가지 않으면 안 될 상태까지 이르렀다.

〈군인 모습의 자화상〉은 단지 심신 쇠약 상태에 빠진 자신의 개인적 아픔만을 그린 것이 아니다. 그것은 자신이 그 사이에 껴 고통스럽게 발버둥쳤던 두 세계, 곧 군인과 화가, 붓과 총검의 상징적인 충돌에 대한 이야기다. 군인 신분으로 자신이 겪고 있는 고통은

그의 얼굴에 드리운 푸른빛이 도는 절망과 갈색조의 초췌함으로 표현했다. 1937년 10월 「작업에 대한 두어 마디Ein Paar Worte zur Arbeit」라는 제목으로 출판된 글에서 키르히너는 이 그림의 의도에 대해 다음과 같이 밝힌 바 있다. "이렇게 얻은 직관적 형식을 따라 작업하면서, 우리는 우리 시대의 상징적인 그림에 도달할는지도 모른다."

1937년, 만성화된 우울증에 시달리며 이미 충분히 지쳐 있던 그에게 불행이 또 다른 모습으로 찾아들었다. 나치에 의해 퇴폐 작가로 낙인찍히고 그의 그림 37점이 나치가 개최한《퇴폐 미술》전에 걸리자 그의 온 신경이 곤두서 불안증을 자극했다. 자신을 전형적인 독일의 예술가이자 시대의 대변자로 여긴 미숙한 자부심이 일순간에 무너져 내렸다. 키르히너가 젊은 시절이었던 1905년 결성했던 작가 그룹 다이브뤼케Die Brücke, 통상 다리파로 불리는 그룹은 기존의 가치와 관습을 뒤흔들며 예술 본연의 진실한 기능을 회복해 더 나은 세상으로 연결해 주는 다리가 되고자 했다. 하지만 그 교각이 힘없이 주저앉고 만 것이다.

날로 심해지는 우울증을 견딜 어떤 내적 에너지도 더는 남아 있지 않았다. 두려움이 점점 더 거세지는 파도처럼 엄습하면서 그의 병세를 돌이킬 수 없는 단계로 내몰았다. 결국 이듬해인 1938년 6월 15일 자신을 향해 권총 방아쇠를 당김으로써 생을 마감했다. 그의 나이 58세가 되던 해였다. 타인을 향해 방아쇠를 당기는 일을 원천적으로 막기 위해 기꺼이 잘라 냈던 손으로, 자신을 향해서 정말로 그렇게 했던 것이다.

타인에겐 당길 수 없었던 방아쇠

조금 일찍, 광대 짓을 끝낼 때

베르나르 뷔페
*Bernard Buffet*의 〈죽음〉 연작에서

베르나르 뷔페, 〈죽음 10〉, 1999년,
캔버스에 유채, 195X114cm.

베르나르 뷔페Bernard Buffet, 1928-1999는 1928년 파리의 말제르브 시에서 태어났다. 어린 시절 뷔페를 둘러쌌던 환경은 그다지 화사하지만은 않았다. 자상함과는 거리가 먼 아버지와 늘 근심을 끌어안고 살았던 어머니, 그리고 무엇보다 가난이 뷔페의 성장기를 우울하고 어두운 것으로 만들었다. 나치 점령기의 파리는 을씨년스럽기만 했다. 열다섯 살이 되던 1943년, 전혀 흥미를 끌지 못했던 고등학교를 중퇴하고 야간 고등학교에서 데생 수업을 시작했다.

파리의 '에콜 데 보자르'에서 새롭게 시작된 화가의 길도 처음에는 순탄치 않았다. 어머니의 죽음으로 크게 흔들리기도 했다. 하지만 열일곱 살 되던 해, 친구 로베르 망티엔느가 소개한 시골집에서 처음 그린 유화들, 예컨대 〈십자가의 강하〉나 〈로베르의 초상〉 같은 작품들은 누구라도 알아볼 만큼 충분히 빛나는 것이었다. 열여덟 살 되던 해, 야수파적 스타일의 〈자화상〉을 전시에 출품해 화가로서 조명받기 시작했다. 그의 재능은 빠르게 세상에 알려졌고, 이후 그의 인기몰이는 마치 폭풍우가 몰아치듯 이루어졌다. 희망에 목말랐던 파리는 이내 뷔페의 열풍에 휩싸였다. 화가로서 뷔페의 성공은 눈이

부실 지경이었다. 제법 뛰어난 예술가더라도 일평생이 모자랐을 성과를 뷔페는 스무 살 즈음에 거의 모두 자신의 것으로 만들었다. 다음의 몇몇 단편들로도 짐작이 가고 남는다.

> 19세: 카르티에라탱의 작은 서점에서 첫 번째 개인전 개최. 전파리 미술계의 시선이 집중되는 계기가 됨. 파리 국립미술관이 이 전시회에 걸렸던 작품 〈어린 닭이 있는 정물〉을 소장품으로 구매.
> 20세: 프랑스 최고의 비평가들이 작가를 선정하는 비평가상 수상.
> 23세: 유럽의 화랑가에서 최고의 인기 작가로 부상. 로마, 밀라노, 바젤, 런던, 암스테르담 등에서 연이어 개인전 개최.
> 27세: 프랑스의 유서 깊은 미술 잡지 『코네상스 데자르Connaissance des Arts』에서 프랑스를 대표하는 전후 화가 10인 중 1위에 선정.
> 28세: 프랑스가 낳은 세계적인 조각가 세자르César와 함께 대표 작가로 베니스 비엔날레에 참여.
>
> …

그의 존재 자체가 하나의 장르였기에 뷔페는 어떤 장르에 기대어 자신을 정당화할 필요를 전혀 느끼지 못했다. 꽃이건 풍경이건 인물이건 그가 손을 대는 것들은 모두 전적으로 뷔페적인 것이 되었

으니 말이다. 뷔페가 특히 전쟁에 격분했다는 점은 짚고 넘어가야 한다. 1955년 개인전을 오로지 '전쟁의 공포'라는 주제만으로 기획할 정도로, 그는 그 주제에 몰입했다. 전쟁은 뷔페가 자신의 고유한 휴머니즘 사상을 배양한 모판이었다. 그것에서 인간이 처한 부조리한 상황과 정면으로 마주했기 때문이었다.

날카롭고 불길한 인상을 주는 검은 직선들이 만들어 내는 강렬함이 뷔페의 세계를 참혹과 우수로 조율한다. 뷔페의 도시는 전쟁 이후에도 여전히 회색이고, 살아남은 모든 것들은 예외 없이 앙상하다. 사람들의 깡마른 표정은 굶주림 이상의 것에 대한 고백이다. 인적이 끊어진 마을과 해변은, 비감悲感으로 가득 차 있다. 그것은 그가 살아내야 했던 세상인 동시에, 전쟁을 겪은 사람들의 내면의 초상이기도 했다. 그 암울한 청회색조에 기름기라곤 남김없이 빠진 푸석함은 21세기를 사는 사람들의 영혼의 빛깔이기도 하다. 뷔페의 회화는 시간대를 뛰어넘는다. 그의 예민한 선들이 시간을 뚫고, 풍요의 포장지 속에 감추어진 이 시대의 진실을 신경질적으로 헤집어 놓는다.

이렇게나 뷔페 열풍이 몰아쳤던 데에는 예술적 재능과는 무관한 요인도 작용했다. 사실 한몫 단단히 했던 것은 그의 외모였다. 마른 체격에 예민해 보이는 퀭한 표정으로 인해 그는 더욱 『지옥에서 보낸 한 철』을 썼던 랭보나 잔혹함의 미적 잠재력을 예찬하는 로트레아몽과 비교되곤 했다. 서른 살에는 평생 함께했던 아름다운 여인 아나벨과 결혼했다. 아나벨도 뷔페를 지극히 사랑해서 망설임 없이 그를 '세상에서 가장 사랑하고 존경하는 사람'이라고 부르곤 했다.

하지만 꺾이지 않는 상승 곡선은 없다는 점에서 인생은 진부한 드라마임에 틀림이 없다. 뷔페에게도 하늘 높은 줄 모르고 치솟던 인기가 화근이 되는 날이 도래했다. 사람들은 열렬히 천재를 찾다가도 정작 천재가 나타나면 질투하기 시작한다. 높이 추켜세웠다가, 높다는 이유로 바닥에 내팽개친다. 너무 잘 팔리고, 너무 많이 그린다는 이유 같지 않은 이유로 그의 등에 '상업적'이란 주홍 글씨를 붙였다. 그의 그림이 억대 이상의 비싼 값에 거래되고 그의 그림이 현금과 같은 것이 되자 질투가 본격적으로 시작되었다. 한때 그를 추켜세웠던 비평가들이 먼저 태도를 바꿔 냉소하기 시작했다. 일본이 그를 기념하는 미술관을 건립하자 유럽에선 그의 인기가 시들해지는 신호로 간주되었다. 대중적인 인기, 짧은 시간에 축적한 부富, 롤스로이스 자동차로 대변되는 사치, 연예인 출신 부인…, 뷔페가 가진 모든 것들이 갑자기 그의 천재성을 의심하는 단서가 되었다. 잘 알지도 못하는 사람들까지 모두 한패가 되어 그의 그림이 예전만 못하다고 한마디씩 보탰다. 그는 어느덧 '비참한 그림을 그리는 셀럽'으로 평가되는 신세가 되고 말았다.

정작 심각한 불화와 적대 관계가 더 깊은 곳에서 자라나고 있었다. 사실 뷔페는 다비드나 제리코, 쿠르베 같은 대가의 뒤를 잇는, 19세기 프랑스 사실주의의 후계자가 되기를 원했다. 하지만 제2차 세계대전 이후 미술계는 전쟁 전의 주류 추상에 반대하면서, 과거와는 단절된 새로운 유형의 객관적 리얼리즘으로 기울고 있었다. 물론 뷔페의 회화 미학은 그것과 조약을 맺을 수 있는 성격의 것이 아니었

다. 휘몰아치는 시대의 격랑 속에서 뷔페의 주관적이고 비극적인 사실주의는 진부한 것으로 취급되기 시작했다. 퐁피두 대통령이 수여하는 '레지옹 도뇌르' 훈장을 받기도 했건만, 정작 퐁피두 대통령의 이름을 딴 퐁피두 센터는 단 한 점도 그의 그림을 구매하지 않았다. 중요한 전시 때도 그는 프랑스를 대표하는 작가로 초대되지 못했다.

　　한때 박수갈채를 보내던 식자들이 그렇듯 삽시간에 등을 돌릴 만한 이유가 없었던 것은 아니었다. 화사해져 버린 색채, 고민 없는 꽃, 한때 그가 집착했던 롤스로이스 자동차가 종종 등장하는 영혼 없는 정물들, 지나치게 반복되는 매너리즘에 빠진 스타일…. 하지만 그것이 그들이 예찬했던 천재를 버릴 충분한 이유가 될 수는 없다. 세상의 어떤 화가도, 자주 그와 비교되었던 피카소조차 그렇게 하지 못했던 것이 이번에는 뷔페를 내팽개치는 요인이 되었다. "왜 피카소는 되고 뷔페는 안 되는가?" 현대 미술 컬렉터인 아담 린데만Adam Lindemann은 이렇게 반문한다. 피카소의 천재성에 대한 관용이 뷔페에 대해서는 왜 작동하지 않는가. 린데만은 피카소의 천재성엔 열광하면서 뷔페의 것은 과소평가하는 세태를 탄식한다. "어떻게 하다 역사가 이렇게 흘러왔나."

　　뷔페는 "비평가들의 욕지거리가 나의 붓을 꺾을 수 없다"고 큰소리를 치곤 했지만, 세상의 변덕스러움 앞에서 감당하기 어려운 큰 충격을 받았다. 원래 말이 적고 내성적이었던 그는 세상과 더 깊은 단절로 스스로를 몰아갔다. 게다가 1997년 파킨슨병이 가까스로 세상이 안겨 준 상처를 버텨 내고 있던 뷔페를 덮쳤다. 뷔페의 절친

한 친구이자 미술 컬렉터이기도 했던 장 지오노Jean Giono는 뷔페가 그린 그림을 보면서 "그 안에서 날고 싶다는 욕망을 백 번이나 더 느낀다"고 했지만, 뷔페는 자신에게 제멋대로 구는 한낱 되바라진 세상에서 일희일비하는 것에 이미 충분히 지쳐 있었다. 이제는 날고 싶다는 욕망 자체가 비루하게만 느껴졌다. 더는 그래야 할 이유가 없었다. 생전의 한 인터뷰에서 '어떻게 기억되고 싶은가'라는 질문을 받았을 때 그의 답은 다음과 같은 것이었다.

"모르겠어요. … 아마도 광대일 것 같아요."

1999년 10월 4일 베르나르 뷔페는 프랑스 투르 자택에서 비닐봉지를 얼굴에 덮어쓴 채 질식해 생을 마감했다. 조금 일찍 세상이 요구했던 광대 짓을 끝낼 때가 되었다고 생각했기 때문이었을까.
말년에 그가 가장 심혈을 기울였던 두 개의 주제가 있는데, 광대와 죽음이었다. 삶은 광대로, 죽음은 해골로 표현되었다. 1999년, 생의 마지막 시기에 해당하는 6개월 동안 24점의 그림이 '죽음'이라는 주제로 그려졌다. 이 연작 그림들에 등장하는 인물은 모두 해골로 표현되어 있고, 그 각각에 하나씩 장기들이 표현되어 있다. 그것들 가운데 〈죽음 10〉은 심장을 지니고 있다. 아마도 뷔페의 심장일 것이다. 표현의 정교함은 온데간데없고, 선은 예전의 예리함을 잃어버렸지만, 인생에 대한 통찰만큼은 과거와 비교할 수 없이 깊고 강렬하다. 이 연작은 이듬해인 2000년에 가르니에 갤러리에서 발표할 예정이었다.

삶의 포장지가 뜯겨져 나가는 순간

잭슨 폴록
*Jackson Pollock*의 죽음으로부터

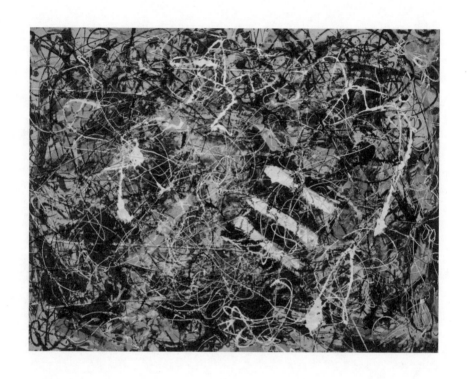

잭슨 폴록, 〈넘버 17A〉, 1948년,
파이버보드에 유채, 개인 소장.

칼 융Carl Gustav Jung의 분석 심리학의 핵심을 구성하는 개념이 '집단 무의식'이다. 집단 무의식은 인간에게 주어진 '근원적 유형들'로 구성되는 것으로, 인간의 원초적인 행동 유형을 결정하는 마음속의 종교적 원천이다.[9] 집단 무의식 담론에서 자아의 실현은 자아가 총체적 정신세계의 중심인 '무의식 안의 초자아', 곧 자기 안의 자기 또는 자기 안의 '작은 신'을 만나는 과정을 통해 성취된다. 집단 무의식에서 말하는 인격의 통합이 성취되는 과정이다. 융은 자신의 이론의 한계를 인식하면서도 그것을 예술에 적용했다. 이에 의하면, 창조적 과정은 원초적인 것으로서 '원형'이 무의식 상태에 의해 전개되며 형성된다. 이에 의하면, 모든 예술 작품은 그것을 그리거나 만든 사람의 현재 정신적인 문제로, 그 근본에 있어 자화상과 동일하다.

칼 융의 심리학을 수용하고 적극적으로 자신의 작품 세계에 반영했던 현대 작가들 가운데 잭슨 폴록Jackson Pollock, 1912-1956을 빼놓을 수 없다. 폴록은 무의식을, 자기 안에 잠자고 있을 작은 신을 깨워 자신의 캔버스로 끌어들였다. 그의 '뿌리기-회화drip painting'가 그렇게 탄생했다. 이는 캔버스를 이젤 위에 세워 놓는 대신 바닥에 깔

　　　　　　　삶의 포장지가 뜯겨져 나가는 순간

고, 그 위로 안료를 뿌리거나 흘리는 것으로, 그때 자세가 땅에 뭔가를 새기는 서부 아메리카 원주민의 의식과 닮아 있다는 것이 중요하다. 폴록은 자신의 회화가 원시 샤머니즘과 결부되어, 무언가 심연으로부터 막힘없이 흘러나오는 것을 받아 내는 용기容器가 되기를 원했다. 이를테면 '샤먼의 우주여행'이나 '환각제에 의해 전개되는 신비에 자신을 맡기는 경험', 몸을 떠나 시간과 공간으로만 스스로를 채우는 경험, 또는 '샤먼으로 일하도록 허용하는 지옥이나 천국을 향한 황홀한 여행'의 흔적과 관련되기를 기대했던 것이다. 무엇보다 중요한 것은 자신이 행위하고 있는 동안 그 행위가 무엇을 하는 것인지, 왜, 어떤 목적 아래 하는 것인지 몰라야만 한다는 것이고, 실제로 그러했다. "작품에 몰두해 있을 때 나는 내가 무슨 짓을 하고 있는지 알지 못한다. 일이 끝나고 나서야 내가 어디에 와 있는지 깨닫곤 한다."(잭슨 폴록)

폴록의 뿌리기 회화는 일체의 이성의 간섭을 배제하기 위한 몸부림 같은 것이었다. 그것은 전 피카소 미술관장 장 클레르Jean Clair가 '영적 자동기술'로 불렸던 초현실주의의 자동기술법automatism과 유사하지만, 폴록의 것에서 행위의 주체는 훨씬 더 '준최면 상태'에 가깝다. 오히려 일종의 신비주의적 교리를 더 닮아 있기도 하다. 이 예술론은 근대 이전, 곧 이성의 감시나 간섭 이전의 인간에 대한 기대감 때문에 당시에 크게 각광받았다. 그렇게 된 데에는 전후 인류학, 심리학, 사회학 등 학문 전반의 분위기, 곧 역사적·정신적 위기에 대한 대안을 사회나 정치 체계 같은 외적 요인이 아니라, 인간의 심

리적 본성과 관련된 원시적 가치들에서 찾고 싶어 했던 미국 학계의 관심사와 맞아떨어진 점도 한몫했다.

폴록은 방향을 틀어 자신의 원형으로 향했고, 그곳에서 무언가 이전에는 경험하지 못했던 값진 것과 마주할 수 있다고 믿었다. 몇몇 전문가들이 그의 뿌리기 회화가 과거의 어떤 유산과도 비교할 수 없이 신선한 제스처임에 틀림없다는 주장에 힘을 실어 주었다. 평론가 에드워드 루시스미스Edward Lucie-Smith는 그것을 '예술의 개종'으로 이해했다(틀린 말은 아니다). 해럴드 로젠버그Harold Rosenberg는 즉각 그것에 인류의 영원한 염원인 '해방'을 갖다 붙였다.

하지만 그가 자기의 원형이 깃든 심연에서 어떤 경험을 했는지, 무엇을 했는지 또는 누구를 만나고 어떤 계시를 받았는지에 대해 알려진 것이라곤 아무것도 없다. 그것으로부터 기대되는 해방이 대체 무엇으로부터, 무엇을 위한 해방인지에 대해서도 아는 것이 없긴 매한가지다. 그저 버릇처럼 입에 담는 '이성 너머'쯤을 되뇌는 게 고작이다. 이를테면 '이성은 지긋지긋해'라거나 '눈에 보이는 세상이 다는 아니잖아' 정도 말이다. 아니면 정말 세상 너머의 그 무엇을 수시로 경험했던 것일까? 혹 바실리 칸딘스키Wassily Kandinsky가 따랐던 '존재 안에 잠자는 신' 같은 것? 고장 난 이성으로는 엄두도 내기 어려운, 인간의 자각을 고조시키는 초정신적 가능성 같은 것 말이다. 그도 아니면, 함께 뉴욕에서 활동했던 마크 로스코의 경우가 그랬듯, 예컨대 '고대의 어떤 영적 유산으로부터 세계를 통치하는 힘과 직접적으로 연대할 수 있는 길' 같은 것일까? 장프랑수아 리오타르Jean-

François Lyotard는 조금 더 타협적인 용어를 사용하는데, '보다 심오한 자각'이라거나 또는 '현시 불가능한 것의 현시' 등이 그것이다.

하지만 인간의 내면에 대한 이런 유의 수사들은 공허하며, 현실감도 설득력도 떨어진다. 그것들보다는 예컨대 다자이 오사무津島 修治의 '실격 당한 인간'이 훨씬 더 치열하고 사실에도 부합한다. 오사무의 인간은 여전히 "고뇌를 가슴속의 작은 상자에 담고서 우울 등과 신경과민을 그저 숨기기만 한 채 오로지 천진난만한 낙천주의로 가장하는" 많이 아픈 인간이다. 오사무가 진실에 훨씬 더 가깝다. 인간은 상승하는 존재가 아니라 본질적으로 추락하는 존재다. 자신의 자전적 소설 『인간 실격』의 페이지들에서 오사무는 말을 이어 간다. "전쟁에 졌기 때문에 추락하는 게 아니다. 인간이기 때문에 추락하는 것이고, 살아 있기 때문에 추락하는 것이다." 구원을 찾기 위한 방편으로서 한때 마르크스주의에 심취했던 자신을 되돌아보면서는 "정치에 의한 구원 따위는 피상적인 웃기는 얘기에 지나지 않는다"고 자조하기도 한다.[10]

정치적 구원이 코미디인 것이야 의심의 여지가 없다. 정치는 구원받아야 할 대상일 뿐이다. 하지만 자기 안에서 만난, 막 잠에서 깨어난 작은 신이 인간을 모든 추락으로부터 구원한다는 식의 이야기도 미덥지 못하긴 매한가지다. 다른 누구보다 폴록 자신이 사람들이 그의 회화에서 찾고자 했던, 또는 분명 있을 것이라고 믿고 싶어 했던 해방이 실체를 지닌 것임을 증명하는 것과는 무관한 삶을 살았다. 그의 삶은 화가로서의 성공이 제법 완연해진 이후로도 우울증

과 폭음과 분노와 싸움질로 점철되었다. 우울감을 알코올로 달래는 동안에도 대상이 불명확한 울분이 견딜 수 없이 치솟아 오르곤 했다. 제동이 걸리지 않는 어떤 내적 비참성이 마지막 순간까지 그를 몰아붙였다. 1956년 8월 11일 그는 만취될 정도로 퍼마신 뒤 술집을 나와서 차에 올랐다. 그의 옆자리에는 그와 1년간 사귀었던 열여덟 살 연하의 유대계 화가 지망생 루스 클리그먼Ruth Kligman이 앉아 있었다. 차를 몰기 시작한 지 오래지 않아 그는 뉴욕 스프링스 부근에서 큰 충돌 사고를 일으켰다. 그것이 이 화가의 마지막이었다. 폴록은 사고 현장에서 즉사했다. 뉴욕 현대미술관MoMA은 물론이고 심지어 CIA까지 관여된 것으로 알려진 작전에 힘입어 전후 미국의 정신을 대표하는 고도의 정신적 인도자, 곧 위대성에 근접한 인간으로 추켜세워졌던 인물의 마지막이 이러했다. 미술 이론가 베르너 하프트만Werner Haftmann은 그의 뿌리기 회화에 '인간 에너지의 상태가 기록된 그림'이라는 멋진 주석을 달아 주었지만, 정작 행위의 주체인 폴록은 44세라는 이른 나이에 더 이상 삶을 지속하는 데 필요한 최소한의 에너지조차 남김없이 방전된 상태에 이르고 말았다.

　　인간의 무의식계에서 이 거장이 탐사한 내용이 무엇이었던가에 대해 짐작할 만한 단서는 여전히 아무것도 없다. 그럼에도 2016년 『블룸버그 뉴스』에 의하면, 폴록의 1948년작 〈넘버 17ANumber 17A〉는 2억 달러(한화 약 2천3백억 원)에 판매되었다. 구매자는 미국의 억만장자, 헤지펀드 매니저이자 투자 회사 시타델Citadel의 최고 경영자인 케네스 코델리 그리핀Kenneth Cordele Griffin이었다. 구매액으로만 보

자면, 폴록의 회화가 천국은 아닐지라도, 적어도 그것에 근접한 어떤 것을 보여 주었어야 했을 것 같다.

멈춰 선 연대기

데미언 허스트
*Damien Hirst*의 〈신의 사랑을 위하여〉

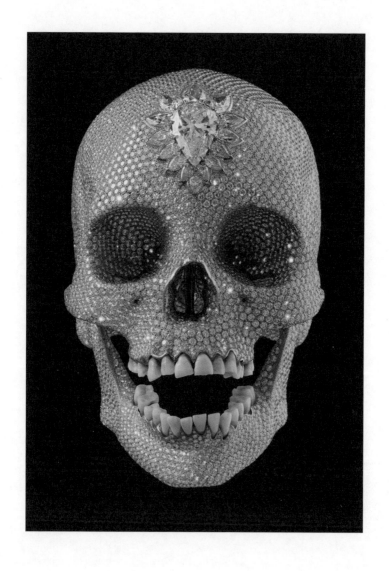

데미언 허스트, 〈신의 사랑을 위하여〉, 2007년,
다이아몬드·백금·사람의 이.

영국 현대 미술의 대표 주자 데미언 허스트Damien Hirst, 1965-의 작품 〈신의 사랑을 위하여For the Love of God〉는 실재했던 인물의 두개골에 8,006개의 다이아몬드를 붙여 만든 것이다. 이마에 붙은 큼직한 다이아몬드는 무려 52캐럿이나 한다. 다이아몬드로 두개골 전체를 도배하는 것은 대체로 쓸모없거나 볼품없는 것들에 관심을 기울였던 아방가르드 미술의 통상적인 접근과는 전적으로 상반된 것이다. 허스트에 의하면, 두개골은 죽음의 비유고, 다이아몬드는 삶과 욕망의 상징이다. 하지만 8,006개의 다이아몬드에 더해 50캐럿이 넘는 희귀한 다이아몬드까지 동원해야 하는 것이라면, 그 삶은 지나치게 사치스러운 것이 아닐까? 갑자기 인생이 족히 2백억 원은 넘는 재료비를 들여야 가까스로 설명이 가능한 어떤 것이라도 되었다는 의미인가? 허스트는 1천억 원이 넘는 재료비를 들여 다섯 개의 〈신의 사랑을 위하여〉를 만들었다.

〈신의 사랑을 위하여〉가 기념하는 것은 부富, 그것도 더할 나위 없이 속물스러운 부의 과시다. 그것 어디에도 죽음은 거부당한다. 왜냐하면 애도가 부재하기 때문이다. 8,006개의 반짝거리는 것들이

멈춰 선 연대기

애도의 분위기를 압도하기 때문이다. 8,006개의 다이아몬드로 도배되고, 50캐럿짜리가 보란 듯 이마에 박힌 두개골이 담보하는 것은 죽음이 아니라, 기념되어 마땅할 구매자의 경제적 신분이다. 이런 고가 예술품을 거래하는 사람들과 거래를 통해 빠르게 증식될 것으로 예상되는 그들의 부야말로 아름다움의 극치인 것이다.

　　8,006개의 다이아몬드와 50캐럿짜리 다이아몬드가 기념하는 것은 예술가와 후원자, 구매자의 재력을 기반으로 얽혀 있는 관계다. 이런 고가 예술품을 거래하는 사람들의 놀라운 안목(?)과 이런 거래로 성취될 자산 증식이야말로 아름다움의 극치라는 것이 이 고가품의 진짜 메시지다. 죽음은 허스트가 청년 시절부터 영안실을 드나들며 골똘히 생각했던 주제였다고 한다. 하지만 반 토막이 난 채 포르말린 방부액에 담겨 있는 상어, 황소의 잘린 머리와 들끓는 파리 떼 등, 그의 세계에 등장하는 죽음들은 시선을 끄는 일에 지나치게 집착한다는 인상을 주는데, 바로 이 점이 몹시 마음에 걸린다. 그리고 특히 여기서 두개골은 단지 죽음의 형태를 제공할 뿐, 실제로 이야기하는 것은 물질, 곧 다이아몬드다. 형태는 종종 물질성 앞에서 크게 무력하다. 이 세계는 죽음의 문제에 집중하지 않는다.

　　〈신의 사랑을 위하여〉는 죽음을 이야기하는 예술이 아니라, 예술 자체의 죽음과 관련된 사건이다. 가치로서의 예술이 화폐 가치로 이전되면서 죽음을 맞이하는 것이다. 이 죽음은 죽음을 다루었던 작가들, 카라바조, 귀스타브 쿠르베, 프랜시스 베이컨이 그렸던 죽음과 크게 다르다. 이들은 상이한 시각으로 죽음을 바라보았지만, 분명

죽음에 대해 표현했다. 쿠르베는 장례식과 입관식을 그렸고, 베이컨은 산 사람을 짓이겨진 사체로 표현했다. 하지만 〈신의 사랑을 위하여〉에서 우리가 감지하는 것은 죽음이 아니라, 예술의 죽음이다. 이것은 죽음에 대해 더는 말할 수 없다. 그 자체가 이미 죽음이기 때문이다.

폴 틸리히Paul Tillich는 맹신을 "진정한 믿음의 성격을 지닌 열정의 증발이며, 그것의 극렬한 공격과 맞서 싸울 수 없는 겉모습뿐인 계산만 남는 것"으로 정의한다. 맹신은 대체로 죽음을 초대해 들인다. 언젠가는 폭발해 삶에 돌이키기 어려운 파국으로 몰아갈 죽음이다. 그럼에도 맹신에 빠지는 것이 거부하는 것보다 쉽다. 맹신이 감각의 마비를 동반하기 때문이기도 하고, 그것을 거부할 때 맹신의 사회로부터 배제되는 위험을 감수해야 하기 때문이기도 하다. 오늘날 특히 문화와 예술에 맹신의 분위기가 광범위하게 퍼져 있다.

이 분야의 다수가 착용하는 맹신의 렌즈를 빼고 보면, 〈신의 사랑을 위하여〉는 고가高價의 전위 미술이 아니라, 그저 고가의 어떤 것일 뿐이다. 분명히 하자. 이 전율은 8천여 개의 다이아몬드로부터 전해 오는 것이다! 그 전율은 욕망의 카르텔 내부에서라면 모를까, 그 외부에선 생각만큼 작동하지 않는다. 물론 이것은 죽음에 대해 말한다. 하지만 여기서 죽음은 최소한의 체면치레조차 생략한 채 자행되는 과시적 소비에 대한 노골적인 경배를 은폐하는 알리바이일 뿐이다. 이것은 이미 경제력을 신神으로 삼았기에 가장 큰 위협은 죽음이 아니라 경제적 실패요, 그로 인한 사회적 좌천인, 그런 예술이 죽

멈춰 선 연대기

음을 말하는 전형화된 방식이다. 여기서 주검조차 다시 깨워 경제력을 숭배하게 하고, 관에서 일으켜 욕망에 건배하도록 만드는 것은 구매력이다. 그래서 죽음은 궁극적이지 않은 것이 되고, 소수 구매자의 구미를 당기는 것이 되고, 그들의 구매력을 과시하는 것이 되고, 쉽게 통제 가능한 것이 되고 만다. 즉 죽음은 여기서 작동 불능의 어떤 것이 되고 만다.

전 세계가 '리먼 사태'로 공황 상태에 빠져들었던 2008년 9월 15일과 16일, 런던 소더비에서 자신의 작품들로만 구성된 단독 경매를 개최해 218점(한화로 총 2,283억여 원) 모두를 팔아 치웠던 인물이 바로 데미언 허스트다. 이런 이력이 중요하게 고려되어 '2008년 미술계 파워 100인'을 뽑는 미술 전문지 『아트 리뷰』의 특집에서 1위로 선정되기도 했다. 허스트가 1위에 등극하기 바로 전해인 2007년 1위를 차지했던 인물은 P.P.R.(구찌, 입생로랑, 프랭탕 백화점 등 명품 브랜드를 보유하고 있다) 그룹 회장 프랑수아 피노François Pinault였다. 허스트와 프랑수아 회장은 단순한 작가와 후원자의 관계 이상으로 매우 돈독한 사이다. 지난 2017년 허스트가 10년간의 침묵을 깨고, 높이 19미터가 넘는 청동 조각을 들고 나타나 깜짝쇼를 벌였을 때, 이를 위한 750억 원의 제작비를 후원한 당사자도 프랑수아 회장으로 알려졌다. 프랑수아는 예술품 경매 회사 크리스티의 오너이기도 하다.

다이아몬드 전략, 세계 부자 순위 1, 2위를 다투는 사람들과의 유착, 예술의 이런 노선은 훗날 yBa(1980년대 말 이후 나타난 영국의 젊은 미술가들을 지칭하는 용어)의 일원이 될 학생들의 '재능을 꽃피

Damien Hirst

우게' 한 공로(?)로, yBa의 대부로도 불리는 골드스미스 대학교의 마이클 크레이그마틴Michael Craig-Martin 교수의 교육 철학과 무관하지 않다. 크레이그마틴의 교육 방식들 가운데는 학생들에게 포트폴리오를 들고 직접 갤러리를 찾아다닐 것과 인맥을 동원하는 기술을 알려주는 것이 중요하게 포함되어 있었다. 크레이그마틴의 수제자가 허스트였으니, 그의 교수법이 허스트의 태도에 밑거름이 된 것은 분명해 보인다.

인생

죽음

예술

사랑

치유

예술은 자유무역주의자

디에고 벨라스케스
*Diego Velázquez*의 〈브레다의 항복〉에서

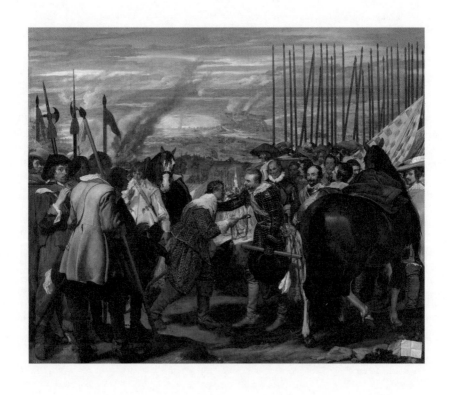

디에고 벨라스케스, 〈브레다의 항복〉, 1634-1635년, 캔버스에 유채,
307X367cm, 프라도 미술관, 스페인, 마드리드.

디에고 벨라스케스Diego Velázquez, 1599-1660의 1635년작 〈브레다의 항복〉의 모티프가 된 사건은 1625년 6월 3일 일어난, 네덜란드군의 전략 요충지이자 중요한 방어선인 남부의 브레다Breda성 함락이다. 이 전투는 스페인의 스피놀라Ambrosio Spínola 장군에게 포위되어 생존에 필요한 물자가 완전히 차단된 브레다성이 항복함으로써 막을 내렸다.

하지만 디에고 벨라스케스의 〈브레다의 항복〉은 역사적 사실에 기초하기보다는 당대 극작가였던 칼데론Calderón de la Barca의 희곡으로 스페인 궁정에서 초연된 바 있는 「브레다의 포위El Sitio de Breda」에서 영감을 취했다. 이 걸작에서 패장 유스티누스Justinus de Nassau가 승장 스피놀라에게 성의 열쇠를 건네는 장면은 관대함과 호의로 충만해 보인다. 하지만 이는 매우 정치적인 각색일 뿐이다. 전 유럽을 30년 전쟁의 희생양으로 만들었던 강자의 정복욕과 안하무인의 폭압에 짓밟힌 약자에 대한 기억마저 철저하게 박탈하기 위함이다.

〈브레다의 항복〉은 전쟁에서 승자와 패자를 표현하는 통상적 전형에서 벗어나 있다. 적어도 르네상스 회화의 전통에서 항복의 정식화된 표현은 말에 타거나 왕좌를 차지한 승장과 무릎 꿇은 패장으

예술은 자유무역주의자

로 구성되어야 했다. 반면 여기서 스페인군의 승장 스피놀라는 말에서 내려 패장 유스티누스를 자신과 동등하게 대우한다. 유스티누스가 성의 열쇠를 건네는 순간에는 최대한의 온화함과 위안의 표정으로 그의 어깨에 손을 올려 경의를 표하기까지 한다. 이 그림을 본 후대의 해석자들 다수는 '아마도 순진하게도' 전쟁의 승패를 떠난 인간성의 승리를 운운했다. 그 덕에 〈브레다의 항복〉은 서양 미술사의 대표적인 걸작이자 벨라스케스의 재능에 대한 근거가 되기도 했다. 하지만 이 도덕적인 장면은 극작가의 상상력에서나 가능한 백일몽에 지나지 않는다.

　　그림을 조금 더 들여다보면 네덜란드군에 대한 모독과 조롱의 의도가 역력하다. 이 그림의 별칭인 〈창들Las Lanzas〉이 암시하듯, 스페인군 진영의 창은 일사불란하게 하늘을 향해 치솟아 있는 반면, 네덜란드군의 창은 이미 전열이 흐트러진 네덜란드군의 모습만큼이나 제각각이고 어수선하다. 어떤 전쟁이든 실체는 전쟁이 끝난 이후의 승리나 패배가 아니라 전쟁을 시작하는 동기에 있다. 브레다성의 전투는 과거 스페인의 영광을 재현하려는 펠리페 4세의 정복적 야망에 기인한 것으로, 가톨릭의 교리에 저항하는 프로테스탄트의 자유를 제압하는 종교적인 것 이상이었다. 즉 노예 무역, 향신료, 설탕 등 스페인의 무역 독점을 위해 눈엣가시 같은 네덜란드 함선들을 몰아내는 것에 있었다. 결과적으로 이 전쟁의 실패는 펠리페 4세와 스페인이 가파른 쇠락의 길을 걷기 시작하는 계기가 되었다. 무역을 독점하려 했던 야욕에 이끌려 스페인이 도달한 곳은 제국과 제국의 보호

아래 자행되어 온 보호 무역의 종말이었다.

펠리페 4세가 16세의 나이로 왕위에 오른 직후 궁정 화가의 직에 오른 벨라스케스는 화가로서 대부분의 시간을 왕의 남자로 보냈으며, 그가 그린 대부분의 그림들 역시 왕과 그 가족들의 초상화였다. 그는 그리는 재능뿐 아니라 충성심의 측면에서도 탁월했다. 그의 〈시녀들〉(1656년)과 함께 가장 빼어난 걸작으로 간주되는 〈브레다의 항복〉 역시 스페인 군대의 승리를 축하하기 위한 것으로, 펠리페 4세 시절 새로 건설된 부엔 레티로 궁 안의 '알현의 방'을 장식하기 위해 그려진 것이다.

화가의 기술이 공예품 제작 기술과 다르지 않다고 저평가되던 17세기, 세비야 출신의 평민 화공 벨라스케스는 유난히 신분에 민감했다. 이런 측면에서 그의 자화상들에 적어도 그림에서만큼은 근엄한 귀족처럼 보이고자 하는 그의 내재된 욕망이 반영되었다는 것은 전혀 놀라운 일이 아니다. 벨라스케스와 친분이 두터웠던 한 베네치아 작가는 그를 가리켜 "권위가 느껴지는 인물로 위엄이 있고 고상한 신사"라고 묘사했다. 이는 자신을 지체가 높은 고관대작처럼 묘사한 〈마흔네 살의 자화상〉(1643년)에서도 동일하게 확인된다. 순수 혈통을 지닌 귀족에게만 자격이 주어지는 '산티아고 기사단'이 되기 위해 그가 반평생을 바쳐 기울인 노력의 대가로, 벨라스케스는 마침내 1631년 작위 수여와 함께 기사단의 제복을 걸치게 되었다. 산티아고 기사단의 배지인 붉은 십자가를 가슴에 착용한 자부심 넘치는 모습이 그가 남긴 걸작들 가운데 하나인 〈시녀들〉에 잘 표현되어 있다. 미

예술은 자유무역주의자

디에고 벨라스케스, 〈시녀들〉, 1656-1657년, 캔버스에 유채, 318X276cm,
프라도 미술관, 스페인, 마드리드.

셸 푸코를 비롯한 많은 식자들의 해석으로 유명세를 타게 된 이 그림에도 펠리페 4세와 자신의 특별한 관계를 부각시킴으로써 신분 상승의 계기로 삼고자 했던 의도가 짙게 깔려 있다.

늘 화공의 신분에 만족하지 못했던 그였기에, 말년에 이르러서는 아예 그리기를 그만두고 1627년부터 궁정의 내무를 감독하는 일을 떠맡게 되었다. 말년의 그는 펠리페 4세의 미술품 컬렉션(그것들 가운데 상당수가 오늘날 프라도 미술관에 소장되어 있다)을 구성하는 데 대부분의 시간을 들였다. 오늘날로 치자면 큐레이터로서 시간을 보낸 것인데, 전 메트로폴리탄 미술관장 필립 드 몬테벨로에 의하면, 벨라스케스가 렘브란트에 버금가는 정도의 재능을 지녔음에도 말년에 왕에게 복무하기 위해 그림 그리기를 그만둔 것은 역사적으로 큰 손실이었다. 벨라스케스라는 인물의 면면을 볼 때, 일이 그렇게 된 것은 불가피했다.

벨라스케스보다 100년 뒤 궁정 화가로서 정확하게 그가 머물렀던 스페인 왕실로 들어온 프란시스코 데 고야와 대조해 보면, 흥미로운 진실의 한 가닥에 다가서게 된다. 궁정 화가로서 고야가 처음 발을 들여놓았던 스페인 왕실은 그가 평소 동경해 오던 벨라스케스의 그림들로 가득 차 있었고, 고야는 그것들로부터 새로운 회화에 대한 영감을 얻을 수 있었다. 그럼에도 적어도 한 가지 점에 있어서만큼은 고야는 벨라스케스와는 매우 상반된 인물이었다. 궁정 화가였음에도 고야는 자신의 재능을 왕실에 대한 충성심의 도구로 사용하는 것에 대해 깊이 회의했고, '왕의 화가'로 머물기를 끝내 거부했다.

예술은 자유무역주의자

그는 벨라스케스처럼 충성스러운 인물이 아니었고, 이로 인한 잡음이 그가 궁정 화가로 있는 내내 끊이지 않았다. 누드화 사건으로 종교 재판에 회부되었고, 전 재산이 국가에 압류되었으며 결국 궁정 화가의 직위도 박탈되었다.

〈브레다의 항복〉이 스페인의 정치적, 무역적 야심을 정당화하기 위한 프로파간다적 동기에 의해 그려졌다는 것이 이 그림의 가치에 어느 정도 영향을 미쳐야 하는가는 오늘날 그리 논쟁적인 주제는 아니다. 그림으로서만이라면 물론 나무랄 데가 없다. 하지만 승자의 기념을 넘어, 패자의 기억까지 수치스럽게 만드는 것을 목표로 하는 정치 선전으로서의 예술을 어떻게 해석하고 기억해야 하는가를 질문하는 것은 여전히 무의미하지 않다. 우리가 알고 있는 예술의 역사는 지나치게 승자를 예찬하는 것들로만 구성된 측면이 있다. 바꿔 말하면, 패자들의 이야기가 배제된 편협하고 불구적인 역사인 것이다. 그렇다면, 그런 역사를 학습하면서 형성된 인식도 동일하게 편협하고 불구적인 것일 수 있지 않을까?

마드리드의 프라도 미술관이 아니라 암스테르담의 국립미술관이라면, 이 그림에서 펠리페 4세와 그 추종자들이 느꼈을 환희의 감정이나 벨라스케스의 충성심과 뒤섞인 재능은 달리 평가될 여지가 없지 않다. 진실은 변하지 않는다. 변하지 않는 것이 진실의 특성이다. 예나 지금이나 강자는 자신에게 유리할 때에만 자유 무역의 옹호자를 자처하고, 약자가 스스로 노예를 자처할 때만 알량한 관용을 베푼다. 이 와중에서 예술의 역사는 종종 참으로 무기력하고 비굴했다.

시련의 끄트머리에서

프란시스코 데 고야
*Francisco José de Goya y Lucientes*의
〈카를로스 4세와 그의 가족〉

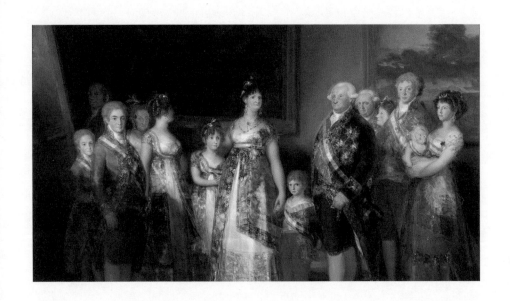

프란시스코 데 고야, 〈카를로스 4세와 그의 가족〉, 1800-1801년,
캔버스에 유채, 280X336cm, 프라도 미술관, 스페인, 마드리드.

우리에게는 인생을 예술적으로 만들어야 하는 과제가 주어져 있다. 과제 수행에 있어 특별한 기술이나 방법 따위는 없다. 모든 인간은 자신의 인생을 걸작으로 만드는 데 필요한 잠재력을 지닌 채 태어나고 성장한다. 그 잠재력이 발현되어 인생을 아름답게 꽃피우도록 하는 것이 예술의 존재적 기능이다. 프란시스코 데 고야Francisco José de Goya y Lucientes, 1746-1828의 회화가 이의 적절한 사례로 논해질 만하다.

고야는 일찍이 모두가 부러워하는 수석 궁정 화가의 직위에 올랐지만, 왕권과 왕실에 대해 판단하지 않으며 절대적으로 순종한다는 궁정 화가의 본분에 충실할 수 없었다. 전통적으로 예술은 폭군과 부패한 성직자, 권력에 편승하는 귀족들의 후원 아래에서 자랐고, 따라서 무자비와 부패와 권력에 대한 욕망은 예술의 오랜 동반자와도 같은 것이었다. 특별히 고야 같은 궁정 화가에게야 두말할 나위가 있겠는가. 하지만 고야는 궁정 화가의 임무에 충실하지 못했고, 그로 인해 그에게 부여되었던 특권을 박탈당하기에 이르렀다.

이 역사적 사건은 자신의 대표작들 가운데 하나인 〈카를로스 4세와 그의 가족〉을 그릴 즈음 궁정 화가로선 금기인 질문, 곧 자

시련의 끄트머리에서

신의 후원자에 대한 의구심과 불신에서 비롯된 질문으로부터 시작되었다. '몰락해 가는 나라의 경영에는 손을 놓은 채, 시계 같은 사치품 수집이나 오락에 열을 올리는 사람을 위엄을 갖춘 왕으로 포장하는 데 재능을 쏟아붓는 것이 과연 옳은 일인가?' '20대의 하급 장교와 바람을 피우는 것도 모자라 그를 재상의 자리에 앉힐 정도로 방탕한 여인 마리아 루이사를 재덕을 겸비한 왕비로 미화하는 것이 정녕 붓과 팔레트가 해야 하는 일인가?' 생각이 이에 미치자, 모든 사람이 부러워하는 궁정 화가의 자리가 고야에겐 가시방석과도 같은 것이 되었다. 고야는 그저 궁정 화가의 자리에 연연하기 위해 재능을 사용하는 것은 재능을 허락한 신神에 대한 도리가 아니라고 생각했고, 이런 생각은 〈카를로스 4세와 그의 가족〉에 고스란히 반영되었다. 얼핏 보면 〈카를로스 4세와 그의 가족〉은 그다지 특별할 것이라곤 없는 일반적인 궁정 초상화처럼 보인다. 번쩍거리는 장신구들로 치장한 왕가의 구성원들은 각각 가문의 권위를 최대한 과시하는 듯한 자세를 취하고 있다. 하지만 정작 고야가 심혈을 기울여 세심하게 공을 들였던 것은 왕가의 위엄이 아니라 무능력과 어리석음을 표현하는 것이었다. 자신의 그림 안에서만큼은 카를로스 4세와 그의 가족들 모두를 하나같이 교양이 부족하고 신경질적이거나 어리석으며, 심지어 술에 취한 인물들로, 그러니까 진실에 가까운 모습으로 기록하는 것이었다. 물론 그것은 최대한 주의를 기울이고, 표현상의 모호함을 유지해야만 하는 일이었다.

　　왕의 모습을 보라. 그는 심지어 그림의 가운데 자리를 차지하

〈카를로스 4세와 그의 가족〉 중 왕과 왕비,
그들의 자녀들.

지도 못하고 있다. 술에 취한 듯한 붉은 얼굴과 불룩하게 튀어나온 배는 정사를 포기한 채 사냥만 즐기는 왕의 어수룩함과 게으름을 의미한다. 통상 왕의 자리인 중앙부를 차지하고 있는 인물은 왕비 마리아 루이사로, 이 자체가 이미 몰락을 향해 내달리는 왕가의 무질서에 대한 폭로다. 왕비의 합죽한 얼굴은 성치 못한 치아로, 그리고 두꺼운 팔뚝과의 비교로 더욱 강조되어 보인다. 그녀의 양옆에는 그녀가 낳은 두 아이가 있는데, 실은 왕비와 눈이 맞은 재상 고도이의 자식이라는 소문이 파다했다.

고야의 이런 행보를 지나치게 포장할 필요는 없다. 그렇더라도 그가 적어도 이전의 궁정 화가들만큼 권력을 탐하거나 신분에 연연해했다면 결코 쉽지 않았을 일이란 것만큼은 분명한 사실이다. 자신의 종신 후원자에게, 설사 그가 오만방자한데다 정치적으로나 도덕적으로 형편없는 인물일지라도 그에게 맞서기란 오늘날에도 결코 쉬운 일이 아니다. 자유는 본능적으로, 그리고 필연적으로 권력에 순응하기를 거부한다. 표현하고 행동하는 자유를 반납하는 대가로 주어지는 보상에 현혹되지 않는다. 고야는 한편으론 프랑스 혁명의 개혁성을 지지했지만, 그것이 저지른 폭력과 만행에 대해서만큼은 그림을 통해 신랄하게 고발했다. 관학 미술과 그것으로부터 파생된 미적 규범들을 경멸했고 전통적인 주제는 따르지 않았으며, 부득이하게 그래야 할 경우에도 방법에서만큼은 자신의 독특함을 포기하지 않았다. 권력화된 것으로부터 파생된 규범이라면 예외 없이 거부했다. 결국 그는 〈카를로스 4세와 그의 가족〉과 같은 해에 그린 〈옷 벗은

마하)로 인해 종교 재판에 회부되었고, 결국 궁정 화가로서의 직위마저 박탈당하고 말았다.

예나 지금이나 자신의 예술적 신념을 지키기 위해 권력과 맞서고 그로 인한 비용 지불을 기꺼이 감수하는 예술가는 결코 흔하지 않다. 20세기 팝아트의 황제 앤디 워홀Andy Warhol에게 중요했던 것은 그 자신의 말처럼 '돈을 버는 예술'이었다. 그는 예술이 '돈을 버는 예술'로 진화할 것이며, 비록 자신은 상업 미술가로 출발했지만, 더 많은 돈을 버는 '사업 예술가'로 끝나는 것이 자신의 목표라고 선언했다. 그의 예언이 적중했다. 영국의 yBa, 즉 Young British Artists의 대표 주자 격인 데미언 허스트는 자신의 작품을 스스로 경매해 큰 이익을 남겼다. 바야흐로 사업가의 자질을 제대로 갖춘 예술가의 시대가 도래한 것이다. 영국의 갤러리스트 사디 콜스Sadie Coles가 지나치게 돈과 성공에 집착하는 젊은 예술가들의 시대를 논할 때, 가장 먼저 허스트와 yBa의 영웅담이 떠오르는 것은 크게 이상한 일이 아니다.

어느덧 명성을 얻고 큰 부富를 손에 쥐는 것이 시대정신이요, 귀감이 되는 예술의 원형으로 간주되기에 이르렀다. 하지만 나치의 강제 수용소에서 구사일생으로 생환한 유대인 신경정신과 의사였던 빅토르 프랑클Viktor Emil Frankl 박사에 의하면, 돈과 성공을 따르는 것만큼 인생의 노선으로서 위험천만한 것이 없다.[11] 삶과 예술에 있어 진정한 성공은 성공을 추구하는 사람이 아니라, 의미를 추구하는 사람의 몫이기 때문이다. 의미를 추구하는 사람만 시련의 연속인 삶 속에서 어떤 고통도 이겨 낼 수 있으며, 그 시간을 가치 있는 것을

만들어 내는 데 사용할 수 있기 때문이다. '왜 살아야 하는지'를 아는 사람만이 어떤 상황에서도 자신의 삶과 예술을 가꾸어 나갈 수 있기 때문이다.

프로이트Sigmund Freud는 인간에게는 그 내면에서 잔뜩 웅크린 채 낮게 으르렁대면서 밖으로 튀어나올 기회를 노리는 한 마리의 짐승이 존재한다는 가설을 설정했다. 그리고 그 본성 때문에 극한적인 상황이 도래하면 모든 인간성은 사라질 것이라고 생각했다. 하지만 이 가설로는 생계마저 위태한 상황에도 후원자와 맞섰던 예술가, 위험을 무릅쓰고 왕의 무능을 고발했던 고야 같은 궁정 화가를 설명할 수 없다. 프랑클 박사는 프로이트의 가설에 정면으로 반박한다. 박사가 수용소에서 경험했던 바에 의하면, 자유를 철저하게 박탈당한 상황에서도 인간으로서의 품격과 아름다움을 만들어 내는 사람들은 변함없이 존재했다. 비록 소수일지언정, 그들은 다음 날 가스실로 향하게 될지도 모르는 극한 상황에서도 자신의 빵을 더 힘든 사람에게 나누어 주면서 타인의 용기를 북돋아 주었다.

오늘날 예술은 허명과 돈을 따르는 사람들의 전유물이 되어가는 중이다. 이 시대의 예술은 대체로 사업가인 후원자들과 사업가 기질을 갖춘 예술가들의 차지가 되었다. 현상적으로만 보면, 시련이 사람의 내면 깊은 곳에서 잠자고 있는 짐승을 깨운다는 프로이트가 맞는 것처럼 보이는 순간들이 있다. 하지만 시련은 인간성을 파멸시키지 못한다. 시련은 그저 한계 상황에서 사람들을 성자와 돼지의 두 상징적 범주로 분류하는 촉매 역할을 할 뿐이다. 어떤 예술은 시련을

Francisco José de Goya y Lucientes

본성에 충실하도록 만드는 알리바이로만 인식하는 반면, 어떤 예술은 존재에 내재하는 위대성을 발현하는 계기로 삼는다.

성공을 거두고, 그 대가로 큰돈을 손에 쥐는 것이 이 시대의 거부하기 어려운 유혹의 물결이다. 하지만 결코 따라선 안 될 흐름이다. 성공은 붙잡기 위해 쫓아갈수록 멀어지는 무지개와도 같다. 성공을 인생의 목표로 삼는 한, 인생에서는 결코 성공할 수 없다. 하물며 예술이야 두말할 나위가 있으랴. '왜 살아야 하는지'를 아는 사람에게만 인생을 의미로 충만한 것으로 바꾸어 내는 특권이 주어지기 때문이다.

시련의 끄트머리에서

너무 가까워선 안 될 예술과 정치

귀스타브 쿠르베
*Gustave Courbet*의 〈화가의 작업실〉로부터

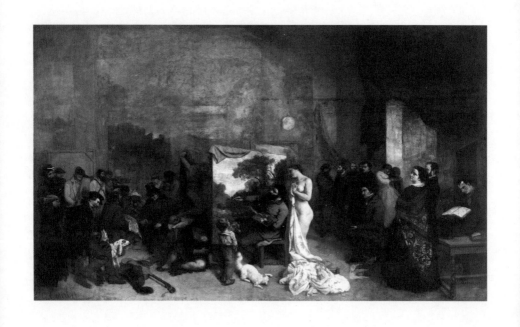

귀스타브 쿠르베, 〈화가의 작업실〉, 1855년, 캔버스에 유채, 361X598cm,
오르세 미술관, 프랑스, 파리.

화가로서 귀스타브 쿠르베Gustave Courbet, 1819-1877의 삶은 순탄치 않았다. 그는 자신의 재능에 대한 신념이 있었고 당당하게 화가의 길로 들어섰지만, 그의 그림들은 살롱에서 연거푸 푸대접을 받고 거절당했다. 1844년 처음 살롱에 입선하기까지 여러 번 낙선했고, 입선 이후로도 심사위원들에게 세 번이나 살롱 출품을 거절당했다. 이 연이은 낙선과 전시 거절은 1855년 만국박람회를 계기로 일어났던 하나의 역사적인 사건의 계기가 되었다. 쿠르베는 단단히 벼른 뒤 폭이 무려 6미터에 달하는(정확히는 598cm다) 회심의 대작 〈화가의 작업실〉을 만국박람회에 출품했다. 그마저 거부되리라곤 상상조차 하지 못한 채 말이다. 하지만 6미터짜리 〈화가의 작업실〉을 가득 채우고 있는 내용을 볼 때, 만국박람회 전시를 거절당한 상황은 적어도 두 가지 점에서 어느 정도 예측되어 있었던 것이나 진배없다.

첫째는 〈화가의 작업실〉의 정치적 뉘앙스로, 그것은 다른 어느 때보다 정치색이 강했던 당시 미술계 상황을 감안할 때 크게 논쟁거리가 될 만한 것이었다. 예를 들어, 그림의 한가운데 풍경화를 그리고 있는 쿠르베 자신을 기준으로 왼쪽에 배치된, 개를 데리고 있는

너무 가까워선 안 될 예술과 정치

귀스타브 쿠르베, 〈돌 깨는 사람들〉, 1849년, 캔버스에 유채,
170X240cm, 제2차 세계대전 중 훼손됨.

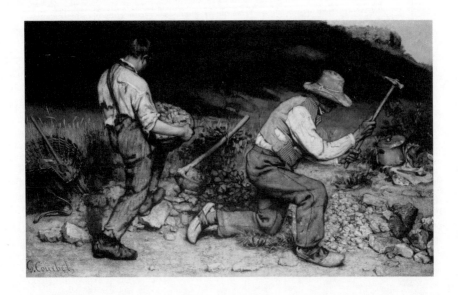

인물이 특히 문제를 일으킬 소지가 컸다. 복장이나 턱수염 등의 행색으로 보아 밀렵꾼이 틀림없을 그의 얼굴이 영락없이 공화국을 찬탈해 제2제정을 펼치고 스스로 황제에 오른 나폴레옹 3세를 닮아 있었기 때문이다. 약간의 해석을 가미하자면, 그의 사냥개 두 마리는 명령에 따라 움직이는 속박된 존재로, 쿠르베 아래에서 자유롭게 노는 흰 고양이와 대조된다.

두 번째는 쿠르베의 화풍, 즉 그 스스로 말했듯 아카데미와 살롱을 지배하고 있는 회화적 이상을 따르는 것이 아니라 '자신의 주관성이 그 중심을 이룬다'는 점, 곧 전통을 자신이 계승해야 하는 대상으로서가 아니라 도전하고 극복해야 하는 대상으로 본다는 점에서 그렇다. 그리고 무엇보다 현실을 꾸미고 은폐하는 대신 드러내고 보여 주려는 태도가 그렇다. 그가 1849년에 그린 〈돌 깨는 사람들〉은 사회적 약자인 소년과 노인이 고된 노동을 하고 있는 모습을 사실적으로 묘사하고 있다.

어떻든 쿠르베는 〈화가의 작업실〉 전시가 거부된 것에 분노했고, 이전처럼 그저 수긍하고 받아들이지는 않겠노라 다짐했다. 그는 친구로부터 재정적인 도움을 받아 전람회장 가까운 곳에서 사실주의 전시회를 열고 자신의 작품들을 대중에게 공개했다. 첫 번째 '사실주의Realism' 회화의 그룹전이 이렇게 세상에 얼굴을 내민 것이다. 쿠르베의 이런 당당한 태도는 〈화가의 작업실〉에 이미 잘 나타나 있었다. 그림 안에서 화가, 곧 쿠르베 자신은 거듭되었던 낙선에도 불구하고 전혀 의기소침한 모습이 아니다. 그는 자부심을 드러낸 채 자신의 삶

을 둘러싼 모든 인물들을 자신의 주변부에 배치하고 있다. 그의 이러한 인식은 공화주의자로서 그의 정치적 입장과 연결되어 있다.

쿠르베는 신념에 차 잠시 현실 정치에 관여하기도 했다. 하지만 그 결과는 매우 비극적이고 불행한 것이었다. 나폴레옹 3세에 충성하는 베르사유 군에 맞서 일어났던 파리 코뮌Commune de Paris(1871년 3월 28일)에 그가 가담했던 기간은 불과 40여 일에 지나지 않았더라도 말이다. 파리 코뮌에서 그는 코뮌평의회 의원 약 90명 중 한 명이었고, 미술부 장관, 파리예술가연맹 위원장으로 선출되기도 했다. 하지만 나폴레옹 보나파르트의 대군을 기념하는 방돔 광장 석주를 파괴하는 등, 코뮌의 과격한 행동에 놀라 5월 2일 모든 직을 사임하고 코뮌을 떠났다. 그로부터 20일 후인 5월 28일 파리 코뮌이 진압되었고, 쿠르베는 코뮌의 가담자로 체포되어 군사 법정에 서는 신세가 되었다. 방돔 광장의 석주 파괴와 관련해 쿠르베가 어느 정도 책임이 있는가에 대해서는 모호한 측면이 있었지만, 그 사건에 주도적으로 관여했던 사람들은 이미 도망친 상태였다. 정확한 진실이 무엇이건, 군사 재판에서는 그에게 그 책임을 물어 6개월 형을 선고했고, 쿠르베는 트펠라지 감옥에서 형을 치렀다.

하지만 그것은 이 공화파 화가의 정치적 불행의 끝이 아니었다. 쿠르베에게 내려졌던 처벌을 가볍다고 여긴 보나파르트파 의원들에 의해 방돔 광장의 석주 재건 비용을 청구하는 소송이 다시 제기되었기 때문이다. 이 재판 결과는 더 혹독해서 쿠르베의 전 재산과 모든 그림들이 압류된 것과 별개로, 생전에 그가 도저히 갚을 수 없

Gustave Courbet

는 막대한 액수인 금화 50만 프랑의 벌금형까지 더해졌다. 그가 할 수 있는 남은 일이라곤 프랑스 영토를 떠나 도주하는 것뿐이었다. 결국 1873년 다시 돌아오지 못할 조국을 등지고 국경을 넘어 스위스로 갔다. 그리고 육체적, 정신적으로 쇠약해질 대로 쇠약해진 몸을 봉포르라는 작은 마을에 의탁하다가 58세의 길지 않은 삶을 객사로 마감했다.

쿠르베의 정치와 예술의 행보에 대해 다음과 같은 글을 읽은 적이 있다. "자신의 신념에 따라 삶을 선택하고 그 길을 올곧게 걸어간, 그래서 행복했던 예술인으로 기록될 것이다." 하지만 나는 이 명쾌해 보이는 계몽주의적 요약에 크게 누락된 것이 있다는 생각이다. 이는 아마도 말년의 쿠르베 자신도 어렴풋하거나 혹은 또렷하게 깨달았던 것이기도 하다. 정치적 신념에 매몰될수록 (그가 그토록 추구했던) 예술적 자유로부터는 더 소외되는 역설이 그것이다. 세상을 바꾸는 정치적 셈법과 예술의 길이 전적으로 다르기 때문이다. 그의 마지막 유언은 자신을 "자유 외에 어느 나라에도 속하지 않은 사람"으로 기억해 달라는 것이었다. 물론 그 '나라'에는 제2제정만큼이나 파리 코뮌도 포함될 것이다.

너무 가까워선 안 될 예술과 정치

혁명과 맞바꿀 수 없는 것

장프랑수아 밀레
*Jean-François Millet*의 〈씨 뿌리는 사람〉

장프랑수아 밀레, 〈씨 뿌리는 사람〉, 1850년, 캔버스에 유채,
101.6X82.6cm, 보스턴 미술관, 미국, 보스턴.

장프랑수아 밀레Jean-François Millet, 1814-1875는 주로 1820년대 후반부터 1870년대까지 파리 인근의 퐁텐블로 지방에 거하며 그림을 그렸던 바르비종Barbizon파 화가들 가운데 한 명이다. 하지만 숲과 농촌 풍경을 그렸던 바르비종파의 다른 동료들과는 달리, 밀레는 농민들의 삶과 노동에 더 많은 관심을 기울였다. 농민들은 그의 고향 노르망디에서나 바르비종에서나, 어디서든 한결같이 땅에 의지해 살아가는 가난한 사람들이었다. 밀레는 그들의 이웃이 되어 그들의 일상을 관찰했다. 고된 밭일, 새벽녘의 파종과 오후의 낮잠, 추수, 단란한 저녁, 가족과 육아의 모습을 캔버스에 옮겨 그렸다. 이로 인해 밀레는 비평가들에게 '혁명적 사회주의자Socialist revolutionary'로 분류되곤 했다. 세속적 성공을 위해서라면, 가난한 농부 그림은 결코 좋은 생각이 아니었다.

　　1850년에 그린 〈씨 뿌리는 사람〉은 매우 선동적인 것으로 오해된 나머지, 밀레가 급진적인 프루동주의로 전향한 증거로 간주되기도 했다. 어떻든 가뜩이나 혁명으로 인해 밤잠을 설치는 보수적 비평가들, 예컨대 폴 드 생빅토르Paul de Saint-Victor 같은 이들은 밀레의

장프랑수아 밀레, 〈곡괭이를 짚은 사내〉, 1860-1862년, 캔버스에 유채, 80X99.1cm, 폴 게티 미술관, 미국, 로스앤젤레스.

그림들에 이루 말할 수 없는 혹평을 쏟아붓곤 했다. 1862년경에 그린 〈곡괭이를 짚은 사내〉에 등장하는 인물을 "꺼져 버린 눈빛으로 바보스럽게 입을 삐죽이는 머리통 없는 괴물"로 묘사하면서, "그가 방금 끝낸 것이 농사인지 살인인지조차 구분이 가지 않을 지경"이라고 독설을 퍼부었다.

하지만 그런 평가는 수구적 안목과 편견의 허접한 합작품에 불과했으며, 밀레에게는 정작 자신의 생각과는 무관한 터무니없는 것이었다. 밀레는 한 번도 자신을 사회주의자라고 생각해 본 적이 없었으며, 그의 그림들도 정치적인 의도와는 거리가 먼 것들이었다. 심지어 자신이 공화주의자로 불리는 것에 대해서도 몹시 못마땅해했다. "나는 내 있는 힘을 다해 공화주의 진영을 배격한다. 사람들은 그쪽 진영을 '당파'라는 어휘로 부르며, 내게 그 명칭을 갖다 붙이려 한다. … 하지만 나는 그쪽의 어떤 것도 옹호할 의사가 없다."

밀레의 회화의 근간은 사회적 인간 이전에 인간이요, 삶에 대한 설명이나 해석이 아니라 삶 그 자체였다. 그가 인생의 시련을 넘어설 때마다 그를 부축했던 것은 프루동주의proudhonisme나 공화주의republicanism 같은 차가운 이념이 아니라 뜨거운 기도였다. 하루 온종일 고된 농사일로 그림을 그릴 엄두도 낼 수 없었던 때마저 기도하는 것만큼은 거르지 않았다. 그 내용은 먹을 것과 땔감이 떨어져 비참한 기분이 들 때에도 늘 다음과 같은 것이었다. "하느님, 오늘 하루도 건강한 몸으로 사랑하는 아내와 함께 기쁜 마음으로 일할 수 있게 해 주신 것을 감사합니다."

혁명과 맞바꿀 수 없는 것

밀레의 회화가 감동을 주는 이유는 그가 귀족이나 부르주아 지 대신 가난한 농민을 그렸다는 것에만 있지 않다. 더 큰 이유는 그들의 모습 어디에서도 꿈을 잃어버린 사람들의 허탈감과 절망을 볼 수 없다는 데 있다. 그들의 표정과 몸짓에서 전해지는 느낌은 오히려 자신의 가진 것 없는 삶에 대한 관용과 고된 농사일에도 품위를 잃지 않는 태도, 그리고 이웃과의 관계에서 느껴지는 우애와 친밀감이다. 1855년에서 1860년 사이에 힘겹게 물동이를 든 〈우물에서 돌아오는 여인〉을 그리면서 밀레는 말했다. "이 여자는 '하녀가 아니라' 자신의 남편과 아이들에게 수프를 만들어 주기 위해 물을 길어 오는 중입니다. … 그녀가 그것을 고역으로 여기지 않고, 그저 매일 해야 하는 행위로 받아들이는 소박성과 선량함을 지니고 있다는 사실을 그리고 싶었습니다."

밀레는 '농민의 선량함'을 지닌 사람들을 그리고자 했다. 궁핍한 살림살이에도 꿋꿋이 자신의 삶을 살아내는 인간의 진정한 전형, 그것이 이 화가가 자신의 그림으로 구현해 내고 싶은 것이었다. 물론 뼈 빠지게 일해도 나아지지 않는 구조화된 가난은 선善이 아니다. 그것은 약자에게 고통을 전가하는 위선적 사회의 산물이며, 고통을 감내해야 하는 당사자들로선 억울한 일이 아닐 수 없다. 이것이 당대 사회의 부조리에 대한 프루동주의나 공화주의의 인식이었다.

하지만 밀레의 그림 어디에도 분노에 찬 프루동주의자나 어리숙한 공화주의자의 강령은 눈에 띄지 않는다. 밀레에게 예술은 고발하거나 해결책을 제시하는 수단이 아니다. 사람들이 하던 밭일을

Jean-François Millet

장프랑수아 밀레, 〈우물에서 돌아오는 여인〉, 1856년, 캔버스에 유채,
41X33cm, 암스테르담 국립미술관, 네덜란드, 암스테르담.

멈추고, 괭이나 물동이를 내던지고 광장으로 뛰어나가도록 선동하는 것을 목적으로 하는 것은 예술이 아니다. 밀레의 씨 뿌리는 농부와 그의 아내, 이삭 줍는 여인들과 양치기 소녀는 바르비종의 촌마을에서 땅과 더불어 사는 삶을 혁명으로 뒤집어야 할 모순으로 정의하지 않는다. 고된 노동을 불행의 조건으로 규정하지도 않는다. 밀레 스타일의 결정적인 요소는 씨 뿌리는 농부의 발걸음에 무거운 족쇄를 채우는 대신 경쾌한 활력을 부여하는 것에 있다. 가난한 젊은 부모는 아이의 걸음마를 지켜보는 작은 행복을 결코 혁명과 바꾸지 않을 것이다. 삶에 대해 오로지 하나만 알고 둘은 모르는 진보적 공화주의 비평가들의 눈에 밀레의 이러한 태도는 현실 의식의 결여와 그로 인한 정당화로 비치기만 했을 것이다. 이런 평가는 너무 많이 생각하느라 보는 방법을 잃어버린 엘리트 비평가들이 흔히 저지르는 실수로, 새삼스런 일이 아니다. 다행히 밀레는 크게 개의치 않았다. 묵묵히 땅을 갈고 씨를 뿌리는 농민의 노동을 최소 노동으로 비대해진 경제인의 두뇌보다 더 고상한 가치로 믿었기 때문이다.

1867년 만국박람회에서 1등을 했을 때, 밀레의 첫마디는 "내가 그린 그림으로 이제부터 자식들을 굶기지 않을 수 있게 되어 기쁘다"였다. 그는 자식들마저 배불리 먹일 수 없었던 가난을 견디고, 매 순간 자신의 무기력을 곱씹으며 살아야 했지만, 그가 견뎌 낸 시간이 아니었다면, 그의 예술에 배어 있는 사람을 향한 따뜻한 위로와 포용의 정신은 결코 가능하지 않았을 것이다.

밀레의 걸작들이 우리의 마음을 움직이는 것은 그의 그림 솜

Jean-François Millet

씨 때문만은 아니다. 그의 회화의 모든 요소들에 그가 살아온 시간이 깨알같이 반영되어 있기 때문이다. 예술적 진정성을 만드는 원료이자 기술은 인생이다. 이를 대신할 수 있는 재료나 기법은 없다.

혁명과 맞바꿀 수 없는 것

그렇게 되도록 되어 있는 것

폴 세잔
*Paul Cézanne*의 수도자적 은둔

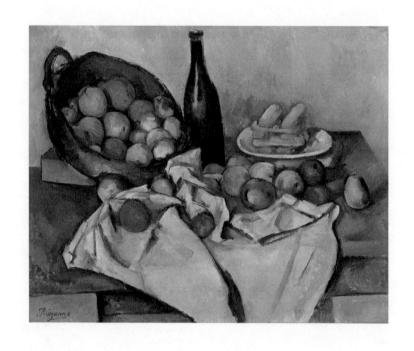

폴 세잔, 〈병과 사과 광주리가 있는 정물〉, 1895년, 캔버스에 유채,
65X80cm, 시카고 미술관, 미국, 시카고.

~

사람들에게 자주 회자되는 사과라면, 이브의 사과나 뉴턴의 사과쯤 될 것이다. 이에 못지않게 인상적인 또 하나의 사과가 있다면, 아마도 폴 세잔Paul Cézanne, 1839-1906의 정물화에 등장하는 사과일 것이다. 폴 세잔의 〈병과 사과 광주리가 있는 정물〉을 보자. 그 사과들은 정확하지 않은 데생에 어설프게 채색되어 있지만, 그것들이 아니었다면 역사는 인상주의에 심취해 입체파와 미래주의, 구성주의로 이어지는 미래로 나아가지 못했을 것이다.

모더니즘 미술의 시대를 활짝 열어젖힌 폴 세잔은 당시 젊은 이들의 소원이었던 법관이 될 수도 있었지만, 돌연 법학 공부를 그만두고 화가가 되기로 마음먹었다. 훌륭한 법관이 되기까지 모든 후원을 약속했던 부친의 강한 반대에도 불구하고, 세잔은 파리로 거처를 옮겨 본격적으로 회화를 공부하기 시작했다. 거의 모든 위대한 시작이 그렇듯, 화가로서 세잔의 출발도 평탄치 못했다. 프랑스 국립미술학교 입학시험에는 낙방했고, 살롱전에 출품하는 족족 낙선의 고배를 마셔야 했다. 누구도 자신의 그림에 주의를 기울이지 않는 시간이 길어지면서, 세잔은 고향 집과 파리를 오가며 지쳐 갔다. 그림은 단

한 점도 팔리지 않았고, 화가의 길을 반대했던 부친으로부터 지급받는 돈으로 겨우 생계를 꾸려야 했다. 많은 시간들이 수치스러운 모욕과 방황으로 채워졌다.

연이은 난관들의 한가운데서도 세잔이 그림을 지속할 수 있었던 것은 그가 상심에 젖을 때마다 격려를 아끼지 않았던 동료들, 즉 피사로, 모네, 르누아르 같은 인상주의 화가들이 있었기 때문이다. 이들은 세잔이 실의에 빠질 때마다 따뜻하게 위로했고, 《인상주의전》(1874년)에 그를 참여시키기도 했다. 하지만 세잔은 그들과 함께하는 동안 자신에겐 좋은 인상주의자가 되는 데 필요한 자질이 없다는 사실을 알게 되었다. 게다가 그가 보기에 인상주의는 지나치게 빛의 효과에 빠지고, 순간순간의 요동치는 외면에 치우쳐 정작 더 중요한 조형의 기반을 놓치는 한계를 지닌 것이었다. 이로써 현란한 시각효과와 뜨거운 감정을 향하는 것이 아니라, 오히려 그것에 의해 방해받는 사물의 원형을 찾아 떠나는 것이 자신의 길임이 분명해졌다.

결국 세잔은 친구들과 함께한 20년의 세월을 뒤로하고 자신의 신념을 따라 자신만의 고유한 세상을 찾아 나섰다. 찰나의 포착, 변덕스러운 감정선, 불안정하고 목적 없는 인상주의의 붓질로는 담아내지 못할, 어떤 영속적인 질서를 담아내는 회화를 향한 여정이 시작되어야만 했다. 그에게 그림을 그린다는 것은 색채의 현란함에 취하는 것보단 훨씬 더 근원적인 일이었고, 형태의 본질을 추구해 들어가는 것이었다. 이 때문에 자연은 최대한 단순화해 기본적인 형태로 함축되어야 했다. 원근법을 사용한 눈속임, 입체감이나 색채 효과, 붓

폴 세잔, 〈생 빅투아르 산〉, 1895년경, 캔버스에 유채, 73X92cm,
반스 파운데이션Barnes Foundation, 미국, 필라델피아.

터치에 반영된 작가의 흔적은 최대한 절제되어야 했다. 붓질은 더욱 투박해졌다. 1895년 그가 〈생 빅투아르 산〉의 풍경을 그릴 때쯤엔 이미 귀족이나 부르주아 중산층의 거실에 어울릴 감정적 취향이나 형식적 세련미는 거의 자취를 감추었다. 세잔의 새로운 스타일에서 의미 있는 것은 끈질기게 사물을 추적해 그 본성을 밝혀내는 오로지 그것뿐이었다.

인상주의 동료들과의 결별이 결코 쉬운 일은 아니었다. 화가로서 내세울 것이라곤 없던 그로서는 스스로 위험을 자초하는 것이었다. 자신의 마지막 지지자들마저 등진다면, 자칫 미술계와의 단절이 돌이킬 수 없게 될 수도 있기 때문이었다. 그렇기에 동료들은 극구 만류했지만, 세잔은 1896년 그가 57세 되던 해, 고향인 엑상프로방스로의 낙향을 결행했다. 그때부터 오로지 자신의 길을 걷기 위한 뒤늦은 은둔 생활이 시작되었다. 화가로서의 성공을 위한 통상적인 경로를 포기하는 것은 결코 쉬운 일이 아니었다. 하지만 인상주의 화가들과의 교류와 지지 안에 안전하게 머물면서, 자신에게 맞지도 않는 화풍에 편승하려는 덧없는 노력을 지속하는 것은 그에게는 자살 행위나 마찬가지였다. 그보다는 차라리 고립을 택하는 편이 더 낫다고 생각했다. 이 다행스러운 고립이 아니었다면, 그래서 그가 엑상프로방스에서 건져 올린 성과가 부재했다면, 서양 근대 미술사의 절반쯤이 물거품처럼 사라지고 말았을 수도 있었다.

"나는 그림을 그리다가 죽고 싶다"고 입버릇처럼 말한 그는 1906년 어느 가을날, 실제로 그림을 그리던 도중 갑자기 쓰러져 생

Paul Cézanne

을 마감했다. 그의 수도자적 은둔이 아니었다면, 역사는 아마도 즉흥적인 감각의 미혹에 빠져 역사의 다음 단계를 향한 출항을 한참 뒤로 미뤘을 것이다. 훗날 피카소는 세잔을 두고 "나의 유일한 스승 세잔은 우리 모두에게 아버지와 같은 존재였다"고 술회했다.

세잔은 낙방으로 미술학교 입학의 꿈을 접어야 했고, 연이은 살롱에서의 낙선이라는 쓰디쓴 잔을 들이키면서 존재감의 부재, 재능에 대한 가혹한 평가와 그로 인해 쇄도했던 자조를 견디면서 조금씩 '자신의 고유한 섬'에 다가섰다. '근대 회화의 선구자'라는 수식어가 따라붙는 과정은 이렇듯 장밋빛과는 거리가 먼 것이었다. 1999년 12월 7일, 런던에서 있었던 소더비 경매에서 세잔의 〈백랍주전자와 과일〉이 역사상 최고가로 경매되었는데, 당시 경매가는 1천815만 영국 파운드, 한화로 하면 326억 7천만 원 정도였다. 이 가격은 같은 날 경매된 피카소의 유화 〈보트와 어린 소녀〉보다 일곱 배나 비싼 것이었다. 물론 가격이 적어도 예술의 가치를 다루는 데 있어서는 그다지 충직하지 못한 도구라는 점을 잊어서는 안 된다.

세잔의 삶과 회화는 그것들의 꽃이 어떻게 자신의 섬에서 피어나는지에 대해 의미 있는 단서 하나를 제공한다. '마음의 평화'라는 꽃말을 가진 삼색제비꽃은 이 이야기의 비유로 적절하다. 삼색제비꽃은 사람들이 그렇게 아름다운 꽃을 만나리라고는 기대하기 어려운 초라한 길모퉁이, 한적한 담벼락 밑에서 자란다. 삼색제비꽃은 그 꽃말처럼 우리에게 인생의 고단한 순간들을 견뎌 내면서 피어나는 아름다움의 역설에 대해 말해 준다. 평생 인도의 고아들을 마음에 품

고 살았던 에이미 카마이클Amy B. Carmichael[12]은 삼색제비꽃의 이 신비에 관한 진실을 풀어 설명한다. "이건 결코 환상이 아닙니다. 다만 그렇게 되도록 되어 있는 것이죠." 그렇다. 그렇게 되도록 되어 있는 것이다. 길은 결국 참고 견뎌 내면서 자신의 길을 걷는 사람을 위해 펼쳐진다. 마음의 평화가 어디로부터 오는지, 아름다움의 진정한 출처가 어디인지, 그리고 자신이 어디로 가야 하는지에 대해, 그 길은 알고 있다.

Paul Cézanne

천재가 아닐 권리

전위 미술과 살롱 미술을 당당하게 오갔던 화가
피에르오귀스트 르누아르
Pierre-Auguste Renoir

피에르오귀스트 르누아르, 〈이본 르롤의 초상화〉,
1894년, 캔버스에 유채, 91.7X72.7cm.

피에르오귀스트 르누아르Pierre-Auguste Renoir, 1841-1919. 그는 많은 점에서 지극히 평범한 인물이다. 잭슨 폴록처럼 부잣집 벽난로에 소변을 갈겼다는 반골의 에피소드도 없고, 반 고흐처럼 히스테리 발작증을 앓거나 뭉크처럼 신경 쇠약으로 고통받았다는 기록도 없다. 자신의 경력에 예민한 것도 그렇거니와, 돈을 벌기 위해 주문 초상화에 열을 올려 실험 정신을 의심받는 일도 다반사였다.

르누아르는 개혁적인 인상주의 전시에 참여하기로 마음먹었긴 했지만, 너무 많은 것을 양보하진 않겠노라 다짐했다. 논쟁을 불러일으켰던 대표적인 예가 살롱전 출품에 관한 것이었다. 르누아르는 동료들과 함께 인상주의 전시에 참여하면서도 지속적으로 살롱에 참여했는데, 이는 다른 인상주의자 동료들은 고사하고라도 그가 몹시 따르던 알프레드 시슬레Alfred Sisley에게조차 상당히 미심쩍어 보일 만한 행동이었다. 보수적인 살롱전에 반기를 든 인상주의전에 출품하면서, 동시에 살롱전도 들락거리는 것은 누가 보더라도 빈축을 살 만한 이중적 태도였다. 하지만 르누아르는 그러한 비난의 눈초리들에 아랑곳하지 않았다. 가난했던 그로선 선택의 여지가 없었기

천재가 아닐 권리

때문이다. 그는 한가하게 논쟁이나 벌일 만큼 넉넉한 형편이 아닌데다, 그나마 살롱전의 경력마저 없다면 그림으로 입에 풀칠하는 것은 꿈도 꾸지 못할 일이라는 것은 당대의 모든 화가들이 알고 있는 사실이었다. 르누아르는 자신의 신념에 대해 이렇게 말하곤 했다.

"살롱전 바깥에 있는 화가를 제대로 평가할 수 있는 감식가가 15명 정도나 될까? 하지만 화가의 그림이 살롱전에 전시되지 않으면 결코 사지 않을 사람들이 8만 명은 있네. 나는 공식 미술전람회와 싸우느라 내 시간을 허비하고 싶지 않아. 나는 우리가 가능한 한 최상의 그림을 그려야 하고, 그게 전부라고 생각하네."

그림 그리기를 중단해야 하는 '최후의 사태'를 막기 위해서라도 르누아르는 살롱전에서 성과를 내는 일을 소홀히 할 수 없었다. 그는 그림과 생계를 따로 분리해 생각한 적이 없었으며, 그렇게 해선 안 된다는 확고한 소신을 가지고 있었다. 설사 그가 훨씬 덜 가난했더라도 그 소신만큼은 포기하지 않았을 것이다. 비록 그로 인해 동료들의 따가운 눈초리를 피할 수 없게 되더라도 말이다.

그런데 살롱전 출품이 전부가 아니었다. 르누아르는 주문 초상화 제작에도 힘을 기울였는데, 인상주의자 동료들이 보기에는 그것은 살롱전 출품보다 더 실망스러운 일이었다. 그가 심지어 주문자의 비위를 맞추면서까지 초상화 제작에 열심히 임하는 것을 보면서,

동료들은 그가 지나치게 세속적인 성공을 추구하는 것이라고 확신하다시피 했다. 그런 그들에게 르누아르는 "신발 한 켤레를 얻기 위해 초상화를 그리기도 했다"고 태연하게 말했다. 이야기인즉 이렇다. 르누아르와 가까웠던 화상畵商 앙브루아즈 볼라르Ambroise Vollard가 전하는 이야기에 의하면, 르누아르는 신발 한 켤레를 얻기 위해 한 제분업자 부인의 초상화를 그렸을 뿐 아니라, 그녀의 기분을 좋게 하기 위해 못생긴 코를 절세미인의 오뚝한 코로 만들어 주기도 했다는 것이다. 이 일에 대해 르누아르는 당당하게 말했다. "나는 신발을 가지고 싶었네. 그래서 그 참한 부인한테 퐁파두르 부인 같은 아름다운 코를 붙여 주었지." 이쯤이면 전형화된 천재와 르누아르 사이의 넓은 간극이 당혹스러울 지경이다.

지독한 가난 외에 르누아르의 인생에서 그다지 특별할 것이라곤 없었다. 작은 지방 도시 리모즈 출신에 젊은 재봉사와의 뒤늦은 결혼, 13세부터 도자 공방에서 화공으로 시작한 경력 등 무엇 하나 특출한 것이라곤 보이지 않는다. 세잔 같은 혁신가와의 비교는 어불성설일 것이다. 마네와의 비교는 그렇다 치더라도 절친이었던 모네하고만 견주어도 그는 훨씬 덜 진취적인 인물이었다. 어린 시절부터 장식 미술로 출발한 탓에 새로운 회화에 대한 열망도 부족했고, 무엇보다 동료들의 예술 논쟁을 따분한 것으로 여겼다. 20세가 넘어 보자르의 아틀리에에서 정식으로 그림 공부를 시작했지만, 크게 달라지는 것은 없었다. 당대의 스승으로 정평이 나 있던 샤를 글레르Charles Gleyre 교수에게도 르누아르는 결코 눈에 띄는 학생이 아니었다. 오

천재가 아닐 권리

히려 지나치게 단순한 태도로 그리기에만 열중하는 딱해 보이는 학생이기까지 했다. 샤를은 그에게 특별히 '너무 그리는 재미에 빠지지 말 것'을 조언했다. 생각 없는 몰입이 얼마나 위험한 덫인가에 대해 자상한 설명을 곁들여 충고하곤 했다. 하지만 르누아르의 생각은 글레르와는 달랐다. 그에게 그리는 행위 자체로부터 오는 충만감을 배제하는 것은 생각조차 할 수 없는 일이었다. 그런 회화는 분명 너무 메마른 것이 될 것임이 분명했다. "그리는 자체가 재미없다면, 저는 그림을 그리지 않을 거예요"가 스승에 대한 그의 항변이었다.

르누아르는 자신의 그리기에 있어서만큼은 조금도 양보하고 싶지 않았다. 이 점에 있어서만큼은 양보도, 타협도, 느슨함도 스스로 허용하지 않았다. 일상의 모든 것들이 그리기를 위해 배치되고 배열되었다. 그리고 싶은 대상에 더 가까이 다가서기 위해 새로운 동네로 이사했고, 관절염으로 열 손가락 모두 뒤틀린 노년에는 끈으로 붓을 손가락에 묶어 그림을 그렸다. 그러는 동안 시대가 변했다. 인상주의가 나타났다 사라졌고, 공화정이 바뀌었고, 예술의 제도와 정책들도 소멸되고 새로 나타났다. 오직 르누아르의 고집스러운 태도만이 변하지 않은 채였다. 자신으로서 사는 것과 그리기에 애착하는 마음은 세월이 지나도 식지 않았고 누그러지지도 않았다. 진실은 바뀌지 않는다고 믿는다는 점에서, 엄밀히 말하면 르누아르는 인상주의자들의 범주에 속하지 않는다. 실제로 그의 색에 대한 인식은 외광파外光派의 변화무쌍함으로부터가 아니라, 라파엘로의 빛과 색의 과학으로부터 온 것이다.

르누아르의 회화는 평범성 안에 깃들어 있는, 또는 평범한 일상에 편만해 있는 미의 정수로부터 온다. 그의 재능이 발현되고 성취되는 방식은 천재의 그것과는 사뭇 다르다. 그것의 미덕은 사람들로 하여금 당혹감이나 거부감이라는 불편한 관문을 거치지 않으면서 새로운 시대, 새로운 회화와 마주하도록 하는 것이다. 르누아르의 세계는 어떤 위대한 것들보다 더 많이 그것들 앞에 서 있는 사람들과 닮아 있다. 그 자신이 그들과 가장 가까운 모습으로 살았기 때문일 것이다.

천재가 아닐 권리

우상 파괴Iconoclasm와 신성 모독Blasphemy

크리스 오필리
*Chris Ofili*의 〈성모 마리아〉

크리스 오필리, 〈성모 마리아〉, 1996년,
캔버스에 아크릴·유채·폴리에스테르 수지·종이 콜라주·반짝이·핀·코끼리 똥,
253.4X182.2cm, 뉴욕 현대미술관, 미국, 뉴욕.

Gift of Steven and Alexandra Cohen. Acc. no.: 211.2018.a-c. New York, Museum of Modern
Art(MoMA). © 2020. Digital image, The Museum of Modern Art, New York/Scala, Florence

~

1999년 12월 16일 오후 4시, 브루클린 미술관 앞에 이례적으로 긴 줄이 늘어섰다. 영국의 광고 회사 대표 찰스 사치의 컬렉션으로 기획된 《센세이션Sensation》전을 보기 위해서였다. 긴 줄은 전시회 내내 이어져, 총 관람객 수는 18만 명에 달했다. 이는 브루클린 미술관의 77년 역사에서 전례가 없던 일이었다.

이 대기 줄의 끝자락에 70대에 들어선 은퇴한 수학 교사 데니스 하이너Dennis Heiner가 있었다. 그는 입장권을 손에 쥐자 곧바로 5층 전시장으로 올라갔다. 오후 4시 30분쯤 그는 영국 작가 크리스 오필리Chris Ofili, 1968-의 콜라주 작품 〈성모 마리아〉에 다가섰다. 그리고 즉각 보호 창을 돌아 들어가 외투 속주머니에 감췄던 잉크병을 꺼내 그림 위에 뿌리기 시작했다. 그것은 'Don't' 또는 'Stop' 같은 문자였다. 먼저 얼굴에, 그다음 가슴에, 그림의 4분의 1 정도가 잉크로 뒤덮일 즈음 하이너는 황급히 달려온 경비원에게 붙잡혔고, 미술관의 안전 책임자 제임스 켈리에게 인도되었다. 곧이어 경찰이 도착했고, 잉크투성이가 된 그의 손에 수갑이 채워졌다. 경찰이 이유를 물었을 때, 그는 "그것은 신성 모독일 뿐이야"라고 떨리는 목소리로 답했다.[13]

우상 파괴Iconoclasm와 신성 모독Blasphemy

사건이 있은 후, 하이너의 부인 헬레나 하이너Helena Heiner의 인터뷰가 『뉴욕 타임스』에 실렸다. 독실한 가톨릭 신자였고, 낙태 반대 운동을 하던 하이너는 오필리의 〈성모 마리아〉에서 심한 모독감을 느꼈다. 사건 당일 아침 하이너는 부인에게 다음과 같은 말을 남기고 집을 나섰다고 한다. "오늘 거기 가서 그것을 청소하고 말겠어!"

미술관의 즉각적인 대처로 작품은 큰 손상 없이 복원되었다. 성모 마리아의 검은 얼굴과 포르노 잡지에서 오려 콜라주한 여성 성기들, 코끼리 배설물로 구성된 걸작(?)이 원형으로 돌아왔다. 이후 재판에서 하이너는 250달러의 벌금형과 10일간의 사회봉사, 그리고 하루 동안의 감정 치료 형에 처해졌다.[14] 하지만 하이너가 미술관에 접근하는 것을 금지하도록 한 브루클린 미술관 측의 요구는 거절되었다. 전시물에 손상을 입힐 수 있는 소지품만 지니지 않는다면, 다른 시민들과 마찬가지로 언제라도 미술관을 방문할 권리가 인정되었기 때문이다.

《센세이션》전이 야기한 스캔들은 루디 줄리아니Rudy Giuliani 전 뉴욕시장으로 하여금 브루클린 미술관과 경매사 크리스티Christie's를 부당한 혐의로 고발하는 데까지 나아갔다. 뉴욕시는 시의 재정 지원을 받는 미술관이 왜 영국 현대 미술을 선전하는 데 나서는지 의심했고, 결국 브루클린 미술관과 스폰서인 크리스티 사이에 사치의 소장품 가치를 부풀리는 것과 관련된 사전 모의가 있었음을 밝혀냈다. 변호사 조셉 로타Joseph J. Lhota도 《센세이션》전이 스캔들을 일으킴으로써 작품들의 판매를 촉진시키고, 이를 통한 반사 이익을 얻기 위해

처음부터 계획된 부당한 시장 교란 행위와 결부되어 있음을 분명히 했다.

크리스티는 전시된 작품들의 판매를 사전에 예상했던 것은 아니라고 반박했지만,[15] 그것은 사실이 아니었다. 사치가 사전에 자신의 것이라고 전했던, 작품들의 총판매량과 금액은 130점, 270만 달러에 달했다. 이는 추정가의 두 배에 달하는 것으로, 이제 갓 데뷔한 작가들의 판매 성과라고 믿기 어려운 것이었다. 게다가《센세이션》전이 처음 런던에서 개최되었던 1997년, 크리스티는 이미 전시의 공식적인 후원자였다.《센세이션》전이 열리던 기간인 1999년 11월, 크리스티가 뉴욕에서 연, 가을 대규모 현대 미술 경매에 이미 사치의 컬렉션이 대거 포함되어 있었다는 점도 의구심을 더하기에 충분했다. 더 무슨 설명이 필요하겠는가. 이에 대해 크리스티의 현대 미술 분과 뉴욕 책임자인 필립 세갈로Philippe Ségalot는《센세이션》전의 성과에 매우 흡족해하면서, 전시의 목적은 미국에 '새롭고 흥미로운 것'을 전하는 것이며, 그것은 크리스티가 후원하는 여러 개의 전시 중 하나에 지나지 않는다고 둘러댔다.[16]

크리스티의 항변은 뉴욕시의 의심을 잠재우기에는 턱없이 부족한 것이었다. 뉴욕시의 고소 내용에는 전시 기획에 소요된 160만 달러의 예산을 확보하는 방법상의 여러 부당 행위가 적나라하게 포함되었다. 무엇보다 한 전시의 예산이 그 정도라는 자체가 당시로선 충격이었다. 이 액수는 당시 퐁피두 센터가 매우 비중 있는 역사 전시를 만드는 데 드는 비용과 맞먹는 액수였다. 더 심각한 문제는 그

우상 파괴Iconoclasm와 신성 모독Blasphemy

거금을 조달하는 방식이었다. 전시에 참여한 작가들의 작품 판매를 담당하는 전속 갤러리들이 사후에 얻게 될 잠재 이익에 대한 보증금 성격으로 각각 1만 달러를 지불하는 방식이 그것이었다. 16만 달러는 직접 사치가 지불한 것인데, 이는 그가 이후 광고 수익으로 얻을 것에 비하면 일부에 지나지 않았다. 사치의 친구였던 유명 뮤지션 데이비드 보위David Bowie도 7만 5천 달러를 후원했는데, 이 역시 전시의 이미지들을 인터넷으로 보급하는 데서 나오는 이익을 챙기는 대가였다. 5만 달러를 후원했던 크리스티는 11월의 현대 미술 경매에서 우량 고객들에게 전시에 출품한 작가들의 작품을 권하는 데 이 전시를 활용했음이 드러났다.[17]

미술관과 경매 회사 간의 음험한 거래는 이에서 그치지 않았다. 『뉴욕 타임스』에 의하면, 브루클린 미술관의 아놀드 리만Arnold L. Lehman 관장은 1999년 4월 크리스티의 미국 본부장인 패트리샤 함브레흐트Patricia Hambrecht를 만나 전시회를 위한 재정 지원을 요청했고, 그 대가로 전시가 크리스티나 찰스 사치가 원했던 '현대 미술에 대한 접근을 전면 재고하는 것'에 부합하도록 하는 교환에 대해 논했다. 물론 리만 관장은 재정 후원에 관련된 이러한 교환의 존재에 대해 완강히 거부했지만, 몇 주 후에 크리스티는 브루클린 미술관에서 온 2만 1천 달러에 해당하는 작품을 판매했고, 다음 달 크리스티의 국제분과장 크리스토퍼 다비즈는 찰스 사치에게 크리스티가《센세이션》전을 후원하기로 결정했다고 통보했다.[18]

역설적이게도 하이너의 행위의 최대 수혜자는 이로 인해 스캔

Chris Ofili

들의 중심에 서게 되었던 오필리였다. 그는《센세이션》전이 진행되는 동안 첼시의 개빈 브라운Gavin Brown 갤러리에서 개인전을 열었는데, 결과는 '솔드 아웃sold out', 곧 완판이었다. 그의 작품 한 점은 8만 4천 파운드(한화 약 1억 2,700만 원)까지 올라갔는데, 이는 그의 직전 매매 기록에 비해 4배나 오른 것이었다. 언젠가 피카소는 "존재 안에 있는 악마들을 깨우는 것 외에 예술 작품의 다른 목적은 없다"고 했다.[19] 하지만 오늘날 예술은 존재 안에 거하는 악마와의 직거래 대신 존재의 정신을 사고파는 악마적인 거래에 더 관심이 많아 보인다. 존재 내의 악마와 직거래할 때 예술은 위험한 것이었다. 하지만 정신을 사고파는 악마적 거래에 심취하면서 예술은 하찮은 것이 되고 말았다. 예술마저 하찮아진 이 시대는 비참하고 인간의 밤이 너무 어둡다.

견뎌 내기, 예술의 정수精髓

더 남는 장사, 터너 상
Turner Prize

더글러스 고든, 〈몬스터Monster〉, 1996-1997년, C-프린트, 95.3x127cm,
국립 스코틀랜드 미술관, 영국, 에든버러.

오늘날 예술가들의 마음을 들뜨게 하는 것은 큰 성공을 거둔 자신의 모습이다. 이들은 자신의 세계가 형성되기 전에, 먼저 자신이 그리거나 만든 것을 그럴싸하게 설명하는 기술을 익힌다. 그들은 스타가 되고 싶어 한다. 파리의 화상 디에고 코르테즈Diego Cortez가 이 세대의 예술가들을 묘사한다. "무기력한 예술의 시대가 열렸다. 그들은 '잘 팔리는 것'을 만드는 욕망에서 벗어나지 못한다. 그들이 원하는 것은 성공이다." 예술혼은 사어死語화된 지 이미 오래다. 언제 있기는 했는지 기억이 나지 않을 지경이다. 예술혼은 '예술을 소중히 여기는 예술가의 정신'이다. 'Passionate Soul for Art', 그것이 아니라면, 다른 무엇으로 냉대나 가난을 견디고 감옥이나 추방도 불사했겠는가. 예술혼은 선천적인 기질이나 후천적인 학습의 산물이 아니다. 예술혼은 고양되고 활성화된 존재 내적 상태로, 그로 인해 견디고 불타오른다.

　　예술은 견뎌 내고 스스로를 불태우는 것 없이는 도달하기 어려운 인간의 경이로운 차원이다. 쉽게 권력에 투항하고 헤게모니에 편승하는 것은 예술의 고유한 모습이 아니다. 입으로는 진실을 외치면서 실제로는 작은 희생도 감수할 생각이 없는 것은 기술이지 예술

　　　　　　　　견뎌 내기, 예술의 정수精髓

이 아니다. 이것이 이 시대의 치욕스러움의 실체다. 문제를 품은 척하면서 답만 찾는 것, 신자유주의 경제의 단물을 빨면서 그 부작용은 외면하는 것은 기술의 속성이지 예술의 정신이 아니다. 그것은 '더 남는 장사'의 기술이며, 인기몰이와 이윤 추구가 그 매뉴얼이요 목적이다. 독일의 신학 철학자로, 전후 하버드 대학교에서 강의했던 에버하르트 베트게Eberhard Bethge[20]에 의하면, 견뎌 내는 것이야말로 역사와 문명을 지키는 인간의 가장 고상한 행동 양식 가운데 하나인 동시에, 혼돈 속에서 자라나는 미래 세대의 젊은이들을 지키는 유일한 길이다. 견뎌 냄은 세상의 위협에서 자신을 지키는 노력을 중도에 포기하지 않는 것이다. 적대적인 환경에서도 타협하지 않고 흔들림 없이 자신의 자리를 지키는 것이다.

　　20세기 후반부를 지나면서 예술은 한층 젊어졌다. 영국 출판계의 큰 상인 부커 상Booker Prize을 모방해 만들어진 터너 상Turner Prize 수상자들의 평균 나이는 1980년대까지만 해도 50대로, 토니 크랙Tony Cragg이나 리처드 롱Richard Long 같은 작가였다. 하지만 잠시 중단되었다 재개된 1991년 이후 수상자들의 연령대는 돌연 20대로 낮아졌다. 1995년의 수상자는 29세의 데미언 허스트였다. 1996년의 수상자도 당시 29세가 막 된 더글러스 고든Douglas Gordon이었다. 1997년의 수상자는 질리언 웨어링Gillian Wearing으로 33세였고, 1998년의 수상자인 크리스 오필리는 29세였다. 예술의 무대가 원로에서 '핫'하고 '힙'한 젊은 작가들로 이전한 것의 의미는 단지 '예술이 젊어졌다'는 것으로 그치지 않는다. 그것은 동시대성만큼이나 흥행

성과 이윤을 창출하는 기간을 최대한 연장한다는 비즈니스 전략의 산물이기도 하다.

2002년 터너 상 후보작 전시를 둘러본 당시 영국 문화부 장관 킴 하월Kim Howell의 눈에 그것들은 "냉정하고 기계적인 개념적 똥 덩어리"와 크게 다르지 않았다.[21] 하월의 비전문가적인 논평이야 그렇다 치더라도, 그것들로 인해 상당한 고수익을 올린 방송사 '채널4'나 주류 회사 '고든스 진Gordon's Gin' 같은 직접적인 시장 참여자를 제외하고, 터너 상이 다른 어떤 의미 있는 역할을 했는지 매우 의심스럽다. 직설적으로 말하자면, 그것의 목표는 작가주의 같은 모더니즘의 의제를 복원해 아트 스타art star 시스템의 불쏘시개로 사용함으로써 글로벌 미술의 헤게모니를 획득하는 것에 있다. yBa만 보더라도 터너 상의 성과는 이미 충분히 탁월하다. 물론 반대급부가 있다. 예술이 알맹이 없는 스펙터클이나 미디어 게임이 되는 것이 그것이다.

지나간 미학의 잔해들, 퇴행적인 형식주의, 예술을 위한 예술이라는 오래된 헛소리, 할리우드에서 차용한 스타 마케팅, 정작 예술혼의 미련 없는 폐기 등으로 구성한 예술을 상상하는 것은 결코 상쾌한 일이 아니다. 그것들로 밝은 미래를 열 가능성이 그리 크지 않을 것이기 때문이다.

견뎌 내기, 예술의 정수精髓

인생

죽음

예술

<u>사랑</u>

치유

욕조와 식탁 사이의 회화

피에르 보나르
*Pierre Bonnard*의 앙티미즘

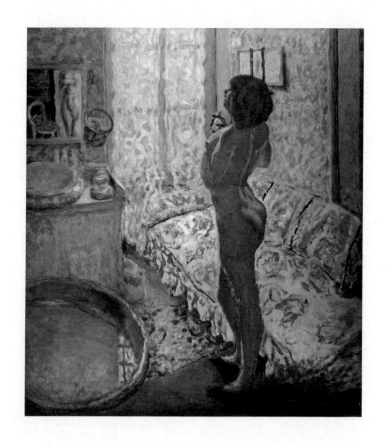

피에르 보나르, 〈역광을 받는 나부〉, 1908년, 캔버스에 유채,
124.5X109cm, 벨기에 왕립미술관, 벨기에, 브뤼셀.

~

사람들은 기차 여행 중이나 길거리, 카페나 꽃가게에서 우연히 운명의 연인과 마주치는 장면을 마음속에 그리고는 한다. 그런 상상은 두 가지 측면에서 미적인데, 타산적인 이성의 규제를 해체하는 우연성이 하나고, 찰나와 운명의 신비로운 교차가 다른 하나다. 이런 만남이 몽상가의 생각 속에서만 일어나는 것은 아니다. 그것은 평범한 사람들의 일상으로 다가오기도 한다. 여성보다는 남성이 상대적으로 더 몽상가 기질이 있고, 성공한 사업가보다는 예술가들 가운데 그런 유형의 사람이 더 많다. 대부분의 경우는 잠시 빠져들었다 이내 일상으로 되돌아오게 마련이다. 프랑스 앙티미즘Intimisme 화가 피에르 보나르Pierre Bonnard, 1867-1947 같은 예외적인 경우가 아니라면, 상상 속의 연인과 일생을 함께하는 일은 여간해선 일어나지 않는다.

1893년 보나르는 우연한 기회에 그의 운명이 될 여인 마르트와 마주했다. 그 만남으로 그의 인생뿐 아니라 예술도 결정적인 전기를 맞이하게 되었다. 마르트에 대해서는 알려진 것이 거의 없다. 이름이 마르트 드 멜리니Marthe de Méligny라는 것, 가족 없이 할머니 슬하에서 자랐다는 것이 거의 전부일 정도다. 조금 더 보태는 것은 가능

욕조와 식탁 사이의 회화

하다. 그녀는 파리의 오스만 대로에 있던 조화를 파는 가게인 트루시에 꽃집에서 일하고 있었고, 나이는 보나르보다 두 살 아래로 보나르와 마주쳤던 당시 스물네 살이었다. 보나르는 그녀야말로 결코 놓쳐서는 안 되며, 죽을 때까지 신실하게 곁에 머물러야 할 여인임을 한눈에 알아보았다. 보나르와 마르트는 1893년부터 같이 살기 시작했지만, 그로부터 32년이 지난 1925년에 이르러서야 정식으로 혼인했다. 사회의 고정 관념이 아니었다면, 그조차 필요하지 않았을 것이다.

마르트는 보나르에겐 운명 자체였다. 보나르는 평생 그녀의 주변을 떠나지 않았다. 그녀가 목욕을 즐겼던 욕조와 커피를 마시던 식탁, 거울과 마주했던 화장대로부터 멀리 떨어지는 일은 어지간해선 일어나지 않았다. 보나르의 회화의 모든 것, 톤과 색채, 분위기에 이르는 모든 것이 마르트로부터 왔다 해도 과언이 아니다. 소재에서 표현의 세부까지, 그녀와 함께하는 일상을 벗어나는 경우는 거의 없었다. 보나르의 시선은 늘 그녀가 휴식을 취하거나 책을 읽는 실내 정경에 머물렀다.

지극히 사적이고 은밀한 경계 안의 것들에 대한 애착, 그것이 보나르의 앙티미즘 미학의 씨핵이다. 그 중심을 채우는 것은 두 사람의 사랑이었다. 보나르는 개울가에서 옷을 벗은 채 마르트와 함께 사진 찍기를 즐기곤 했지만, 그 경우에도 두 사람의 사랑은 신체적이고 외설적인 정념과는 확연하게 다른 것이었다. 보나르를 행복하게 만드는 것은 그녀의 일부가 아니라 존재 자체였다. 마르트를 대하는 보나르의 태도는 다정스러운 만큼이나 정중하기도 했는데, 그녀를 처

음 만났던 이후 내내 변함이 없었다. 보나르는 자신의 자제력을 잃지 않았고, 그녀의 누드를 그리는 경우에도 옷을 다 벗을 것을 요구하는 무례는 범하지 않았다. 초기의 보나르가 가까이에서 소묘할 수 있었던 것은 고작 옷을 벗거나 스타킹을 신는 모습 정도였다.

그녀에 대한 보나르의 마음이 얼마나 깊었던지, 1942년 1월 그녀가 세상을 떠났을 때 그녀의 방문을 열쇠로 걸어 잠그고, 그녀의 손길이 닿았던 모든 것들이 그곳에 고스란히 있도록 했다. 슬픔과 상실감으로 부쩍 흰머리가 늘었고, 몸은 야위었으며 눈두덩은 퀭해졌다. 삶의 동반자를 잃었을 뿐 아니라 영원한 모델도 잃어버렸기에 그림도 제대로 그릴 수 없었다. 이후 원기를 회복해 다시 그림을 시작했지만, 그의 여생은 우울하기만 했다. 마르트를 찍던 호숫가도, 꽃이 만발한 정원과 식탁 위의 커피도 더는 이전처럼 행복해 보이지 않았다.

보나르의 회화 스타일, 살아 움직이는 듯한 터치는 그녀의 허약함, 까다로운 성격, 말년에 생긴 정신적인 문제와 무관하지 않다. 이 세계를 따뜻한 것으로 만드는 채색과 톤은 섬세하고, 은밀하고, 그리고 매우 고독한 마르트의 기질로부터 온 것이 거의 분명하다. 보나르의 회화는 남편과 단 둘이만 있기를 요구하고, 그것을 방해하는 보나르의 친구들을 질투하는 마르트의 일종의 정서적 장애인 고독증의 산물이기도 하다. 그녀의 요구로 보나르는 자주 단 둘이만 함께하는 요양을 겸한 여행을 다녔고, 이로부터 늘 밀폐된 공간, 외부와 차단된 식탁이나 욕조가 있는 실내 공간을 즐겨 그리게 되었다. 욕실만큼이나 그가 심취하고 즐겨 그렸던 소재는 거울과 식탁이다. 거울은 창

문과 같은 의미를 지닌다. 보나르는 그것을 통해 사랑하는 화가를 응시하는 여인의 시선과 마주하는 것을 즐겼다. 식탁의 저편에는 언제나 마르트가 자리하고 있다. 커피를 마시는 마르트로 인해 보나르의 식탁은 죽어 있는 정물이 아니라 더 밝고 따듯하며 살아 있는 세계의 온기를 품은 것이 된다. 하지만 채도를 아무리 높이고 톤을 화사하게 해도 어느덧 우수가 깃드는 것만큼은 보나르도 어찌할 수 없었다. 그 또한 마르트의 영혼으로부터 전해지는 것이기에. 마르트는 아내이자 모델이고, 무엇보다 앙티미즘 회화의 근원이기도 했던 것이다.

　　1908년 그의 대표작 〈역광을 받는 나부〉가 그려진 이후 화장하거나 목욕하는 마르트의 뒷모습은 계속해서 그가 가장 선호하는 모티프였다. 이 역시 마르트의 매우 특별한 취향의 반영이기도 하다. 그녀는 결핵성 환자였으며 몇 시간씩 목욕탕에 머물며 욕조에 몸을 담그는 것을 즐겼다. 마르트를 모델로 한 그림들 중 욕조가 배경인 것이 절대적으로 많은 이유다. 당시 웬만한 형편이 아니고선 개인 주택에 욕조를 놓기가 쉬운 일이 아니었지만, 보나르는 마르트가 수돗물이 나오는 욕실에서 목욕을 즐길 수 있도록 배려했다. 욕조에 몸을 담그고 있는 마르트의 흔들리는 신체와 길고 구불거리는 타원형의 욕조, 오밀조밀한 격자 형태의 벽과 바닥, 이 모든 것들이 뚜렷한 경계 없이 뒤섞이면서 흔들리는 선들과 포용적인 색의 향연으로 빨려들어간다. 공간을 분할하고 정복하는 방식인 원근법은 아무런 필요도 없다.

　　보나르는 마르트가 죽기 전까지 140점 정도의 그림에 그녀의

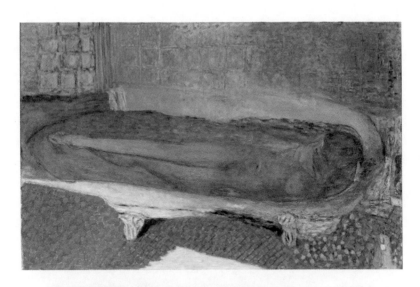

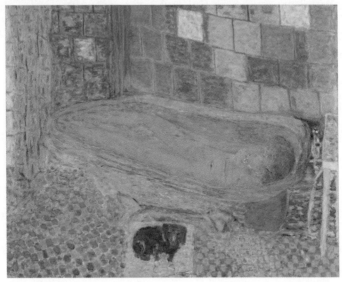

(위)피에르 보나르, 〈욕조와 누드〉, 1936년, 캔버스에 유채, 93X147cm.

(아래)피에르 보나르, 〈욕조 속의 누드와 작은 개〉, 1941-1946년, 캔버스에 유채,
121.9x151.1cm, 카네기 미술관, 미국, 피츠버그.

흔적을 남겨 놓았다. 보나르는 평생 마르트의 곁을 떠나지 않았지만, 다른 여성 모델을 그린 누드화도 96장이나 된다. 1918년 즈음 보나르는 한때 그의 모델이었던 르네 몽샤티Renée Monchaty와 잠시 사랑에 빠졌다. 그들은 서로 사랑했고, 이로 인해 르네가 자살하는 사건이 일어나고 말았다. 큰 틀에서 르네의 사랑에 보나르가 충분히 부응하지 않았기 때문이었는데, 사실 보나르도 르네를 사랑했던 것으로 훗날 알려졌다. 마르트의 사후, 보나르는 이전에 완성했던 그림 한 점을 꺼내어 고쳐 그렸는데, 마르트 옆에 르네를 추가한 것이다.

"이 풀밭의 녹색 말이야. 어울리지가 않아. 노란색이 필요해." 그는 언제나 이렇게 말하곤 했다. 자신이 그린 〈꽃이 핀 아몬드나무〉를 보면서였다. 그는 늘 자신의 그림을 다시 고쳐 그리곤 했다. 갤러리에 이미 전시되어 있는 자신의 그림에 직접 가져간 붓과 물감으로 다시 색칠을 한 적도 있을 정도였다. 크로키를 할 때부터 심사숙고를 거듭했음에도, 그는 과정이 진행되는 내내 그림을 고쳐 그리곤 했다. 사물이 너무 강조되거나 그림이 마치 실제로 존재하는 사실처럼 되어 우리가 직접 세상을 발견하는 자유와 가능성이 방해되도록 내버려 두어선 안 된다는 생각에 끊임없이 수정을 했다. 마치 '하나의 거대한 진실을 위해 우리는 수많은 작은 거짓말을 거쳐 나가야만 한다'는 것을 입증이라도 하듯이, 또는 진실은 늘 오류 가까이에 존재한다는 사실을 스스로 깨달아 나가는 듯이 그림을 그렸다. 그가 마르트가 있었던 그림에 르네를 그려 넣었을 때 사랑에 대한 그의 이해도 이와 크게 다르지 않았을 것 같다.

오후의 볕으로 조율된 세계

조르주 쇠라

*Georges P. Seurat*의 회화와 색채론

조르주 쇠라, 〈분칠하는 여인〉, 1889-1890년, 캔버스에 유채,
95.5X79.5cm, 코톨드 갤러리, 영국, 런던.

~

조르주 쇠라Georges Pierre Seurat, 1859-1891는 신비스러운 측면을 지닌 인물이다. 성장 과정으로만 보자면, 쇠라의 인생은 그의 동료들처럼 그리 극적인 편은 아니었다. 부유한 중산층 가정에서 태어났고, 샹파뉴 출신의 지주이자 공무원인 아버지 덕에 1878년 파리 국립미술학교에 입학했다. 회화를 공부하는 동안 눈에 띄는 불행을 경험할 일은 없었다. 낯선 지방으로 이사를 한 적도, 생각을 바꾸는 계기가 될 만큼 먼 거리를 여행한 적도 없었다. 복장은 늘 중절모에 깔끔하게 다린 정장 차림이어서 '공중인'이라는 별명이 붙을 정도였다. 구김 없는 양복만큼이나 생활도 규칙적이어서 매사에 흐트러짐 없이 반듯했다. 기질적으로 학구적이어서 학교를 마친 이후로도 화학자에게 삼원색과 보색의 상관성에 대해 배웠다.

그의 대표작들 가운데 하나인, 가로 3미터에 달하는 〈그랑 자트 섬의 일요일 오후〉를 꼬박 2년 동안 그려 완성할 정도로 성실하기도 했다. 이 작품을 위해 무려 60장이 넘는 에스키스(밑그림)를 그렸다. 수학적으로 정확하게 구사되어야 하는 무수한 점들만으로 이루어진 그의 그림들처럼 그는 감정의 변화가 크지 않고, 말수가 적고

오후의 별으로 조율된 세계

내성적이며 까다로운 성격의 소유자였다. 그에게 가까이 다가가기 위해서는 먼저 그를 둘러싸고 있는 '차가운 얼음 덩어리들을 깨뜨려야 했다.'

이러한 그의 기질 때문에, 게다가 32년의 짧은 인생이었기에 그와 사랑에 빠졌던 여인이라든지 이렇다 할 연애담이 없는 것은 그리 이상한 일이 아니다. 아마도 '화가로서의 자신'에 '남성으로서의 자신'이 뒤섞이는 것을 스스로 허락하기 어려웠을 수도 있다. 동료들에 의하면, 그의 모습이나 태도는 결코 통상적인 사내로서의 그것이 아니었는데, 특히 그림을 그리거나 그림에 대해 말할 때는 더더욱 그랬다. 그렇기에 그에게 알려지지 않았던 여인이 있었다는 사실이 사후에 밝혀졌을 때, 그의 동료들조차 크게 놀라지 않을 수 없었다. 쇠라의 생전에 한때 그의 모델이기도 했던 마들렌 노블로흐Madeleine Knobloch라는 이름을 아는 이는 극히 소수에 지나지 않았다. 사색적인 인간인 쇠라에게 숨겨진 연인이 있었다는 사실을 넘어, 낯선 성씨에 경박하며 수다스럽기까지 한 여성이 난공불락처럼 보였던 그의 금욕주의를 뒤흔든 여인이었다니, 상상하기 어려운 일이었다.

마들렌은 적잖이 그런 여성으로 알려져 있었다. 하지만 마들렌의 초상화조차 단 한 점이 고작이다. 1890년경에 그린 〈분칠하는 여인〉 속 그녀는 아직 옷을 다 챙겨 입지 않은 상태로 침실의 화장대 앞에서 분을 칠하고 있다. 아마도 이 그림이 그가 화가로서 자신에게 허락했던 거의 유일한 외도였던 게 아닌가 싶다. 적어도 마들렌을 그린 이 그림에서처럼 역력한 세부 묘사를 통해 사적이며 은밀한

조르주 쇠라, 〈그랑 자트 섬의 일요일 오후〉, 1884-1886년,
캔버스에 유채, 207.6X308cm, 시카고 미술관, 미국, 시카고.

뉘앙스를 담고자 했던 적이 없었기 때문이다. 화면 왼쪽 상단 액자에는 지금은 화분이 그려져 있지만, 실은 쇠라 자신을 그렸던 자리였다. 다른 무엇에 의해서도 자신의 세계가 침해당하거나 방해받는 것을 극히 꺼려했던 쇠라다운 태도가 아닐 수 없다.

이런 비밀스러운 태도는 화가로서도 다르지 않아 인상주의자들의 자유분방한 태도가 자신의 세계에 영향을 미칠까 늘 노심초사했다. 여러 부분에서 인상주의자들과 공통점이 없었던 것은 아니었다. 그도 어두컴컴한 아틀리에를 벗어나 들판으로 나가 이젤을 세우고 자연을 그리기를 좋아했다. 자연에 감사를 표하는 것도 잊지 않았다. 그럼에도 그는 자연주의자가 되기에는 생각하기를 너무 좋아했고 독서와 논쟁을 포기할 수 없었다. 인상주의자들이 심취했던 감성과 주관의 요인들을 오히려 경계했으며 경시하거나 혐오하기까지 했다.

쇠라의 회화는 적어도 두 가지 점에서 인상주의자들의 것과 확연하게 구분된다. 첫째는 빛에 대한 이해와 해석의 측면에서다. 쇠라는 인상주의자들의 빛이 너무 충동적이어서 자신의 세계를 비추기에는 적절치 않다고 생각했다. 주관적인 관점에 의해 수시로 변하고, 안료의 물질성에 과하게 의존하는 것도 그의 심기를 불편하게 만드는 요인이었다. 파리에서 열린 인상주의자들의 마지막 전시(1886년)에 출품되었던 〈그랑 자트 섬의 일요일 오후〉는 그가 빛을 어떻게 다루었는가를 잘 보여 준다. 이 그림은 한눈에 보더라도 마치 어떤 정교한 계산 아래 배치된, 정면이나 측면만을 향해 있는 40여 명의 인물들이 등장하는 하나의 거대한 무대와도 같다. 감독은 물론

쇠라 자신이다. 오른쪽에서 뒷자락이 크게 부푼 치마를 입고 있는 여인은 그녀가 데리고 나온 음란의 상징인 원숭이로 미루어 보건대 아마도 창녀일 것으로 추측된다. 왼쪽에서 모자를 쓰고 지팡이를 든 채 앉아 있는 남성은 일요일 오후의 따스한 볕을 즐기는 듯하다. 이들의 동작 하나하나까지 노련한 무대 연출자에 의해 거의 완벽에 가깝게 통제되고 있다.

무엇보다 이 그림을 탁월한 것으로 만드는 요인은 무대를 비추는 조명이다. 이 빛은 그것을 엄격하게 통제했던 고전주의나 흘러 넘치도록 방치하는 인상주의와도 다른 성격으로, 그때까지 회화사에 등장하지 않았던 빛이다. 그 빛은 격렬하거나 충동적이지 않다. 조도는 양산을 써야 할 만큼 충분하게 밝지만, 눈이 부실 정도는 아니다. 빛의 갈래들이 무대의 곳곳으로 분할되기에 어느 부분에 집중적으로 흰색 물감을 발라야 하는 상황은 발생하지 않는다. 쇠라의 조명은 그 밝기와 조사각의 측면에서 계산된 만큼 정확하게 캔버스를 밝힌다. 화면은 양지와 그늘로 거의 정확하게 7:3으로 분할된다.

쇠라의 회화를 고전주의나 인상주의와는 상이한 것으로 만드는 두 번째 요인은 색이다. 색채 사용에 있어 쇠라는 울렁거리는 심리 상태에 영향받지 않는 견고한 기준을 원했다. 과한 열정으로 캔버스를 뒤덮고 싶지 않았기에 색채건 터치건 감정이 가라앉은 상태에서 정교하게 구사되어야 했다. 이를 해결하기 위해 엄격한 색채 이론이 정립되어야만 했는데, 1891년작 〈서커스〉에서 그 이론이 유감없이 발휘되었다. 영역 분할을 중심으로 하는 색채 이론 탓에 객석에

오후의 볕으로 조율된 세계

앉아 있는 사람들은 목각 인형처럼 경직되어 보이고, 심지어 껑충거리며 트랙을 도는 말이나 공중에서 재주를 부리는 광대는 정지된 것처럼 보이기도 한다. 그것은 순간의 무질서나 감정의 변덕스러움을 제거해 버리기 위해 불가피하게 지불해야 하는 대가였다.

단 한 점을 그렸을 뿐인 초상화에서조차 마음껏 자신을 드러내는 것을 어렵게 만들었던 쇠라의 기질 때문에 비밀에 부쳐져야 했던 것은 마들렌뿐만이 아니었다. 〈분칠하는 여인〉이 그려지던 해 2월 16일에 마들렌이 낳은 아들도 마찬가지였다. 마들렌의 약간 부은 듯한 모습도 이 분만 때문이었을 것으로 추측된다. 쇠라는 아이를 공식적으로 자신의 적자로 인정하고, 자신의 이름을 그대로 사용해 피에르 조르주 쇠라로 불렀지만, 이 사실을 누구에게도 알리지 않았다.

언젠가 쇠라는 자신의 회화를 빗대어 아이들이 부는 작고 둥근 모양의 비눗방울로 설명한 적이 있다. "아이는 비눗방울이 언제 터질지 몰라 불안해하면서 조심스럽게 그것을 불지. 나도 그림의 모든 부분을 동시에 그리면서 천천히 완성하네." 아마도 그 시간은 감정을 삭이는 시간이자, 열정을 논리로 정제해 내는 시간이었을 것이다. 하지만 인생은 그림보다 훨씬 복잡하고 통제 불능이다. 아들 피에르 조르주가 태어난 지 불과 한 달여가 지난 후이자, 부모님에게 마들렌과 아들 피에르 조르주의 존재를 알린 지 불과 이틀 후인 3월 29일, 쇠라는 갑작스러운 병으로 숨을 거두었다. 정확하지는 않지만, 뇌 수막염이나 폐렴이었을 것으로 추측된다. 쇠라가 죽은 지 불과 보름이 채 안 된 4월 13일, 아들 피에르 조르주도 같은 병으로 세상을

Georges P. Seurat

조르주 쇠라, 〈서커스〉, 1890-1891년, 캔버스에 유채, 185X152cm,
오르세 미술관, 프랑스, 파리.

떠났다. 마들렌과 그의 아들 피에르 조르주의 존재는 쇠라의 질서 정연한 인생에 끼어든 한 줌의 신비요, 환상이요, 인생이었다. 논리적이고 체계적이었던 쇠라로선 아마도 그것마저 봉쇄하고 싶었을 것이다. 생의 마지막 순간이 들이닥쳤을 때, 쇠라가 그런 자신의 삶에 대해 어떻게 생각했을지는 알 수 없다. 그에게 정리를 위한 시간이 조금 더 주어졌다면 달라질 수 있었을까?

관능보다 먼 데서 오는 것

구스타프 클림트
*Gustav Klimt*로부터

구스타프 클림트, 〈아델레 블로흐바우어의 초상 II〉, 1912년,
캔버스에 유채, 개인 소장.

~

2006년 미국의 방송인 오프라 윈프리Oprah Gail Winfrey는 구스타프 클림트Gustav Klimt, 1862-1918가 1912년에 그린 〈아델레 블로흐바우어의 초상 Ⅱ〉를 뉴욕 크리스티 경매에서 8,790만 달러(한화 약 1,040억 원)에 사들여 소장해 오다가 2016년 중국의 컬렉터에게 1억 5천만 달러(한화 약 1,700억 원)에 되팔았다. 검은색 모자에 회백색 가운을 걸친, 여인의 우아함을 보이면서도 소녀의 풋풋함이 남아 있는 듯한 아델레 블로흐바우어Adele Bloch-Bauer는, 클림트가 그리 길지는 않았지만 여성 편력으로 뒤덮였던 자신의 삶 중에서 가장 사랑했던 세 명의 여인 가운데 한 명이었다.

　　사실 아델레 블로흐바우어의 초상으로 더 많이 알려진 그림은, 한때 나치에 몰수당하기도 했던, 블로흐바우어 가문의 부를 과시하기 위해 유난히 금박 장식을 많이 사용해 그린 〈아델레 블로흐바우어의 초상〉이다. 뭔가를 갈구하는 듯한 애절한 시선으로 정면을 응시하는 아델레의 모습에는 그 맞은편에서 그런 아델레를 응시하고 있었을 클림트까지 함축되어 있다. 이 두 사람의 인연은 1899년, 부유한 금융인의 딸인 아델레가 클림트에게 초상화 주문을 맡기면서 시

　　　　　　　　관능보다 먼 데서 오는 것

구스타프 클림트, 〈아델레 블로흐바우어의 초상〉, 1907년,
캔버스에 유채·은·금, 140X140cm, 노이에 갤러리, 미국, 뉴욕.

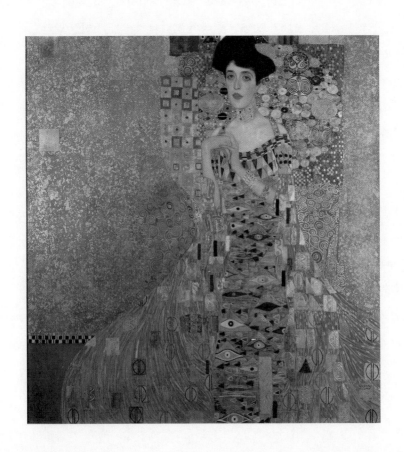

작되었다. 아델레의 나이 18세 되던 해였다. 이후 둘은 빠르게 모델이자 연인의 관계로 발전했다. 아델레는 후원자의 자격으로 화가 클림트를 신뢰하면서 기꺼이 관능적인 포즈도 마다하지 않게 되었고, 상당 기간 그의 연인으로 지낸 것으로 알려져 있다.

클림트에게 예술적인 영감을 불어넣어 준 대상은 언제나 여성이었다. 클림트는 끝도 없이 여성을 탐미했고, 그 탐미 속으로 빠져 들어갔다. 여성은 클림트에게 난해하고 복잡한 존재였다. 성숙한 어른으로 지내는 데 있어서는 최대의 걸림돌이었지만, 동시에 그를 화가로서 존재하도록 이끄는 힘이기도 했다. 그의 욕망을 구성하는 거의 모든 심리적 질료들이 여성으로부터 왔다고 해도 과언이 아닐 것이다. 열정은 회화라는 공간에 잠시 깃들다가는 어느덧 다시 여성으로 향했다. 그의 그림에 등장하는 여인들은 거의 한결같이 취한 듯 몽롱한 상태다. 〈아델레 블로흐바우어의 초상〉에서도 눈동자는 풀어져 있고, 시선은 허공을 배회한다. 하체는 자주 속이 비치는 '시스루'로, 시선의 욕망에 부응한다. 심지어 이스라엘의 여전사 유디트조차도 예외는 아니다. 다나에는 어떤가? 그녀 역시 제우스의 욕망을 향해 스스로를 개방한다. 물론 제우스만큼이나 관객에게도 영향력을 행사한다.

그렇더라도 클림트의 사랑은 늘 신체의 일부로부터 비롯된다거나, 관계의 동기는 오로지 여성 편력일 뿐인 것으로 단정하는 것은, 그의 회화에 내밀하게 담긴 더 많은 것들을 누락시킨다. 클림트에게 여성은 낙원이자 낙원으로부터의 추방이고, 구원이자 정죄며,

구스타프 클림트, 〈희망〉, 1903년, 캔버스에 유채, 181X67cm,
캐나다 국립미술관, 캐나다, 오타와.

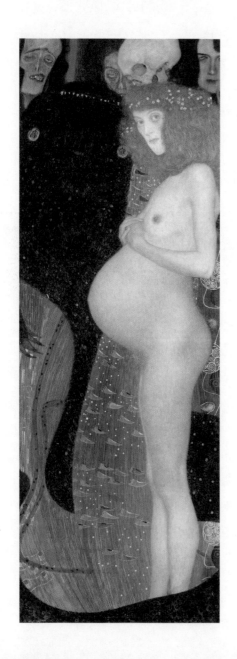

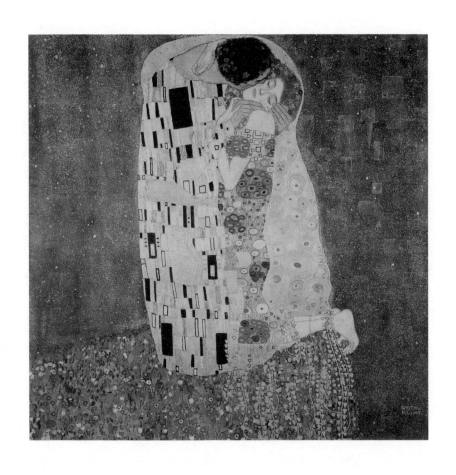

구스타프 클림트, 〈키스〉, 1907-1908년, 캔버스에 유채, 180×180cm,
벨베데레 궁전, 오스트리아, 빈.

자상한 어머니인 동시에 파국의 여인인, 공존할 수 없는 두 양극 간의 불가해한 융합이었다. 게다가 클림트의 예술의 근간에 여성이 깊게 각인되었던 계기는 그가 스스로 선택한 것이 아닌 측면마저 있다. 어머니와 누이의 만성적인 정신 질환과 가족들의 잇따른 비극적인 죽음, 특히 비록 길지 않은 시간이지만 함께 예술 운동을 펼치기도 했던 소중한 남동생의 이른 죽음이 아니었다면, 그런 특별한 가족력이 그에게 모성과 죽음에 대한 자조적 인식을 강요하지 않았다면, 그는 상대적으로 평범하고 윤리적으로 반듯한 인생을 살았을 수도 있었을 것이다.

마리아 짐머만Maria Zimmermann은 클림트의 삶과 예술에 지대한 영향을 끼쳤던 또 한 명의 여인이다. 마리아는 한때 그의 모델이었고, 가장 애정 어린 태도로 그를 보살폈던 여인이었다. 비록 법적으로 인정받기 어려운 상태이긴 했지만, 그녀와의 사이에서 두 명의 아이가 태어났다. 마리아에 대한 클림트의 사랑은 남다른 것이어서 그녀가 자신의 두 번째 아이를 잉태하고 있는 모습을 〈희망〉이라는 제목의 그림으로 그렸다. 하지만 그림의 분위기, 잉태한 여인의 표정 등 모든 것에서 사전에 나오는 통상적인 의미의 '희망'은 눈에 띄지 않는다. 그림의 검은색 배경에는 알 수 없는 불길한 얼굴들이 끊임없는 질병과 피할 수 없는 죽음에 노출되어 있는 인생의 유한함을 비웃고, 생명의 취약함을 조롱하면서 저 깊은 곳에서부터 올라오는 적의敵意를 한껏 드러내고 있다. 임신한 여인은 그런 사내들에 둘러싸인 채, 창백한 피부에 체념한 듯한 시선으로 관람자를 응시한다. 이는 분명 그 둘

째 아이가 채 1년도 안 되어 죽은 것과 무관하지 않다. 〈희망〉이 그려진 지 4년 후에 같은 제목을 가진 또 하나의 그림이 그려지는데, 여기서는 죽음의 상징인 해골이 만삭 여인의 배의 이면에서 그 음흉한 모습을 드러내고 있다.

하지만 스페인 독감으로 인해 죽음이 눈앞에 다가왔을 때, 정작 클림트가 애타게 불렀던 이름은 아델레도 마리아도 아닌 에밀리 Emilie Floge였다. 클림트는 자신과 사돈지간이었고 의상 디자이너였던 에밀리에게 무려 400통이 넘는 엽서를 보냈다. 꽤 오랜 기간 함께 아터 호반에서 휴식과 명상의 시간을 보내기도 했다. 하지만 둘의 관계는, 이번만큼은 정신적인 관계 이상이 아니었다. 주고받는 사랑의 언어도 여느 연인들의 것처럼 달콤한 것이 아니라, 무덤덤한 동반자나 여행 동지에 가까웠다. 두 사람의 관계에서만큼은 그의 삶이나 그림들에서 자주 보이곤 했던 음탕함이나 관능의 그림자는 더더욱 찾아보기 어렵다.

정신적인 사랑과 육체적인 사랑의 경계를 혼란스럽게 넘나들면서 미성숙한 애정 행각을 마다하지 않았던 사내가, 그것도 27년이라는 긴 시간 동안 한 여인과 정신적인 교감만으로 충분한 관계로 지냈다는 것은 매우 놀라운 일이다. 클림트의 대표작인 〈키스〉에 등장하는 여인은 아델레도 마리아도 아닌 에밀리로, 그녀가 잠시 그의 곁을 떠났을 때 그려졌다는 사실이 의미하는 바는 결코 작지 않다. 〈키스〉에서 남자는 버림받을 것 같은 예감과 생각하고 싶지 않은 미래로부터 밀려오는 두려움이 뒤섞인 격한 태도로 여인을 포옹하고 있

관능보다 먼 데서 오는 것

다. 아마도 클림트 자신일 것이다. 이 두려움과 불안의 정서는 두 눈을 감고 있는 여인의 간절한 표정에 의해 오히려 강조되고 있다.

아마도 클림트는 자신이 빠져나올 수 없었거나 빠져나오고 싶지 않았던 중독된 향락과 음탕함의 한가운데서도 끊임없이 진정한 사랑과 우정을 갈망했던 것 같다. 그 자신이 이런 내밀한 바람을 그의 실존에서 충분히 이룰 만큼 의지가 강한 사람이 아니었을지라도 말이다. 하지만 자신조차 구렁에서 빼낼 수 없는 약함이 아니었다면, 인간에 대한 그토록 치밀하고 아름다운 묘사도 가능하지 않았을 터이니 참으로 역설이 아닐 수 없다.

사랑만으론 채워지지 않는

에드워드 호퍼
*Edward Hopper*와 조의 관계

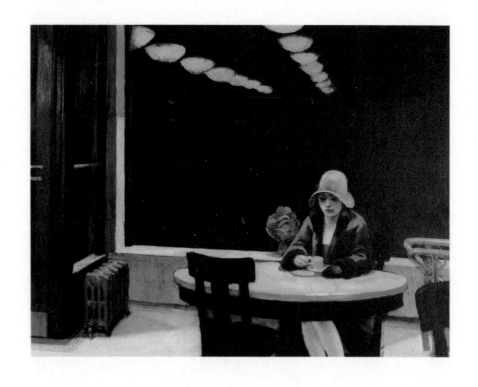

에드워드 호퍼, 〈자동판매기 식당〉, 1927년, 캔버스에 유채,
71.4X91.4cm, 디모인 미술관, 미국, 디모인.

때론 아내의 도움이 아니었다면 어떻게 그 일을 할 수 있었을까라는 생각이 드는 남자들이 있다. 썩 마음에 들어 하지는 않을 것 같은 평가다. 적어도 뉴욕 미술이 채 날아오르기 전인 20세기 벽두부터 뉴욕을 지켜 왔던 에드워드 호퍼Edward Hopper, 1882-1967에게는 그럴 것이다.

호퍼의 아내 조 역시 화가였지만, 남편이 자신보다 더 재능이 있고 성공할 것이라 믿었기에 헌신적으로 그를 도왔다. 호퍼가 무명이었던 시기에는 절망하지 않도록 독려했고, 때론 비판과 조언도 아끼지 않았다. 1923년 뉴욕의 브루클린 미술관이 조에게 수채화 몇 점을 출품할 것을 의뢰했을 때, 그 제안을 수락하는 조건으로 호퍼의 그림 몇 점도 같이 전시해 줄 것을 요청할 정도였다. 브루클린 미술관은 결국 조의 수채화 여섯 점과 호퍼의 수채화 여섯 점을 나란히 전시하도록 허락했다. 앞으로 두 사람이 함께해 나갈 시간이 함축적으로 담긴 사건이었다.

조의 그림자는 호퍼의 세계에 넓게, 깊숙한 곳까지 드리워졌다. 전시에 그림을 출품하는 일, 후원자를 모으는 일 등 모든 것에서 그녀는 헌신적으로 호퍼를 도왔다. 그녀의 다음과 같은 고백이 결

사랑만으론 채워지지 않는

코 과장은 아니었다. "에드는 내 세계의 중심이다. … 내가 최고로 행복하더라도, 그가 그렇지 않다고 하면 아닌 것이다." 겉으로 드러나는 모습으로만 보면, 두 사람은 잘 어울리는 편은 아니었다. 조는 몸집이 작고 새처럼 가녀린 외모를 지닌 반면, 호퍼는 키가 훤칠하게 큰 거구의 사내였다. 외모뿐 아니라 성격도 충분히 달랐다. 조는 밝고 수다스러운 편이었지만, 호퍼는 조용하고 늘 심각했으며 여간해선 속내를 드러내지 않았다. 호퍼와의 대화는 조에게는 우물 속에 돌멩이를 던지는 것과 같았다. 그 돌멩이가 우물 밑바닥까지 가 닿을 때에야 비로소 호퍼는 한마디를 하곤 했다. 숱한 차이에도 두 사람은 1924년 결혼했다.

남편의 모든 작품들에 대해 아무리 사소한 것이라 하더라도 빠짐없이 기록하는 것이 조의 주된 일과였다. 결혼 이후, 조가 남편의 작품 전체에 대한 기록을 살펴보았다는 것만으로도 이 둘의 관계가 어떠했던가를 능히 짐작할 수 있다. 호퍼의 모든 작품이 완성될 때마다 각 작품의 제목과 완성한 날, 짤막한 작품 설명, 판매 가격과 구매자의 신원 등을 상세하게 적은 일지 성격의 기록은 그들의 삶이 끝날 때까지 중단되지 않았다. 마지막에는 페이지들이 빼곡하게 채워진 장부 세 권과 일부만 채워진 두 권이 만들어졌다. 일례를 들자면, 다음과 같은 식이었다. "1936년 2월 25일, 〈조의 초상화〉. 불빛을 등진 머리. 흰색의 배경과 대비를 이루는 따뜻한 살색(흰색 캔버스에 그렸음). 희끄무레한 린넨 칼라가 달린 청회색 모직 드레스와 중앙에 초록색 돌이 박힌 은 브로치. 짙은 갈색 머릿결. 머리를 감고 나서 말

리는 중이라 몹시 헝클어져 있음."(조 호퍼)

　많은 경우 호퍼가 스케치를 했고 조는 글을 썼다. 작업 일지를 만드는 데서도 두 사람의 성격 차는 분명했다. 호퍼가 스케치 자체에 이야기를 담는 식인 반면, 조는 일상에서처럼 수다스럽고 격식을 갖추지 않은 어투로 상세하고 꼼꼼하게 기록했다.

　호퍼에게 헌신적인 동료였고 모든 점에서 양보하며 돕는 성실한 비서였지만, 한 가지 점만큼은 양보하지 않았다. 자신 이외의 다른 어떤 여인도 그의 그림의 모델이 되어선 안 된다는 것이었다. 함께 살기 시작하면서부터 조는 호퍼가 다른 여자들을 그리는 것을 용납하지 않았다. "그녀는 창밖을 내다보는 발가벗은 소녀들에서 따분한 표정을 짓고 있는 극장 안내원에 이르기까지, 그리고 호퍼의 마지막 작품에서 관중을 향해 절하는 여자 어릿광대에 이르기까지 모든 그림에 등장하는 여성의 모델이 되었다." 호퍼에게도 그리 불리한 계약은 아니었다. 어차피 그에게 세상은 자신의 캔버스 안으로 들여놓기엔 너무 번잡한 것이었을 뿐이니까. 실제 시선을 자극하고 욕망을 충동질하는 것들이 호퍼의 생각을 비집고 들어오는 일은 일어나지 않았다. 그는 그 자신으로 충분했고, 나머지는 모두 양보해도 그만인 것들이었다. 호퍼는 어쩔 수 없이 해결해야 하는 모든 일상사를 조에게 맡겼고, 조는 호퍼만 있으면 그것으로 충분했다.

　하지만 완벽한 계약은 세상에 존재하지 않는다는 사실이 그의 〈자동판매기 식당Automat〉을 통해 드러났다. 텅 빈 식당에 앉아 있는 여인, 맞은편의 비어 있는 의자로 보아 그녀는 혼자다. 누군가를

　　　　　사랑만으론 채워지지 않는

기다리는 것일 수도 있다. 하지만 그 사람은 왠지 나타나지 않을 것 같다. 모자와 코트, 장갑을 낀 채인 것으로 보아 그녀 역시 오래 머물지는 않을 것이다. 쓸쓸한 식당에서 더 기다려야 할지 자리를 떠야 할지, 갈피를 잡지 못하는 여인은 조일 것이다. 조가 부단히 따스함을 불어넣어도 식당 전체에 온기가 도는 일은 일어나지 않을 것이다. 한 여인의 온기로 채우기엔 너무 넓고 황량한 텅 빈 식당은 호퍼의 마음임이 분명하다. 조 혼자서 다 채우기엔 호퍼의 고독이 너무 깊은 탓일 것이다.

호퍼의 그림들은 '호퍼적'이라는 것 외에 달리 적절한 서술어를 찾기 어려운, 심해와도 같은 슬픔이 배어 있다. 적막감은 홀로 남고 싶지 않은 지독한 외로움의 회화적 시각적 번역이다. 호퍼의 영화관은 인파가 북적이는 곳이 아니다. 그가 묵었던 호텔들마다 수려한 외관과는 어울리지 않는 외로움이 그득하다. 자동차로 달리는 동안 도로는 삶이 얼마나 외로운 것인가를 곱씹는 장소가 된다. 〈주유소〉나 〈여행자를 위한 방〉 같은 그림은 보는 사람마저 어느 한 장소에서 다른 장소로 그저 이동하고 있을 뿐인 여행자와 같다는 생각에 젖게 만든다. 호퍼는 그 앞에 결코 오래 머물고 싶지 않은, 고립감이 증폭되는 일상의 장소들 앞에 사람들을 세운다. 이렇듯 호퍼의 그림들엔 우리의 목전에 들이닥칠지도 모를 미래에 대한 어떤 불길한 예감 같은 것이 서려 있다. 우리가 머물 곳은 아직 없고, 영원히 없을지도 모른다. 따뜻한 조가 모델이 되어 호퍼 앞에 앉아 있는 순간에도, 호퍼의 캔버스엔 지속해서 고독이 유입되고 있다. 조는 이 점에서 자신

의 한계를 모르지 않았지만, 어떻든 그의 옆을 떠나지 않음으로써 자신의 역할을 다하고자 했다. 훗날 호퍼는 노트에 다음의 문장을 적어 놓았다.

"고독한 것을 너무 많이 다루었군!"

호퍼가 세상으로 나갈 때, 그 옆에는 늘 조가 동행했다. 하지만 호퍼가 드문드문 주유소가 나타날 뿐 텅 빈 들판과 같은 자신의 내면으로 향할 때는 조의 동행조차 허용되지 않았다. 호퍼의 마음이 차를 몰아 내면으로 전개되는 벌판을 향할 때, 조가 할 수 있는 일은 아무것도 없었다. 고독한 질주, 존재의 밑바닥으로 향하는 드라이브는 조가 도울 수 있는 일이 아니었다. 하지만 그럴 때조차 조는 호퍼의 고독한 여행을 지키는 파수꾼이기를 자처했다. 세상의 이물질이 끼어들지 못하도록 말이다. 물론 돌아올 수 없는 곳까지 차를 몰지 못하도록, 그러니까 호퍼의 고독을 조율하는 것, 그의 고독이 병적으로 깊어지지 못하도록 조율하는 것도 조의 역할이었다. 호퍼의 고독의 조절 밸브에 접근할 수 있는 권한은 오직 조에게만 주어져 있다. 조는 호퍼가 경계선을 넘지 않도록 해야 했고, 이로 인해 호퍼는 자신의 고독과 세상이 두 갈래로 갈라지는 경계 위에 머물 수 있었다. 그곳에서 호퍼는 번잡한 뉴욕의 골목으로 휩싸여 들어가는 인파와 그 뒤에 남아 소외된 무리들의 서성거리는 모습을 지켜보았다.

1964년, 호퍼는 병으로 그림을 중단해야 했다. 이듬해인

사랑만으론 채워지지 않는

에드워드 호퍼, 〈두 희극 배우〉,
1965년, 캔버스에 유채, 73X101cm.

1965년에는 〈두 희극 배우〉라는 인생의 마지막 그림을 그릴 수 있었다. 이 그림에서 호퍼는 자신과 조를 공연이 끝나고 관객을 향해 우아하게 절을 하는 두 무언극 배우로 묘사한다. 두 배우는 곧 무대 뒤로 사라져 다시 돌아오지 않을 것이다. 그들의 마지막 커튼콜이었던 셈이다. 호퍼는 〈두 희극 배우〉를 그린 지 채 2년이 못 되어 워싱턴 스퀘어 북부 3번가에 위치한 자신의 저택에서 눈을 감았다. 이것으로 조의 역할도 끝이 났다. 그녀도 이듬해에 호퍼의 뒤를 따랐다.

사랑만으론 채워지지 않는

사랑은 아프고, 예술은 고독하다

카미유 클로델
*Camille Claudel*의 〈사쿤탈라〉와 〈성숙〉

카미유 클로델, 〈사쿤탈라〉, 1888년, 석고(1905년에 대리석으로 제작),
91X80.6X41.8cm, 로댕 미술관, 프랑스, 파리.

~

이 이야기는 호색한이었던 당대의 조각가 로댕François-Auguste-René Rodin이 갓 스물한 살이 된 젊고 아름다운 조수 카미유 클로델Camille Claudel, 1864-1943을 유혹하면서 시작된다. 로댕은 카미유의 재능을 한 눈에 알아보았다. 대리석을 다루는 그녀의 감각과 기술은 로댕조차 경탄을 금할 수 없을 정도였다. 시간을 잊은 채 작업에 임하는 열정 역시 다른 견습생들에게선 찾아볼 수 없는 모습이었다. 에콜 데 보자르, 즉 '파리 국립미술학교'에서 카미유가 여성이라는 이유로 입학을 거절하지만 않았더라도 이 둘의 만남은 이루어지지 않았을 것이다. 결국 로댕의 아틀리에 견습생이 되는 것이 당시의 카미유로선 조각 수업을 지속하기 위한 유일한 선택지였던 셈이다. 둘은 이내 연인 관계가 되었다. 로댕에겐 자신의 방종한 기질의 연장일 뿐이었지만, 카미유에겐 자신의 삶을 깊은 수렁으로 밀어 넣는 계기가 되었다.

순진하고 정직한 성격의 카미유는 로댕의 사랑을 믿었지만, 로댕은 다른 여인들의 품을 전전하는 이전의 행습을 멈추지 않았다. 카미유에 대한 로댕의 감정은 예의 임기응변과 거짓으로 치장되었다. 함께 이탈리아로 신혼여행을 가자고 속삭였지만, 결혼은 생각조

사랑은 아프고, 예술은 고독하다

차 하지 않았다. 둘의 관계에 절망의 그림자가 드리워지기 시작했다. 연인으로서가 아니라 조각가로서 로댕의 모습은 더더욱 실망스러웠다. 로댕은 야심가였기에 늘 정부의 주문을 도맡아 차지했고, 더 많은 주문을 수주하기 위해 더 많은 시간을 사교에 쏟아부었다. 정부 관료나 사교계 사람들과 어울리면서 로댕의 영감은 빠르게 고갈되었다. 탐식과 포도주를 즐기느라 작업 시간도 줄어들었다. 사교적으로 분주한 스승 밑에서 밀려드는 주문은 주로 견습생들의 몫이었는데, 그들 중 카미유가 으뜸이었다. 로댕의 것으로 알려진 이 시기 청동 흉상들 중 다수는 카미유가 제작하고 로댕이 사인만 한 것들이다.

시간이 흐를수록 카미유는 로댕의 변덕스러운 사랑과 정치적 야망에 환멸을 느꼈다. 그녀에게 조각은 출세욕과 뒤섞여선 안 될 것이었다. 카미유는 사랑과 예술 모두에서 오롯이 자신으로서 살고 싶어 했다. 로댕과의 파국으로 절망이 가장 고조되었던 순간에 그녀의 삶을 채웠던 것에 대해 그녀의 전기 작가 안느가 소상히 밝히고 있다.

> "그녀의 일은 조각하는 것이었다. … 그것이 전부였다. 다른 어떤 설명도, 비밀도, 꿈도, 악몽도, 이제 더 이상 존재하지 않았다! … 모델도 없었고, 천부적인 재능도 더 이상 문제되지 않았다. … 로댕과의 파국 이후 그녀는 더 이상 조각을 할 수 없으리라고 생각했다. 모든 것이 끝났다. 하지만 그렇지 않았다. 그녀는 죽을 때까지 조각을 할 것이다."

266 *Camille Claudel*

카미유와 로댕의 여정은 극적으로 엇갈렸다. 표면적으론 로댕의 성공과 카미유의 실패다. 로댕은 명성을 얻었고, 여전히 여자들에 둘러싸여 숭배를 받았던 반면, 카미유는 조금씩 하지만 분명하게 가라앉고 있었다. 그렇더라도 카미유가 더 나빴다고 단정할 수만은 없다. 로댕의 고통은 주로 삶의 마지막 순간에 그를 엄습했다.

로댕 밑에 계속 있을 수 없다는 사실이 분명해지면서, 그녀는 독립된 조각가로서 자신만의 세계를 추구하고 싶어 했다. 로댕의 견습 조각가 시절부터 카미유의 독창성은 그 모습을 드러내고 있었다. 그즈음에 만들어진 작품이 바로 〈사쿤탈라Sakuntala〉인데, 마술에 걸려 눈이 멀고 말을 못하는 지경에 이르면서도 남편과 재회하는 순간까지 끝내 지고지순한 사랑을 포기하지 않았던 여인 사쿤탈라의 신화를 모티프로 한 작품이었다.

카미유는 사쿤탈라의 지친 육신을 남성에게 의지하는 모습으로 묘사했는데, 그 늘어진 몸에선 카미유 자신의 삶의 무게가 읽힌다. 재회의 환희를 채 숨기지 못하는 그녀의 얼굴도 로댕을 향한 그녀의 감정과 분리될 수 없다. 카미유의 〈사쿤탈라〉에선 아직 충분히 만개되기 이전 상태의, 한 인간의 고유한 향취가 물씬 풍긴다. 이 작품은 그때까지 조각 언어로서 의미 있는 것으로 취급되지 못했던 하나의 차원, 곧 감정의 진솔한 고백으로서의 예술에 눈뜨는 계기가 되었다. 이 작품으로 카미유는 살롱전에서 최고상의 영예를 얻고 평단의 갈채를 받기도 했지만, 당대의 주류 미술사가들은 카미유의 재능을 인정하려 들지 않았다. 그들은 〈사쿤탈라〉가 인물의 구성과 포즈 등으

사랑은 아프고, 예술은 고독하다

카미유 클로델, 〈성숙〉, 1893년, 청동,
121X181.2X73cm, 로댕 미술관, 프랑스, 파리.

로 볼 때 같은 시기에 만들어진 로댕의 〈키스〉에서 영감을 받고 제작되었을 것이라는 점에 주목했던 반면, 그 작품에 깃든 섬세하게 구현된 사랑의 통증과 환희가 교차하는 감정 표현을 감상할 준비는 되어 있지 않았다. 카미유가 여성이었던 데다가 로댕의 연인이었다는 사실이 부정적인 편견으로 작용하기도 했다.

　　카미유의 가장 탁월한 작품으로 평가되는 〈성숙〉을 만들 무렵에 그녀의 재능은 〈사쿤탈라〉를 만들었던 5년 전보다 크게 발전해 있었다. 그녀가 스물아홉이 되던 해였다. 이 브론즈(청동) 작품에서 남자(로댕임이 분명하다)는 이미 노파의 수중에 들어가 있고, 그를 붙잡으려는 젊은 여인의 양팔은 헛되이 허공을 가른다. 이 작품은 로댕과의 불행한 사랑 외에도 다른 두 불행의 불씨가 되었는데, 하나는 카미유의 첫 주문작이었던 이 작품의 주문이 로댕의 부당한 압력을 받은 정부에 의해 취소되었다는 것이고, 다른 하나는 이 작품으로 그녀가 가장 아꼈던 남동생 폴 클로델Paul Claudel이 그녀를 영원히 떠나게 되었다는 것이다.

　　로댕과 폴, 이 두 남성이 각각 연인과 누이를 대했던 방식은 두고두고 비난받아 마땅한 것이었다. 그럼에도 카미유를 더 나락으로 떨어트렸던 것은 세상에서 가장 사랑했던 남동생으로부터 버림받았다는 자괴감이었다. 당대의 존경받는 시인이자 훗날 아카데미 프랑세즈의 회원이 되기도 했던 동생 폴은 한때 누이 카미유를 깊이 존경했지만, 누이의 작품 〈성숙〉을 보면서 충격에 빠지고 말았다. 벌거벗은 채 비굴하게 애원하는 여인, 유부남과 사귄 것도 모자라 사랑

을 구걸하기까지 하는 누이의 모습에서 큰 모욕감을 느꼈던 것이다. 독실한 가톨릭 신자였던 폴은 신이 소여한 재능을 낭비하고, 그 모든 비극을 자초한 누이를 증오하면서 그녀로부터 멀어져 갔다.

　　카미유 클로델은 오랜 기간 잊혔고, 이후로도 로댕의 정부나 시인 폴 클로델의 누이로만 알려지기도 했지만, 1970년대를 계기로 그녀의 예술 세계가 새롭게 평가받기 시작했다. 카미유, 그녀는 스승이자 부도덕한 연인이었던 로댕, 사랑했던 가족과 동생 폴, 그리고 당대의 미술사가들로부터 예외 없이 부당한 대접을 받았고, 그 결과로 심신이 피폐해진 중에도 자신의 조각을 통해 독창적이고 아름다운 세계를 완성했다. 그 세계는 이전의 어떤 조각가도 하지 못했던 섬세하고 솔직한 감정 표현, 시적이고 심리적인 언어로 프랑스 인물 조각의 신기원을 마련했다는 평가를 받고 있다.

사랑은 잠시의 점유일 뿐

조지아 오키프
*Georgia O'Keeffe*의 예술과 사랑으로부터

조지아 오키프, 〈분홍색 장미와 말의 두개골〉, 1931년, 캔버스에 유채,
101.6X76.2cm, 로스앤젤레스 카운티 미술관, 미국, 로스앤젤레스.

~

생전에 20세기 미국의 대표적인 화가로 평가받았고, 포드와 레이건 대통령으로부터 자유와 예술 훈장을 받았으며 여러 대학이 그녀에게 명예박사학위를 수여했다. 하지만 정작 그녀의 작품들에서 발산되는 매력은 그런 세속적인 것들과는 무관하다. 보통의 소시민적 삶을 사는 이들은 그녀의 삶에서 그저 조금 난해한 결정들과 신비로운 구석을 확인하는 것으로 족하다. 강하게 화면 중앙으로 끌어당겨져 전면을 채운 클로즈업된 꽃 그림과 더불어 말이다.

사람들은 세계로부터 자신들이 듣고 싶은 것만을 듣는다. 특히 남자들은 그녀가 말할 때 자신들이 듣고 싶은 것만 들었다. 단 한 사람, 뉴욕 291번지에서 피카소나 세잔을 소개했던 갤러리의 소유자며 "사진은 예술을 모방할 게 아니라 당당히 예술을 파먹고 살아야 한다"고 말했던 사진계의 선동가 앨프리드 스티글리츠Alfred Stieglitz만은 그녀, 곧 조지아 오키프Georgia O'Keeffe, 1887-1986가 말하는 것을 듣고 싶어 했다. 이 남자는 진작부터 당사자 모르게 오키프의 그림에서 '순수하고 세밀하며 진지한' 느낌을 받고 있었다. 스티글리츠는 그녀의 친구를 통해 건네받은 오키프의 작품을 자신의 갤러리의 가장

사랑은 잠시의 점유일 뿐

좋은 자리에 전시했다. 뒤늦게 이 사실을 알게 된 그녀는 흰 콧수염을 기른 화랑 주인에게 그림을 떼어 줄 것을 요구했지만, 결국 그에게 설득되고 말았다. 둘의 만남은 이렇게 시작되었다.

　　이 만남으로 오키프의 인생은 완전히 달라졌다. 20세기 초만해도 여성이 예술가로서 인정받는 것은 매우 드문 일이었다. 오키프의 그림이 필라델피아 순수미술 아카데미의《최신 경향의 회화와 소묘전》(1921년)에 출품되었을 때, 한 관계자가 "빌어먹을 여자와는 전시를 하지 않겠다"고 선언할 정도였다.[22] 스티글리츠의 전적인 지지가 아니었다면, 오키프를 뒤따르는 수사들인 '생전과 사후 모두 대중과 평단과 시장의 경배를 받은 작가', '뉴욕 현대미술관MoMA에서 회고전을 연 최초의 여성 작가', (비록 사후이긴 하지만) '크리스티 사상 여성 작가 최고가 낙찰(620만 달러)' 등은 꿈도 꾸기 어려웠을 것이다.

　　혁명으로 몰락한 헝가리 귀족과 기근을 피해 미국으로 이민 온 아일랜드 농민 사이에서 태어난 오키프는 가난 때문에 잡지 삽화가, 시골 학교 임시 교사 등을 전전하며 젊은 시절을 보내야 했다. 그러다 29세 되던 해 적어도 표면적으론 스티글리츠의 전형적인 정부가 되었다. 여성으로서 그녀가 한 남자와 사랑을 나누는 방식은 독특하고 인상적이었다. 꽤 오랜 기간 '밀애'를 즐기는 형태의 관계가 지속되었다. 그 시간은 스티글리츠가 몇 시간씩 공들여 오키프의 누드를 자신의 카메라에 담는 시간이기도 했다. 무려 1천여 점에 달하는 오키프의 포트레이트 사진들이 이 밀회의 시기에 만들어졌다. 이 사진들은 두 사람의 연인 관계와 예술혼이 절묘하게 교차하면서 만들

어 내는 아우라로 인해 큰 성공을 거두었다.

오키프와 스티글리츠의 관계는 예술가로서의 명예와 존경심을 결정적으로 손상시키는 것과는 다른 속성의 것으로, 예술가 대 예술가로서의 상호 존중 속에서 대등하게 지속되는 것이었다. 결혼 이후로도 오키프는 남편의 성을 따르는 대신 자신의 결혼 전 성을 고집했다. 두 사람의 관계가 어떠했던가를 대변하는 한 일화를 90세를 넘긴 오키프의 회고담에서 들을 수 있다. 그녀는 스티글리츠가 자신의 포트레이트 작업에 몰입하던 시절을 이렇게 회상했다. "앨프리드가 날 찍기 시작한 것은 내가 스물세 살 정도였던 때부터였어. 내 사진을 그의 전시회에 처음으로 내건 것은 앤더슨 갤러리였는데, 여러 사람들이 전시된 사진들을 돌아보고 나서 그에게 나를 찍은 것처럼 자신들의 아내나 다른 여자 친구들을 찍어 줄 것을 부탁했지. (그때) 앨프리드는 하도 우스워 그만 웃음을 터뜨리고 말았어. 그 사람들은 앨프리드가 그들의 아내나 여자 친구들의 사진을 나를 찍듯이 찍으려면 얼마나 가까운 관계가 되어야 하는지 이해하지 못했던 거야. 아마도 그런 사실들을 알았더라면 아무도 그에게 그런 사진을 찍어 달라고 부탁하지는 못했을 걸."

작가로서 오키프의 이례적 성공을 스티글리츠와의 관계로만 보려는 시선들이 그녀를 물고 늘어졌다. 작품에 대한 평가에도 영향을 미쳤다. 특히 좌편향적 비평가들은 그녀의 꽃 그림을 한낱 관능의 부산물이거나 '세월 모르는 풍월'쯤으로 무시하기 일쑤였다. 하지만 오키프는 이를 남자들의 하찮은 오해에 지나지 않는 것으로 여겨 일

희일비하지 않았다. 공격적이고 전위적인 형식에 경사되면서, '예쁜 것을 버리는 일'에 전념하는 것이 오히려 남성이 주류였던 미술계의 오랜 담론에 부합하는 것일 수도 있기 때문이다.

오키프는 자신이 해야 할 일이 '예쁨'을 열등한 것으로 범주화하고 싶어 하는 남자들의 치졸한 선동과 맞서는 것으로 여겼다. 남성 미술가들이 결코 흉내 낼 수 없는 방식으로 예쁜 그림을 보여 줌으로써 '예쁨'을 폄훼하려는 남성들의 음모를 폐기하는 것이다. 아니나 다를까. 오키프의 꽃 그림들은 미술계 남성들의 심기를 제대로 건드렸고, 예상되었던 공격이 시작되었다. 남성들이 잘 알 수 없는 세계를 보여 줌으로써 그들의 내면에 잠재된 두려움을 자극했기 때문이다.

1946년 인생과 예술의 동반자였던 스티글리츠가 사망하면서 오키프에게 예쁜 꽃과 화려한 원색의 시대이자 고통스러웠던 오해의 시대도 함께 막을 내렸다. 오키프에게 인생의 후반부는 이전에 방문한 적이 있었던 뉴멕시코의 사막 한가운데로 들어가는 것으로 시작되었다. 절대 은둔의 생활이 시작된 것이다. 전화는 물론 전기와 수도 시설조차 없는 문명의 외곽으로 스스로를 유배 보낸 것이다. 하지만 진정한 유배지는 그때까지 그녀가 삶을 영위했던 미국이라는 세계였다. 뉴멕시코의 사막, 하늘과 하늘 가장 가까이 맞닿아 있는 오지, 그리고 끝없는 평원에서 그녀는 미국에선 허용되지 못했던 인생의 전기를 맞이했다. 그것들은 이전에 부유했던 남편이 주었던 것과는 비교도 할 수 없이 고상한 것들로서, 게다가 공짜였다. 오키프는 이제 한 남자의 신비로운 여인이거나 오해와 비난과 끔찍하게도 쓸

Georgia O'Keeffe

모없는 논쟁으로 세월을 허비하는 뉴욕 미술계의 구성원이 아니었다. 이제 비로소 자신만의 세계와 마주하며, 기품이 넘치는 독립을 선언한 인간이 된 것이다. 그의 회화에서 예쁜 꽃은 사막과 내리쬐는 햇빛의 전리품인 동물의 두개골로 대체되었다. 여성으로서, 작가로서 오키프의 사랑과 예술은 예의 독보적이다. 그녀의 사랑은 판에 박은 듯한 할리우드식 로맨스와는 아무런 공통점이 없다. 표면적으론 '전위' 운운하면서 사실상 서유럽 모더니즘에의 투항에 지나지 않았던 당시 미국 작가들과 자신만의 세계를 경작하고자 했던 오키프 사이에는 생각보다 훨씬 더 큰 격차가 존재한다.

죽음이 가까이 왔을 때 그녀에게 다시 한 번 세간의 시선이 모이는 사건이 있었는데, 평생에 걸친 그녀의 모든 작품들과 재산을 자신의 조수이자 친구였던 후안 해밀턴Juan Hamilton에게 유산으로 남긴 것이다. 여든다섯의 오키프 앞에 나타난 스물여섯의 젊은 예술가이자, 그녀의 예술을 이해했고 그녀가 죽기 전까지 계속 붓을 들 수 있도록 곁을 지켰으며, 오키프로선 그를 너무 사랑한 나머지 그의 결혼조차 인정할 수 없었던 후안에게 말이다. 그녀가 스티글리츠에게 받았던 방식 그대로 사랑과 재능, 성공은 모두 자신이 그저 잠시 사용하고 점유했을 뿐이라는 식으로, 다음 세대에게 고스란히 물려주고 싶었던 것일까. 뉴멕시코의 사막이 아니라 뉴욕의 한복판이었다면 상상하기 어려운 결정이었을 것이다. 후일 해밀턴의 부인 안나 마리는 그녀의 수집품과 책, 옷 등 유품을 박물관에 기증했다. 그렇게 오키프는 남겨야 할 것들을 남기고 시간의 저편으로 갔다. 강인한 태

사랑은 잠시의 점유일 뿐

양이 작열하는 1997년 7월 18일 뉴멕시코 산타페에 조지아 오키프 미술관이 개관했다. 섭씨 40도의 무더위에도 2천 명이 넘는 사람들이 세 시간이나 줄을 서서 입장을 기다렸다.

　　사랑이 자신 앞에 선 한 사람을 받아들이는 것과 관련된 신비라면, 예술은 자신에게 주어진 세계 전체를 끌어안는 기술이다. 존재를 넘어 관계로 나아간다는 점에서, 그리고 그로 인한 열정과 흥분, 충돌과 수용의 단계들을 밟아 나간다는 점에서 사랑과 예술은 본질적으로 하나다. 예술가들이 자기의 작품과 닮은 사랑을 하는 것은 결코 우연이 아닌 셈이다. 창작은 사랑으로부터 땔감을 얻어 불타오른다. 누구도 사랑하지 않는, 사랑한 적이 없는 진정한 예술가는 없다. 예술적이지 않은 사랑은 쉽게 속물성의 나락으로 떨어진다. 만일 우리의 삶이 예술적이지 않다면, 그것은 우리가 사랑하고 있지 않기 때문이다. 무미건조의 늪지에서 허우적거리는 사랑은 꿈과 상상의 공급이 끊긴 상태의 사랑이다.

Georgia O'Keeffe

유전자 충동과 사랑

파블로 피카소
*Pablo Picasso*의 여성 편력에 관하여

파블로 피카소, 〈아비뇽의 처녀들〉, 1907년, 캔버스에 유채,
243.9X233.7cm, 뉴욕 현대미술관, 미국, 뉴욕.

~

D. H. 로렌스David Herbert Lawrence의 『채털리 부인의 사랑』에서 채털리 부인은 육체적 인식에 관해 언급한다. 그녀에게 육체는 인식의 가장 부드러운 수단인 동시에 인식 자체이기도 하다. 부드러운 살의 촉감이 동반되지 않은 인식은 불구적일 수밖에 없다는 것이다. 그런 의미에서 부처의 인식이야말로 반쪽짜리일 수밖에 없다는 게 채털리 부인의 견해였다. 육체의 부드러움에 대한 인식을 통해서만 남자는 원숭이와 달라질 기회를 잡는다는 것이다. 육체적 접촉의 감각이 인간과 유인원의 차이를 만든다는 관점에서라면, 피카소Pablo Picasso, 1881-1973야말로 유인원으로부터 가장 먼 곳까지 진화한 인간임에 틀림이 없다. 하지만 인간과 유인원의 종간 거리가 생각보다 가깝다는 진화론적 관점에 의하면, 피카소는 동물적 충동에 노출된, 교화된 유인원으로 분류되어도 무방할 듯하다.

1927년 1월 어느 날, 파리의 라파예트 백화점 앞을 걷고 있던 17세의 마리 테레즈Marie Thérèse를 보는 순간, 이 교화된 수컷 유인원의 유전자가 꿈틀대기 시작했다. 유전자의 주인은 46세, 막 전성기에 들어선 화가 파블로 피카소였다. 피카소는 순간 당황한 마리의 팔을

유전자 충동과 사랑

잡아끌며, 그녀의 초상화를 그리고 싶다고 '작업을 걸었다.' 이렇게 유부남과 30세 연하 처녀의 밀회가 시작되었다. 그의 부인 올가가 첫 아들 파울로를 잉태하고 있을 때였다. 마리와의 외도는 대전이 발발하기 직전까지 철저하게 비밀에 부쳐졌다. 올가도 마리의 존재를 눈치채지 못했다. 올가 코클로바Olga Kokhlova, 그녀는 러시아 발레단의 젊고 아름다운 발레리나였으며, 피카소에게 첫 아이를 안겨 주었고, 피카소를 진심으로 사랑해 결혼을 허락했던 여인이다. 오래가진 않았지만, 올가에 대한 피카소의 감정도 뜨거운 것이었다. 그녀를 따라다니는 동안 피카소가 그린 거의 모든 그림들이 그녀의 초상화였을 정도다.

늘 이런 식이었다. 시작은 뜨거웠지만 이내 식었다. 페르낭드 올리비에Fernande Olivier에 대해서도 마찬가지였다. "그가 내게 준 것은 매우 특별한 감정이었어요. 꿈과 비슷한 감정이었죠"라고 고백했지만 처음뿐이었다. 올리비에가 누구였던가. 피카소의 최초의 애인이자 그를 청색 시대에서 분홍 시대로 옮겨 가도록 했던 장본인이지 않았던가. 하지만 피카소의 관심은 어느새 다른 여인에 가 있었다. 그의 그림이 분석적 입체주의에서 종합적 입체주의로 진전될 무렵 그의 침대에 누워 있던 여인은 마르셀 움베르Marcelle Humbert였다. 피카소는 끊임없이 여인들 사이를 배회했다. 이 여인에게서 저 여인에게로, 청순한 소녀로부터 이혼녀로, 가냘프고 병약한 여인, 건장한 체격의 무희, 법관 지망생, 사진작가, 기자…, 해를 넘겨 동거한 여인들만 해도 꽤나 긴 목록을 작성해야 할 지경이다. 여성벽이 인격을 통제하면서 밤과 낮의, 오늘과 내일의, 가을과 겨울의 다른 애인이 필요하게

되었다. 피카소의 방식은 원하는 여성을 자신의 침대로 끌어들인 다음 그녀의 모든 것을, 심지어 영혼까지 캔버스에 기록하는 것이었다. 장 모렐Jean Maurel의 표현에 의하자면 그러했다. "피카소에게 여자는 그림이고, 캔버스다. 여자는 흰백색이고, 피카소는 그것을 더럽힌다."

　　진화론적 맥락에서 보자면, 나누어 줄 무한한 정자를 가지고 있는 수컷이 문명사회에서 사는 것은 고통스러운 일이다. 피카소는 자신의 유전자의 명령을 따르면서 대립은 최대한 피하는 쪽으로 행동했다. 문명화되기 어려운 수컷의 특성이 여성에게 불리한 것만은 아니라고, 동물학자 헬렌 E. 피셔Helen E. Fisher는 말한다. 그녀는 니사라는 이름의 한 여인을 예로 제시한다. "남자 한 사람은 먹을 것을 단 한 가지밖에 주지 못해요. 하지만 애인이 여럿 있으면, 한 사람은 이것을 주고 다른 사람은 저것을 줄 수 있지요. 어떤 사람은 밤에 고기를 가져다주는 반면, 다른 사람은 돈을, 또 다른 사람은 목걸이를 가져다주지요." 그러니 이런 반문이 가능하다. "왜 그중 하나만을 선택해야 하는가, 왜 그렇게 하는 것만이 인간적이란 말인가?"[23] 마리와 사귀던 시절의 그림들을 보면, 마리는 그의 다리 사이에서 그의 성기를 만지작거리고 있다. 입 대신에 음핵이, 얼굴 대신에 남자의 성기가 그려져 있다. 피카소는 많은 것들을 분리하지 않고 뒤섞었다. '암고양이나 암사자의 부드러움'을 탐닉하는 것과 이미지의 향연에 빠지는 것, 성적 방종과 색의 향연 사이에는 아무런 벽도 없다. 피카소는 입체주의 형식만큼이나 화가와 도덕적 인간의 반목을 체계화했다는 점에서 역사적인 인물이다.

　　　　　　　　　　　　유전자 충동과 사랑

인생에 대한 피카소의 생각은, 사람들은 오늘과 내일 다른 존재로 사는 것이고, 그런 만큼 매 순간 그렇게 변하는 것이 거부할 필요가 없는 본성이요, 순리라는 것이다. 이러한 생각은 여인들과의 관계에서 끊임없이 상대를 바꿔 가면서 관능적 탐미의 수위를 유지하는 실천으로 이어졌다. 그는 항구적인 이미지로서 여인을 바라본 적이 없다. 그가 감정을 고백했던 여인들 모두는 어떤 순간 속에서 구축되었다 소멸되는 이미지와 같은 것일 뿐이다. 인간의 유전자는 정말 그렇게 디자인된 것일까? 그래서 그것이 호출할 때 그 호출에 부응하는 것이 본분에 충실한 삶의 모습인가? 그렇다면 '자유로운 영혼'이라 할 때 그 의미는 무엇인가? 유전자에 충실한 상태인가, 아니면 거부하는 상태인가?

　　하지만 목적지나 어떤 일관된 방향 없이 매일 이곳저곳, 이 사람 저 사람을 배회하는 것에 대해서는 다른 해석도 가능하다. 유전자에 충실할수록 '뇌를 상실한 상태'에 더 가까이 가는 것일 수도 있기 때문이다. 후자의 관점을 따르면, 사랑은 유전자 차원의 충동의 산물이 아니라, 인격적이고 목적 지향적이며 의지적인 행위다. 살아 있고, 사랑하기로 결정한 존재의 상태에는 필연적으로 일관된 방향성과 방향 감각이 수반되기 마련이다. 목적 지향적 결정과 판단에 이상이 생길 때, 생명체에 어떤 일이 일어나는가에 대해서는 셰링턴Sher-rington의 개구리 실험이 잘 보여 준다. 다음은 셰링턴이 뇌를 소거한 개구리가 헤엄치는 모습을 관찰하며 기록한 내용이다. "이 개구리의 모습을 자세히 들여다보면, 당신은 재미있는 사실을 발견하게 될 것

이다. 개구리는 방향 감각 없이 아무 데로나 헤엄쳐 다닌다. 그저 발만 뒤로 차면서 말이다. 뇌를 상실했기 때문에 개구리는 목적을 가지고 헤엄칠 수가 없는 것이다."[24]

앞서 말했듯, 변화무쌍함은 피카소 회화의 스타일이기도 하다. 효력은 짧고, 이내 권태로운 것이 되곤 했던 연애의 패턴처럼 그의 스타일도 잦은 변화로 대변된다. 피카소는 작품을 마음껏 변형시켰다. 사람들은 그가 손가락을 다섯 개 그릴 때보다 여섯 개나 일곱 개를 그릴 때 더 재미있어하고 더 많은 돈을 지불했다. 지난 20세기 내내 그만큼 다작을 한 작가 겸 다경향의 작가는 찾아보기 어렵다. 그는 생애 어느 한순간도 멈춰 있지 않았다. 한마디로 그는 정착지형 인간이 아니라 정거장형 인물이었다. 그가 남긴 작품은 무려 4만 5천여 점에 이른다(회화 1,885점, 조각 1,228점, 도자기 2,280점, 드로잉 및 에스키스 4,659점, 판화 3만여 점). 매년 490여 점, 매달 약 41점, 매일 약 1점 반 정도를 그리거나 만들었던 것이다.

하지만 그가 남긴 수많은 회화, 드로잉, 오브제, 도자기들 가운데 예컨대 〈게르니카〉처럼 특별한 경험이나 내용을 담고 있는 것들은 그리 많지 않다. 속도는 사건과 경험을 폐기하기 마련 아니던가. 고속도로가 유럽에 파시즘이 창궐하게 된 요인이라고 보드리야르Jean Baudrillard가 말했던 것처럼 말이다. 속도는 질문의 여지를 없앰으로써 다분히 노예적인 답으로 이끈다. 빠른 변화는 경험의 질과 양을 동시에 위협한다.

유전자 충동과 사랑

천국이 기획한 사랑

제프 쿤스
*Jeff Koons*의 <메이드 인 헤븐> 연작에서

1989년 로마의 한 시위 현장의 일로나 스톨러.

©indeciso42

~

미국의 키치 작가 제프 쿤스Jeff Koons, 1955-가 가장 많이 사용하는 용
어는 알다시피 '대중'이다. 풍선을 꼬아 만든 아이들의 인형 모양 알
루미늄 조각을 선보이면서 쿤스는 말한다. "대중이 내 작품에서 심리
적 만족을 느꼈으면 좋겠어요." 그에겐 예술이 티셔츠나 머그컵과 달
라야 할 이유는 어디에도 없다. 성적 해방도 대중이 누려야 하는 예
술적 권리라는 믿음 아래, 그는 자신과 한때 배우자였던 일로나Ilona
Staller와의 노골적인 정사 장면을 담은 사진도 스스럼없이 전시한다.
대중의 억압된 성적 욕망을 해방시키기 위해서다!

　　2001년 캐나다 몬트리올에서 열렸던《피카소 에로틱》전의 큐
레이터 장자크 르벨Jean-Jacques Lebel은 피카소에 대한 흥미로운 기억
하나를 떠올렸다. 피카소가 라보에티에 가街에 살았던 1930년대의 어
느 날 그는 마리 테레즈의 대담하게 벗은 누드화 한 점을 들고 당대의
화상 폴 로젠버그Paul Rosenberg를 찾아간 적이 있었다. 그때 로젠버그
는 매우 화를 내며 자신의 갤러리에 여성의 성기를 걸어 놓을 생각은
추호도 없다며, 마리의 누드화를 다시 가져가도록 했다고 한다. 하지
만 오늘날엔 클로즈업된 성기性器 결합이 탁월한 해방 미학의 상징이

　　　　　　　　천국이 기획한 사랑

된다. 격세지감이 아닐 수 없다. 해방, 그것이 쿤스가 퇴폐 향락 산업의 부유물을 미술관 안으로 실어 나르는 명분이었다. 예술품과 상품의 경계를, 고급문화와 저급문화의 벽을 허문다는 전위주의의 문법을 포르노그래피로 '업데이트'한 것이다.

〈메이드 인 헤븐Made in Heaven〉(천국 생산품) 연작에서 쿤스의 상대로 등장한 여인은 한때 쿤스의 부인이었던 일로나로, 결혼할 당시까지만 해도 그저 그랬던 쿤스의 행보에 날개를 달아 준 장본인이기도 하다. 쿤스에겐 일로나와 결혼해야 하는 구체적인 동기가 있었다. 결혼을 멋진 퍼포먼스로 만드는 데 일로나야말로 제격이었던 것이다. 포르노 배우라는 출신상의 편견을 딛고 의회에 진출함으로써 일거에 포르노 산업과 의회 정치 사이에 다리를 놓은, 포르노 배우로 유명했던 시절의 직업명 치치올리나의 존재감이야말로 고급 예술과 키치의 상간相姦이라는 자신의 발상에 맞아떨어지는 것이었다. 실제로 일로나는 의원으로서도 자신의 가슴과 성性을 독재자를 설득하는 외교 전략으로 사용할 만큼 주도적인 여성이었다. 그녀의 왼쪽 가슴은 인질의 해방과 평화라는 인류의 염원에 여성성으로 답하는 상징적인 정치 행위의 중요한 수단이었다.

일로나의 불행했던 과거조차 오히려 '추문'을 선호하는 현대 미학의 소재로서 가치 있는 것이었다. 1951년 11월 26일 헝가리 부다페스트의 가난한 동네에서 태어난 그녀는 18세 되던 해 아랍의 비즈니스맨들과 미국의 정치인들을 미인계로 유혹해 중요한 정보를 빼내는 정보 조직 카티가보가르Katicabogar(헝가리어로 무당벌레라는 의미

다)의 요원으로서 부다페스트의 한 호텔에서 여종업원으로 가장해 근무하기 시작했다. 그녀의 임무는 자신의 외모에 반한 외국인이 은밀한 서비스를 요구할 때, 그들의 방으로 따라 들어가 요구에 응하는 척하면서 가방에 든 서류들을 몰래 촬영하는 것이었다. 상대 남성이 누구건 거절할 권리는 주어지지 않았다. 이런 일이 있기 훨씬 전이었던 어린 시절부터 그녀는 매우 폭력적인 성적 환경에 방치되어 있었다.

일로나의 대중적 인기, 포르노 배우로서의 면모, 의회 의원 이력의 겸비로 상승한 미디어적 가치라면 쿤스의 키치에 폭발력을 제공할 수 있을 것임이 분명했다. 미디어적 강점에 더해 성적으로 억압된 대중에게 위로를 제공한다는 자신의 해방 담론에 부합한다는 점에서도 일로나는 최고의 아이템이었다. 예상은 적중했다. 일로나와의 결혼 후 그녀와의 성관계 장면을 여러 각도에서 촬영한 사진 연작 〈메이드 인 헤븐〉은 여러 나라에서 전시되었고, 세간의 시선을 집중시키는 데 크게 성공했다.

하지만 이 결혼은 한마디로 끔찍한 것이었다. 길지 않았던 결혼 생활을 끝낸 일로나의 회고에 의하면, 쿤스와의 결혼 생활은 해방된 천국과는 거리가 멀어도 한참 먼 것이었다. 그녀에게 결혼 생활은 내내 빠져나올 궁리 외에는 다른 생각을 하는 것조차 어려운 지옥에서의 한철일 뿐이었다. 일로나는 자신에게 일어났던 일들에 대해 후회하지 않는다고 말하지만 그 어투에는 회한의 고통스러움이 배어 있다. 2008년 『벨파스트 텔레그래프Belfast Telegraph』지에 실렸던 인터뷰에서 그녀는 결혼 생활 내내 그녀의 유일한 대화 상대가 자신의 애

천국이 기획한 사랑

완견뿐이었다고 밝혔다. 그녀가 애완견에 의지해 겨우 살아가는 동안, 그녀의 남편은 온종일 비디오만 바라보고 있었다고 한다. 그녀의 영혼에 각인된 깊은 고통과 슬픔에 대해 아주 짧게, 하지만 분명하게 고백했다. "반복하지만 나는 아무것도 후회하지 않아요. 하지만 평생 동안 내가 단 한 번도 사랑받지 못한 것만큼은 분명해요." 결국 그녀는 탈출을 결행하지 않을 수 없었다. 아들 루드비히를 출산한 지 얼마 되지 않았을 때, 예고 없이 그녀는 아들과 함께 이탈리아로 돌아갔다.

쿤스가 히트를 친 〈메이드 인 헤븐〉 연작을 통해 증명하고 싶었던 해방은 대체 무엇이었던가? 무엇으로부터 누구를 해방시킨다는 것인가? 〈메이드 인 헤븐〉이 대중에게 제공한 해방의 정체가 무엇인지는 여전히 불분명한 채, 쿤스와 일로나의 정사 장면이 담긴 사진과 오브제들은 지금도 세계의 미술관들을 순회하고 있다. 놀라운 일이다. 분명한 한 가지는 이 예술가의 해방 담론이 자신을 해방시키는 데는 무력하다는 점일 것이다. 그의 배우자와 둘 사이에서 태어난 아들에게 두고두고 지우고 싶어 할 경험을 선사한 것 외에, 이 해방이 무엇에 기여했는가는 여전히 불분명하다.

쿤스의 지지자들은 쿤스의 작품들을 반체제 예술의 성공적인 사례로 굳게 믿는 것 같다. 하지만 그것들은 대중을 소비의 종교에 적응시키는 데 성공적이었을 뿐이다. 군중의 환심을 사는 것을 목적으로 하는 행위의 결과는 크든 작든 파괴적이다. 그 1차적인 피해자는 군중 자신으로, 자신의 교란된 욕망을 반추할 가능성마저 박탈당하기 때문이다. 그럼에도 배신과 적대, 분노로 막을 내린, 성공적인 퍼

Jeff Koons

포먼스이자 실패한 결혼으로 시작된 쿤스의 인기는 오늘날에도 여전히 식을 줄 모른다. 왜인가? 답은 의외로 단순하다. 쿤스의 뒤에 포진한 뉴욕의 래리 가고시안, 런던의 도페이, 베를린의 막스 헤츨러 같은 세계의 거물급 딜러들에겐 그것이 문제를 일으킬 만한 사안이 아니기 때문이다. 미술 경매 업체 크리스티와 명품 브랜드 구찌를 보유한 P.P.R 그룹의 창업자 프랑수아 피노, 미국의 억만장자 부동산 개발업자 일라이 브로드I. Broad, 그리스 부동산 거물인 다키스 조아누D. Joannou 등 이름만으로도 '억' 소리가 나는 슈퍼 리치들이 그의 컬렉터다. 미술 시장 전문가 올라프 벨투이스Olav Velthuis는 최근 "어마어마한 여유 자금을 보유한 부자들이 공격적으로 투자를 늘리고 있는데, 그 주요 대상 가운데 하나가 쿤스의 사인이 들어간 것들이다"라고 했다. 결국 그들이 〈메이드 인 헤븐〉 기획의 진정한 주체인 것이다.

모든 사람들이 쿤스의 해방 담론에 생각 없이 박수갈채를 보내는 것은 아니다. "제프 쿤스가 작가라면 난 루마니아의 마리아 공주"라고 비아냥거린 제리 살츠Jerry Saltz 같은 작가도 있다. 미국 미술 잡지 『아트뉴스ARTnews』는 '105년 후에도 남을 작가들'을 선정하면서 그 목록에 쿤스를 포함시키지 않았다.

인생

죽음

예술

사랑

치유

치유적 응시

요하네스 페르메이르
*Johannes Vermeer*의 회화 세계

요하네스 페르메이르, 〈진주 귀걸이를 한 소녀〉, 1665년경,
캔버스에 유채, 44.5X39cm, 마우리츠하위스 미술관, 네덜란드, 헤이그.

~

1665년 네덜란드 델프트에 있는 한 화가의 아틀리에에서 주인과 하녀 사이에 미묘한 감정이 싹튼다. 16세 소녀 그리트가 화가 페르메이르Johannes Vermeer, 1632-1675의 집에 하녀로 들어가면서 트레이시 슈발리에Tracy Chevalier가 쓴 소설『진주 귀걸이를 한 소녀』의 이야기가 시작된다. 그리트가 청소를 위해 페르메이르의 작업실에 처음 들어서면서 이야기는 빠르게 전개된다. 그리트는 페르메이르의 그림들을 처음 보는 순간 뭉클한 무언가가 가슴으로 다가옴을 느낀다. 페르메이르는 탐욕스러운 아내나 라이벤 같은 음흉한 후원자에게선 기대할 수 없는 그리트의 감성에 놀라며, 그녀에게 사물을 느끼는 방법을 일깨워 준다. 추악한 인물인 라이벤은 젊고 아름다운 그리트를 범하려 호시탐탐 기회를 노리다가 페르메이르에게 그녀의 초상화를 의뢰한다.

완성된 그리트의 초상화를 본 페르메이르의 아내는 그리트에 대한 페르메이르의 마음을 읽고, 불결하다며 초상화를 찢어 버리려 한다. 이 또한 놀라운 반전이 아닐 수 없다. 성실한 아내이자 아이들의 어머니였던 카타리나에게는 페르메이르의 그림이 생계 수단 이상

의 것이 아니었기 때문이다. 그녀에게 그림은 자신과 아이들을 배불리 먹이고 풍족하게 할 것들을 교환할 수 있는 화폐 같은 것이었다. 페르메이르는 그런 아내를 결코 자신의 화실에 들인 적이 없다. 페르메이르의 장모이자 집안의 실권자인 마리아 틴스는 부유한 가톨릭 가문 출신으로 그림에 대한 지식도 있어 사위의 심정을 어느 정도 이해하지만, 늘 현실을 인정하고 타협하도록 사위를 설득한다. 현실은 저항 자체가 무의미한, 넘을 수 없는 장벽이니 받아들이라고 충고한다.

　　페르메이르를 가장 곤혹스럽게 만드는 것은 그림을 주문하는 단골 후원자가 바로 반 라이벤이라는 사실이다. 페르메이르는 그가 지불하는 돈에 생계를 의존해야 하는 처지다. 난봉꾼인 그에게 그림은 부의 과시 수단이거나 성적 욕망의 대리물 이상이 아니다. 그는 이미 페르메이르의 하인을 임신시킨 전력이 있으며, 그림이 완성될 때쯤 그리트에게도 그렇게 할 심산이다. 그런 인물의 욕망을 위해 자신의 재능을 소진해야 하는 역설로 페르메이르는 고통스러운 나날을 보내야 했다. 저속한 취향을 지닌 부자 고객을 고귀한 영혼의 소유자로 바꾸는 일에 페르메이르가 할 수 있는 것은 고작 최대한 늦장을 부리는 것이 다였다. 이 소박한 저항은 그의 부인과 장모에겐 매우 못마땅한, 넉넉지 못한 살림의 원인이 되었다.

　　이는 슈발리에의 『진주 귀걸이를 한 소녀』의 줄거리지만, 실제 페르메이르와도 많이 닮아 있다. 페르메이르가 남긴 작품이 모두 합쳐 고작 40점이 채 안 된다는 사실로(그것들 중 진품으로 판단된 것은 36점이다) 미루어 볼 때, 그가 생계를 위해 그려야 하는 상황을 탐

요하네스 페르메이르, 〈레이스 짜는 여인〉, 1669-1670년경,
캔버스에 유채, 24.5X21cm, 루브르 박물관, 프랑스, 파리.

탁지 않게 여겼을 것이라는 해석이 가능하다. 그의 생애에 관해 남아 있는 많지 않은 사료들은 그가 당대의 다른 초상화가들과는 달리 외골수적인 기질의 사람이었음을 알려 준다. 자신이 등장하는 유일한 자화상에서조차 그는 마치 세상과 타협하지 않으리라 다짐이라도 하듯이 등을 돌린 채 앉아 있다.

과학이 모든 비밀을 드러낼 것이라는 거짓 선전이 난무하고, 거리마다 넘쳐나는 CCTV와 감시 카메라가 비밀과 신비의 종말을 보고하는 시대에 가장 먼저 단두대형에 처해진 것이 상상력이고, 다음은 사고, 곧 생각하는 습관이다. 현실의 모든 빈틈이 온갖 종류의 시각적 선동으로 메워져 상상이 작동할 공간과 생각해야 하는 이유가 없어졌기 때문이다. 사람들은 자신이 아니라 자신의 이미지를 관리하는 데 대부분의 시간과 비용을 쓴다. 이 모든 것은 우리가 나쁜 환상에 중독되어 가고 있다는 증거다. 삶의 신비로부터 추방되어 더는 상상하지도 꿈꾸지도 않는다.

페르메이르, 등을 돌린 채 앉아 있는 이 사람은 그렇지 않다. 그의 그림들은 별난 것이 아니라 그저 삶을 소재로 삼는다. 〈레이스 짜는 여인〉은 귀족이나 거지, 살인자의 이야기가 아니다. 그녀는 그저 온전히 몰입하여 옷감의 가장자리에 수를 놓고 있다. 교훈, 웅변, 기념비적인 것은 없다. 일체의 시각적 과도함, 변덕스러움, 심리적 넘실거림은 엄격하게 통제된다. 그의 회화는 그의 인생처럼 일체의 번잡스러움을 피한다. 여인은 정념에 얽매이지 않으며, 마음의 동요 없이 주어진 일을 사랑한다. 그림 속의 물건들은 그의 아틀리에에 실제

요하네스 페르메이르, 〈회화 예술〉, 1666-1668년, 캔버스에 유채,
120X100cm, 빈 미술사박물관, 오스트리아, 빈.

로 있었던 것들이다. 덧없는 기교나 장식의 배제, 정적인 구도는 잠시 시간을 멈추는 장치다. 색채는 필요한 딱 그만큼만 감각을 자극한다. 일체의 불길한 톤을 걷어 낸 듯 맑고 단정하다. 이 세계의 고요함은 상상된 고요함이다. 그 밀도는 치밀하지만 열려 있다. 그 사이로 오래 우려 그윽해진 차의 향기 같은 것이 새어 나온다. 일상의 부산스러움과 소음이 차단된 고요함 안에서 삶은 본래의 고상함과 신비를 되찾는다. 페르메이르의 회화가 주는 혜택은 두드러진 시각 효과로 인한 잠시 잠깐의 눈의 호사 이상이다.

페르메이르의 세계는 마천루들로 이루어진 번영의 도시, 도시를 불면증으로 이끄는 전광판들로 밤새 번쩍거리는 흥분의 도시와는 거리가 멀다. 페르메이르에게 회화는 그곳이 아니라 다른 곳을 보는 시선의 쇄신이다. 그 쇄신으로 우리는 우리가 사는, 더는 머물고 싶지 않은 세계를 떠날 수단을 스스로 획득한다. 그가 1666년에 그린 '그림의 알레고리'라는 제목으로도 불리는 〈회화 예술〉을 보자. 그림 왼쪽의 화판 앞에서 월계관을 쓰고 나팔과 책을 들고 있는 여인은 그리스 신화에 나오는 역사와 예술의 여신 '클리오Clio'다. 여신의 뒤로는 네덜란드 17개 주의 도시들이 그려진 지도가 있고, 그 앞으로는 클리오를 마주보며, 현세에 등을 돌린 채 페르메이르가 앉아 있다. 그림을 그린다는 것의 의미는 그렇듯 현세가 아니라 역사의 신을 응시하는 일이다. 이 응시를 담고 있는 시선만이 예술의 시선이다. 그 시선으로 회화는 욕망과 사물을 꿰뚫고, 인생의 본래의 고상함과 신비로 나아갈 수 있다.

Johannes Vermeer

혼돈의 시대에 필요한 세 가지 길잡이

카스파르 다비트 프리드리히
*Caspar David Friedrich*의 풍경화

카스파르 다비트 프리드리히, 〈빙해〉, 1823-1824년, 캔버스에 유채,
96.7X126.9cm, 함부르크 미술관, 독일, 함부르크.

～

〈빙해〉는 극지의 날카로운 얼음 파편들에 의해 난파되는 범선을 주제로, 1824년 카스파르 다비트 프리드리히Caspar David Friedrich, 1774-1840가 그린 풍경화다. 침몰 직전의 범선이라는 소재는 당시 북극의 항로를 찾는 탐험에 나섰던 윌리엄 페리William Perry 선장의 조난에서 온 것이지만, 당시 오스트리아 메테르니히의 전횡을 겪었던 독일 시민의 고통을 상징한다는 설도 있다. 그림에 깃든 비극적인 정서는 어린 시절 화가 자신의 실수로 빙판에서 익사했던 동생에 대한 개인적인 기억과도 연관되어 있다.

그럼에도 비극과 절망이 이 그림의 최종적인 주제는 아니다. 전경에서 뾰쪽뾰쪽하게 피라미드 형태로 솟아오른 얼음 파편들 위로 밝은 빛이 내려앉는 광경을 보라. 그 빛은 절체절명의 상황에서도 여전히 손을 내미는 희망과 구원의 상징이다. 저 멀리 원경은 고요하고 평화로운 분위기다. 지금 이곳, 사건이 막 일어난 비극의 현장에 절실하게 필요한 평화다. 이 시대는 자아 정체성의 혼돈이 극에 달하다시피 한 상태다. 사람들은 누구 할 것 없이 자신에게서 프리드리히가 그린 침몰 직전의 난파선을 감지한다. 내적 파산의 느낌, 소외와

혼돈의 시대에 필요한 세 가지 길잡이

상실감의 저변에는 조건 없이 곁을 내주는 자연과의 단절이 크게 한 몫하고 있다.

　　프로메테우스의 후예인 인간은 자연을 정복하고자 했고, 기술을 통해 자연의 한계를 극복해 왔다. 기술이야말로 이 시대의 종교다. 그리고 이 종교의 신은 한때 정말이지 자애로운 것 같았다. 하지만 그 신은 이내 본색을 드러냈다. 기술 시대의 결말은 지금까지만 보더라도 예측과는 전혀 다른 것이었다. 프랑스의 사상가이자 작가인 크리스틴 조디스Christine Jordis에 의하면, 프로메테우스의 화신인 서양인들은 자연과 함께 살기를 원치 않았다. 그들은 자신들이 자연보다 우월하다는 사실을 증명하고 싶어 했고, 실제로 그것이 어느 정도 그들의 위대함을 증명하기도 했지만, 최종적인 보고서는 참담한 것이었다. 서양인들은 기술이 가져다줄 것으로 여겼던 "바로 그 자유로부터 상당한 특권을 맛보기는커녕, 대부분 그 특권에 대한 무거운 대가만을 지불하면서 그 쓰임새와 의미를 상실해 버리고 말았다."

　　인간은 자연과 단절된 채 생존할 수 있는 존재가 아니다. 자연으로부터 제공되는 도움의 손길이 아니고선 어떤 기술적 성취도 가능하지 않았을 것이고 이는 앞으로도 마찬가지다. 인간은 인격을 지닌 존재지만, 동시에 자연의 일부이기도 하다. 그렇기에 자신을 과시하느라 자연을 훼손시킬 때, 그 피해는 고스란히 자신에게 되돌아올 수밖에 없다. 이를 외면한 기술을 발전시킨 결과 전쟁과 테러, 난민, 인종 학살, 핵, 환경 오염, 우울증, 약물 중독이 그만 문명과 역사의 서사가 되고 말았다.

이 시대를 사는 우리를 향해 자연이 들려주는 이야기는 복잡한 것이 아니다. 영웅적인 문명의 질주를 잠시라도 멈추고, 이름 모를 들꽃의 소박한 아름다움과 굽이치는 강물과 망망대해의 경이 앞에 잠시라도 멈춰 서 보라는 것이다. 그리고 긴 호흡으로, 기술 문명은 도달한 적이 없으며 앞으로도 결코 도달할 수 없을 진정한 인간의 문명에 대해 생각해 보라는 것이다. 프리드리히의 1817년작 〈안개 바다 위의 방랑자〉에서 그림 속의 신사가 그렇게 하는 것처럼.

카스파르 프리드리히의 〈안개 바다 위의 방랑자〉에서 그림 속의 인물은 땅끝에서 그때까지의 경험들을 뒤로한 채, 저 아득히 '먼 곳'을 응시한다. 세상은 온통 운무에 가려 어떤 구체적인 물상도 시야에 들어오지 않는다. 광대무변한 대지와 그것을 감싸고 있는 운무의 장관 앞에서 그는 '하나의 얼룩처럼' 한없이 초라한 방랑자임을 느낀다. 하지만 바로 그 고독하고 무기력한 고백 뒤로 상상하기 어려운 평화로움이 깃든다. 이렇듯 대자연 앞에 홀로 설 때, 세계의 저 먼 곳을 상상적으로 응시할 때 깃드는, 자신을 텅 비울 때 다가오는 평화의 느낌이야말로 인간으로서 느끼는 지고의 순간이라고, 독일의 사상가 한나 아렌트Hannah Arendt는 말한다.

하지만 '그 먼 곳에 무엇이 있는가?'라고 프리드리히는 다시금 묻는다. 그의 1811년작 〈교회가 있는 겨울 풍경〉에는 이 질문에 대한 답으로 이끄는 표지판이 담겨 있다. 여기서도 풍경을 감싸고 있는 분위기는 사뭇 살벌하고 차갑고 적막하다. 풀 한 포기 없이 온통 눈으로 뒤덮여 있는 들판에 그나마 몇 그루의 전나무가 위로가 될 뿐이다.

카스파르 다비트 프리드리히, 〈안개 바다 위의 방랑자〉, 1817년경,
캔버스에 유채, 98X74cm, 함부르크 미술관, 독일, 함부르크.

카스파르 다비트 프리드리히, 〈교회가 있는 겨울 풍경〉, 1811년,
캔버스에 유채, 33X45cm, 미술공예박물관, 독일, 도르트문트.

그런데, 그림을 자세히 들여다보면 전나무 앞 바위에 기대어 있는 사람의 모습이 보인다. 두 손을 가슴 높이로 올려 모은 것으로 보아 기도하고 있는 것처럼 보이는 이 사람은 다름 아닌 프리드리히 자신이다. 그의 주변에는 눈밭에 내던져진, 잠시 전까지 자신의 보행을 의존했을 두 개의 목발이 있는데, 그것은 그가 이제껏 자신의 삶을 의존했던 자신에 대한 과신과 교만을 상징한다. 그는 눈보라가 몰아치는 들판에서 길을 잃었고, 그를 지탱했던 목발은 무용지물이 되었다. 바로 그때 저만큼 멀리 눈안개 속으로, 가까스로 시야에 들어오는 고딕풍의 교회가 있다.

프리드리히는 이 풍경화를 통해 오로지 목발에 의존해 나 홀로 걷기에는 너무나도 불확실하고 두려운 현실 앞에서, 그럼에도 자신의 삶의 여정이 결코 중단되어선 안 될 그런 상황에서 반드시 필요한 세 가지를 이야기하고 싶어 한다. 눈밭 속에서도 푸르른 전나무로 상징되는 변함없는 믿음 또는 신념, 목발이 아닌 기도, 그리고 고딕 형식의 교회로 표상되는 저 멀리 보이는 천국, 즉 삶의 궁극적인 가치의 추구!

'타인은 지옥'이라는 지옥의 포고문

캐테 콜비츠
*Käthe Kollwitz*의 〈비통해하는 부모〉로부터

캐테 콜비츠, 〈비통해하는 부모〉,
1925-1932년, 벨기에 독일 전쟁묘지, 벨기에, 블라드슬로.

1891년, 그녀는 의사인 카를 콜비츠Karl Kollwitz 박사와 결혼하고, 노동자들이 사는 동네에 정착했다. 그는 산업화로 변해 가는 도시의 가려진 어두움, 가난과 질병, 비통함과 원성, 그리고 그로 인한 좌절의 산물인 실업과 알코올 중독, 매춘과 마주했다. 이런 사회적 악과의 대면이 그녀로 하여금 진실에 눈뜨도록 했다. 그리고 변함없이 약자의 편에 서며 고난에 처한 타자에 등 돌리지 않는 것에 관한 새로운 이정표를 그녀의 미학에 제공했다. 도도한 모더니즘 미학이 '메시지를 전하는 일러스트레이션'으로 노골적으로 폄훼하는 길로 나아갔다. 그것이 캐테 콜비츠Käthe Kollwitz, 1867-1945가 택한 길이었고, 굶주림과 절망, 증오심의 이면에서 꿈틀거리는 어둠의 세력, 광기 어린 탐욕과 이익에 눈먼 이데올로기와 맞서는 전투 방식이었다. 남편 카를은 평생 빈민가 의료에 몸 바쳤고, 콜비츠는 배고픈 아이와 절망에 빠진 어머니들을 외면하지 않는 그만의 무기인 그림에 몰입했다. 그녀에게 데생은 약자를 끌어안는 것이었고, 끼니를 거른 아이들을 보듬는 수단이었다.

이런 진리 직관, 선善의 의지, 때 묻지 않은 마음, 지성의 저항

'타인은 지옥'이라는 지옥의 포고문

을 지닌 개별자야말로 모든 전체주의 독재자들이 눈엣가시처럼 여기는 존재다. 그들의 나약해 보이는 실천에 의해 전체주의의 기만이 폭로되기 때문이다. 콜비츠가 예술계에서 받는 두터운 신망은 독재자에겐 더욱 그녀를 '퇴폐 작가'로 낙인찍어야 하는 이유였다. 1933년 집권한 나치의 히틀러는 콜비츠 같은 인물이 아카데미의 높은 자리를 꿰차고 있는 꼴을 더는 두고 볼 수 없었다. 결국 그녀와 관련된 모든 것들이 '퇴폐의 산물'로 낙인찍혔다. 전시회는 금지되었고, 게슈타포의 협박과 심문, 공공연한 가택 수색으로 그녀의 삶은 쑥대밭이 되었다. 하지만 나치가 안겨 준 수치와 모멸, 증오심은 그녀의 인격을 파괴하고 예술혼을 짓밟아 소멸시키는 데는 결과적으로 실패했다.

콜비츠가 살아야 했던 시대는 일상의 깊은 곳까지 침투해 사람들의 인생 전체를 온전한 제물로 삼는 광기의 시대였다. 『혐오사회』의 저자인 카롤린 엠케Caroline Emcke의 표현을 빌리자면, 온갖 '적의의 필터'들이 독일 사회를 뒤덮고 있던 시대였다. 하지만 콜비츠는 자기 아들과 손자의 죽음을 막을 수 없었던 무력한 부모였고, 자신과 동료들을 퇴폐 예술가로 낙인찍은 나치에 꼼짝없이 당해야 했던 무력한 존재였다. 그리고 바로 그 무력함으로부터 타인의 고통을 보는 시선, 곧 상처받은 영혼을 응시하는 치유의 시선이 형성되었다.

평화주의자, 사회주의자, 여성과 아동 권리에의 헌신, 정치적 양심. 콜비츠를 묘사하는 용어는 다양하지만, 그 모든 것을 가름하는 중심은 복수와 증오심을 내려놓은 희생자와 가해자에 대한 용서다.

플랑드르 지역의 독일 전쟁묘지에 설치된 조각 〈비통해하는 부모〉에서 캐테와 카를 콜비츠는 무릎을 꿇은 채로 사죄한다. 조국이 저지른 악을 대신해 무릎을 꿇고, 애타게 전사한 아들의 이름을 부른다. "나는 때 묻지 않은 마음으로 진정으로 참된 사람이 되려는 노력을 계속할 것이다. 내가 그렇게 노력할 때 나의 페터야, 제발 내 곁에 머물러 다오. 나에게 모습을 보여 다오."

수전 재코비Susan Jacoby가 『야만의 정의』에서 지적했듯, 인간은 복수하는 존재다. 인간은 본성적으로 복수심에 불타고 그것의 감정 상태인 적대감에 사로잡힌다. 이성은 복수를 사랑의 정신적 장애며 비정상적이고 열등한 열정으로 취급하지만,[25] 그렇게 단순한 문제가 아니다. 재코비에 의하면, 복수를 부르는 적대감은 "잃어버린 그 무엇, 즉 폭력에 의해 부서져 버린 육체적, 정신적 균형과 평화의 수준을 회복하고 싶어 하는 마음으로부터 흘러나오는" 존재의 방어기제의 일환이다. 이는 적개심을 느끼지 못하는 것을 무능의 증거로 보았던 니체와 같은 맥락이다.

하지만 복수와 증오는 인격으로부터가 아니라 본성으로부터 올라오는 것이다. 복수와 증오심을 포기하는 결정이야말로 본성으로부터 자유로워지려는 인격의 절박한 표명이다. 인간은 복수하는 존재를 넘어서는 것에 의해 비로소 인격체가 된다. 인간에게 필요한 것은 복수의 시행이 아니라 용서를 구하는 일이다. 용서는 '자신을 피해자로 만든 가해자', '자신을 제물祭物로 삼는 폭력의 주체'를 끌어안는 것이다. 자신을 위협하는 상대의 존재성을 오히려 복원시킴으

'타인은 지옥'이라는 지옥의 포고문

로써 위협 자체와 맞서는 것에 의해 싸움의 정의를 바로잡는 것이다. 이것은 매우 비현실적인 요구이지만, 이 비현실적인 것만이 현실을 지탱하는 힘이다. 인간의 취약함으로 인해 저질러지는 모든 오류들의 축적, 저질러진 사건들의 '비가역성의 곤경'에서 빠져나오는 유일한 길은 용서하는 것뿐이기 때문이다.(한나 아렌트)[26]

찰스 테일러Charles Taylor도 말했듯, 자아에는 처음부터 다양한 타자들이 내재하며, 자아를 상실하는 대가를 지불하지 않는 한 자아로부터 이들을 배제할 수 없다.[27] 주인 안에는 노예가 있고, 노예의 내부에는 주인이 있다. 가해자 안에 희생자가, 희생자 안에 가해자가 있는 것이다. 그렇기에 가해자를 용서할 때 비로소 희생자가 희생의 상처로부터 자유로워질 뿐 아니라 가해자보다 우월해지는 것이다. 디트리히 본회퍼Dietrich Bonhoeffer에 의하면, 이렇게 복수를 정당화하려는 일체의 노력이 무산되는 그곳에서 '정의justice'라는 또 다른 미덕이 비로소 세워진다. 용서한 자에게만 정의를 논할 자격이 주어지고, 용서한 자를 통해서만 정의가 실현되는 것이다.

상처받을 때 우리가 애써야 할 한 가지는 용서다. 타인의 과오를 용서할 때, 자아는 자유로운 상태로 나아간다. 고통받는 타자에서 시작하는 콜비츠 미학의 핵심은 약함이 곧 강함이라는 역설이다. 그리고 예술은 약자에 의한 약자를 대변하는 이야기다. 예술은 약자의 손에서 성취되고, 한결같이 약자의 편에 선다. 이 안에서는 무력한 이들이 우대되고, 실패는 관용되고, 과오는 용서받는다. 비가역성의 곤경으로부터 자유로워지는 해방의 미학이, '절망할 권리 대신 희망

을 고집하는' 자들의 가역성의 미학인 것이다. 승리나 성공에 도취되도록 하는 사유는 비루함 이상이 아니다. 고통받는 이웃을 발견하는 안목이 누락된 예술은 한낱 포장된 치기에 지나지 않는다. 타인의 고통에 눈감을 때 자아의 지평에도 더러움과 어둠이 깃들기 때문이다. 이것이 이 미학과 모더니즘 미학 사이에 넓게 벌어진 공간에 대한 설명이다.

'타인은 지옥'이라는 지옥의 포고문

목적의 감각

닉 파크
*Nick Park*의 〈월레스와 그로밋〉으로부터

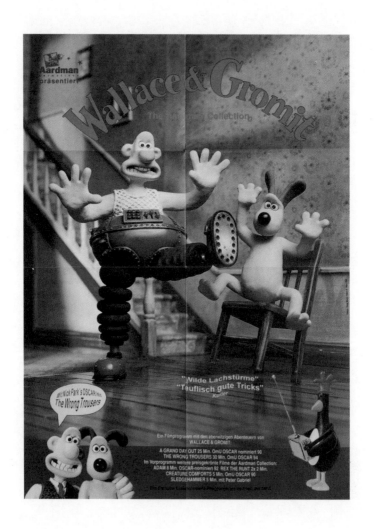

닉 파크,
〈월레스와 그로밋: 전자바지 소동 Wallace and Gromit: The Wrong Trousers〉,
1993년, 아드만 스튜디오 제작.

~

오랜 기간 자유주의와 상대주의적 사고에 익숙해지면서 세계와 존재에 대한 현대인의 감각이 크게 둔화되었다. 자유주의는 인생에서 '목적'의 의미를, 상대주의는 '진리' 개념을 각각 위협하고 추방했다. 그 결과 목적이 이끄는 삶과 진리를 추구하는 열망은 자유에 대한 중대한 도전으로 간주되고 있다. 근대 문명의 대표적인 발명품들 가운데 하나인 순수 예술fine art의 중심이 되는 개념도 '목적으로부터의 자유'다.

지난 20세기 미국에서 시작된 추상표현주의가 빠르게 지구촌 전역으로 확산되었다. 잭슨 폴록의 액션 페인팅Action Painting은 그의 회화가 어떤 목적으로부터도 자유로운 행위라는 사실을 증명하기 위해 붓에 안료를 잔뜩 묻혀 캔버스 위에 흘리거나 뿌려 댄 것이다. 그것으로 다였다. 어떤 생각도 반영되지 않았음을 보여 주기 위해 더 이상의 행위도 없고 제목도 붙이지 않았다. 굳이 내용이 있다면, '모든 의미와 모든 메시지로부터의 자유' 정도일 것이다. 하지만 그런 의미에서라면, 물감을 흘리거나 뿌리는 행위 역시 부정의 의사를 표시하려는, 엄격하게 목적적인 행위로서 그것이 말하는 자유의 의미

　　　　　　　　　　　　목적의 감각

와는 크게 상충한다. 물론 이 부정성 자체도 유럽에서 건너온 전위주의 미술의 관례적인 어법으로, 이미 조금도 전위적이거나 신선하지 않다.

세계적으로 알려진 클레이 애니메이션 작품 〈월레스와 그로밋〉(아드만 스튜디오)의 제작자이자 감독인 닉 파크Nick Park, 1958-는 예술의 자유에 대해 다른 생각을 가지고 있던 사람들 가운데 한 명이었다. 목적을 갖는 것이 언제나 탁월한 예술품을 만드는 데 방해가 되는 것은 아니며, 오히려 크게 도움이 되기도 한다는 것이 닉의 생각이었다.

> "나는 오랫동안 이 문제에 대해 걱정해 왔다. 내가 관심을 가졌던 것은 사람들에게 건강한 웃음을 주고 재미있는 일을 하는 것이기 때문이다. 그러나 나는 이제 이 일이 사람들을 즐겁게 해 줄 수 있다고 믿게 되었다. … 당신이 미술 대학에 다니고 있다면, 보다 급진적인 태도를 취하고 당신의 예술에 대해 그럴 듯한 말을 붙이라는 압력 같은 것을 항상 받을 것이다. … 나는 마음을 가라앉히고 배워야 했다."

파크는 항상 자신에 대해 생각하고, 그것과 관련한 과장된 표현을 하라는 무언의 압박에 고분고분 따를 수는 없다고 생각했으며, 그 결정이 그의 발길을 〈월레스와 그로밋〉으로 돌리도록 했다.

〈월레스와 그로밋〉은 평범한 사내 월레스와 그의 영리한 개가

일상 속에서 펼치는 유머와 예상치 않은 모험을 내용으로 한다. 예를 들자면, 월레스는 충실한 개 그로밋의 생일 선물로 무슨 일이든지 척척 해내는 만능 바지를 선물하지만, 그 선물에 너무 많은 비용을 들인 나머지 생활이 어려워져 하숙을 치게 된다. 크래커에 치즈를 얹어 먹는 것을 가장 좋아하는 월레스는 어느 날 벽장에 보관해 둔 치즈가 떨어진 것을 발견하고는 주말 여행지로, 땅이 온통 치즈로 이루어진 달나라에 갈 계획을 세운다.

프랑스의 『르 몽드Le Monde』지는 이 엉뚱한 이야기를 극찬하는 논평을 실었다. "극적인 일관성과 조형적인 일체감을 잃지 않으면서 코미디에서 멜로드라마로, 풍자극에서 공포물로 바뀌는 이 깜짝 놀랄 만한 작품에는 무엇보다도 풍부한 표정이 살아 있다. 기술적인 완벽함과 인물들에 대한 깊은 통찰력, 순간을 놓칠 수 없는 스릴과 서스펜스가 잘 짜인 완벽한 작품이다." 파크는 오락과 예술 사이에 오랜 기간 놓여 온 바리케이드를 정말이지 '자유롭게' 넘나들었다. 미술 대학에서 학습한 전위 미술의 규범과는 반대로 나아갔지만, 그것이 이 세계의 수준을 조금도 떨어지게 만들지 못했다. 오히려 이 모험담에는 분노나 조롱, 작은 비웃음의 자리조차 허용되지 않는다. 정의를 위해 반드시 처단해야 할 적敵을 설정하고, 분노할 필요는 없다. 협잡, 음험함, 의심, 거짓, 무기력 같은 단어들을 동원할 일도 없다. 파크는 상상력을 동원해 이해와 연민, 위로와 격려, 먼저 믿어 주기만으로도 충분한 세상을 만들었다. 〈월레스와 그로밋〉이 남녀노소 누구에게나 사랑받는 이유다. 닉이 더 중요한 것을 선택한 것이다! 서머싯 몸

목적의 감각

William Somerset Maugham이 말했듯, 인생에서 최대의 비극은 죽는 것이 아니라, 사랑하는 것을 그만두는 일이기 때문이다.

편견이 아니라면, 닉 파크의 애니메이션에서 원숙한 정신을 위한 철학적 유익은 찾을 수 없다고 투덜거릴 일은 없다. 고급 예술의 단골 메뉴인 논쟁적이고 대체로 공허한 주제들로 머리를 쥐어뜯는 것만이 지력과 소명감을 가진 사람들이 해야 할 일은 아니다. 이제껏 사람들이 최소한 폭력과 야만성에 빠지는 것만이라도 방지해 주었던 어떤 철학 논쟁이 있었던가. 〈월레스와 그로밋〉은 어떤 있어 보이는 담론 철학이 해냈던 이상으로 이 시대가 잊고 있던 것들을 불러낸다. 그로밋의 충절이나 월레스의 때 묻지 않은 열정, 자신들이 처한 상황을 인정하고 사랑하는 태도, 가정에 대한 헌신, … 이 적지 않은 것들을 어떤 강제도 없이 돌아보게 만든다. 닉은 23분짜리 〈화려한 외출〉을 완성하기 위해 혼자서 6년이라는 시간을 들여 33,120개의 개별 장면을 준비했다. 새로운 예술의 밑그림을 그려 내기 위해서가 아니었다. 그저 그를 둘러싸고 있는 것들을 사랑하기 위해서였다.

〈월레스와 그로밋〉이 세 개의 오스카 상, 네 개의 바프타 상을 수상했다는 사실보다 더 중요한 것은 이 결핍된 세상에서 사는 사람들을 대하는 닉의 태도다. 성과에 대한 어떤 담보도 없는 상태에서, 닉이 6년이라는 시간을 견디도록 해 주었던 힘은 목적으로의 이끌림이었다. 그것 없이는 23분을 위해 33,120개의 장면을 만들었던 과정을 지속하는 것은 불가능했을 것이다. 닉은 자신의 재능을 함께 나누어야 할 사람들, 자신이 무언가를 만들어야 할 이유인 사람들을 바라

보았다. 그럼으로써 자기 연민이나 탐닉에 빠지지 않을 수 있었다. 좋은 목적은 인생을 아름답게 만들고, 예술을 가치 있는 것으로 만든다 (그 반대가 아니다).

흐르는 음률에 맞춰 빙판 위에서 벌어지는 아름다운 피겨 스케이팅을 생각해 보라. 음률이 무엇인가는 중요하지 않다. 재즈일 수도, 클래식일 수도 있다. 빙판의 속성과 몸의 조화로 완성되는 기술적으로 숙련된 동작은 음률보다 중요하기는 하지만 최종적인 목적은 아니다. 피겨 스케이팅을 궁극적인 아름다움으로 만드는 것은 사람들을 인간의 보다 심화된 경지에 눈뜨도록 이끄는 목적적인 선善에 있다. 좋은 음악이나 기술적으로 완성된 동작을 취해서가 아니라, 이 목적으로 인해 아름다움의 영역에 편입되는 것이다. 모두가 좋은 것이 아니라 반짝거리는 것을 향해 경쟁적으로 달려 나가는 시대다. 목적에 대한 감각이 예전만 못하기 때문일 것이다.

목적의 감각

"우리 자신의 길을 걷자!"

시테 크레아시옹
Cité Création 그룹의 도전과 응전

시테 크레아시옹, 카뉘Canuts의 벽,
프랑스, 리옹.

~

나바호 부족은 전통적으로 손가락으로 무언가를 가리켜선 안 된다고 배운다. 그렇게 하는 것은 대상에 대한 폭력으로 간주되기 때문이다. 한 나바호 원로에 따르면, "손이란 뇌가 없이는 기만적인 것이고, 영혼이 없이는 빌려 온 것이다." 예술을 예술로 만드는 결정적인 요인도 마찬가지다. 그것은 손이 아니라 손을 이끄는 정신으로부터 온다. 정신은 관념이나 개념을 생성하는 근원으로 의식의 저수지와도 같다. 이 시대의 문제는 이 저수지가 흘러들어 온 기만적인 정보들로 채워진다는 것이다.

1960년대만 해도 사람들은 '대통령이 되는 것보다 바르게 사는 것이 낫다'고 생각했고, 예술은 자신이 속한 사회의 문제들을 외면해선 안 된다고 믿었다. 대체로 그랬다. 하지만 포스트-개인주의 시대의 예술은 이런 문제에 대해 크게 관심이 없다. 포스트-개인주의가 이전의 근대적 의미의 개인주의와 다른 것은 개인주의에 획일주의까지 뒤섞여 있다는 것이다. 포스트-개인주의가 문제를 해결하는 방식은 매우 집단적인 성향을 띠며, 자신의 자아가 과거, 사회, 직업, 가정 등과 맺었던 중요한 관계를 단절하는 것이다. 곧 자아의 실

"우리 자신의 길을 걷자!"

체를 없앰으로써 자아의 문제로부터 자유로워지는 것인데, 이로 인해 그들은 자신으로서 사는 것에 대한 감각을 상실하는 위기에 처하게 된다.

토머스 머튼Thomas Merton의 나무의 비유를 따르면, 나무는 더 많은 나무들에게 존경받는 나무가 되고 싶다는 열망이나 자신이 그 같은 요구에 부합하지 못할 것 같은 불안감에 의해 더 좋은 나무가 되는 것이 아니다. 나무는 그저 나무이기에 사물로서 그것이 할 수 있는 최고의 성과를 낸다. 문화와 예술도 머튼의 나무 비유와 다르지 않다. 그것(문화와 예술)은 흔히들 말하는 것처럼 호사스러운 것도 오락거리도 아니다. 피에르 상소Pierre Sansot에게 그것은 "내가 나 자신이 되고, 그들은 그들 자신이 되어야 하는 하나의 과제"일 뿐이다. 반면 포스트-개인주의자에게 문화와 예술은 대체로 미디어를 통해 유포되는 것으로, 다른 사람이 되고 싶은 욕망, 성공한 사람이 되려는 욕망, 좋은 것을 소유하려는 욕망을 채우는 대리물 이상이 아니다.

이것이 아메리칸 라이프스타일로 대변되는, 포스트-개인주의 시대 예술의 존립 기반이다. 이 예술은 이제껏 사람들의 삶을 유지시켜 온 가까운 연대, 과거, 친구, 직업, 가정과 단절하고 더 큰 것들과의 관계에 연연한다. 포스트-개인주의 예술을 대변하는 상징적 기제가 셔윈 로젠Sherwin Rosen 교수가 밝힌 '슈퍼스타 효과'다. 그것은 단지 대중의 박수갈채를 끌어내기 위해 고안된 것으로, 시대의 비참성에 대해서는 어떤 해석도 제공하지 않는다. 이로 인해 예술은 매우 하찮은 직업이 되었다.

대중의 박수갈채에 연연하고, 체계로부터의 인정에 목을 매달고, 고가 거래의 수혜자가 되는 것 외에 어떤 것도 상상하기 어려운, 오늘날의 재난 상태의 예술을 다시 아름다운 것으로 되돌리는 것이 여전히 가능할까? 여기 하나의 소박한 참조가 있다.

'시테 크레아시옹Cité Création 그룹.' 1978년 프랑스 리옹 지역 미대생들의 모임으로 처음 결성되어 30년 이상 유지되었고, 오늘에 이른 벽화Wall Painting 창작 그룹이다. 리옹 대학에서 미술을 전공하던 창립 멤버들은 당시 크게 유행했던 앵포르멜과 미니멀리즘에 대한 문제의식으로 한자리에 모이게 되었다. 이들은 미니멀리즘이 미국과 유럽에서 급속하게 조성되고 인위적으로 확산된 배경이 미국 중심인 글로벌 자본주의의 영향과 무관하지 않다는 점, 따라서 예술로서 희망을 갖기 어렵다는 점에 대한 문제의식으로 '시테 크레아시옹'을 발기했다. 그룹의 발기인 가운데 한 명이자 오랫동안 리더로서 그룹을 이끌어 온 질베르 쿠덴Gilbert Coudène의 말에 이러한 생각이 담겨 있다.

"1970년대 나는 순수 회화를 공부하는 대학생이었다. 그러나 미술 세계의 현실이 나의 창작 열정과 아이디어에 끊임없이 가하는 제약과 통제, 특히 미국의 미니멀리즘과 컨셉추얼리즘의 오만하고 돈을 추구하는 영향으로 인해 매우 좌절하고 불행했다. 숨이 막힐 것처럼 답답했고, 정치적 옳음에 대한 갈증이 고조되었다. 또한 나는 모든 것이 역사적으로 피할 수 없는

퇴폐의 희생자가 되어 버린 사회 자체와 결부되어 있다는 것을 깨달았다. 그래서 나는 내 예술 공부를 중단하고 대학을 떠나야겠다고 결심했다."

대안으로서 벽화와 공동 작업은 강의실에서조차 수용이 촉구되던 당대의 주류 미술에 반해 정치적으로, 경제적으로 옳은 '진짜 예술Art réel'을 하자는 생각에서 비롯되었다. 그의 말을 조금 더 들어 보자. "나의 대학 시절 미니멀리즘 발작증이 거의 상상조차 할 수 없이 터무니없는 지시를 동반했는데, '진정 그리고 싶다면 그리지 말아라If you want to paint, don't paint'가 그것이었다. 전적으로 퇴폐적이며 호사스런 엘리트주의이자, 파리나 그 밖의 거대 갤러리의 취향에나 부응하는 미니멀리스트 결정권자의 인정 없이는 아무것도 할 것이 없는 미술 세계에 예속되고 순응하는 것을 의미할 뿐이다. … 우리는 인간의 경험에 바탕을 두는 사회적 행위로서의 회화를 원했다. 미니멀리즘은 그것을 허용하기에는 명백하게 불구였고, 그래서 우리는 우리 자신의 길을 걷자고 다짐했다."

시테 크레아시옹은 그린버그Clement Greenberg가 웅변했던 매체로서 회화나 조각의 순혈주의, 더 나아가 칸트 미학의 구현으로서의 앙상한 회화나 조각을 거부한다. 그들은 미술관 체계Museum System에 의해 정당화되는 것에 연연하는 대신 거리에서 영감을 얻고, 그곳에서 생을 마치는 예술을 원했고, 드디어 벽화의 대지에 도달했다. 벽화는 미술관이나 갤러리로 대변되는 시스템에 훨씬 덜 의존적이

다. 거리가 곧 '출입구도, 매표소도, 입장권도, 경비도 없는 미술관'으로 변화하기 때문이다. 세실 필립Cécile Philippe에 의하면, 오히려 거리야말로 '이상적인 미술관'이다. 감성만을 문제 삼는, 그 밖의 경계가 없는 공간이라는 의미에서다. 벽화는 익명의 거리를 의미 있는 장소로 만든다. 존재하고자 하는 욕구를 지닌 사람들에게 특별히 화해의 제스처를 취하는 장소가 된다.

예술을 예술적인 것으로 만드는 의식은 소명 의식이다. 이 의식 없이는 포스트-개인주의화된 예술을 넘어, 뿌리가 회복되고 관계가 복원된 예술의 길을 용기 있게 찾아 나설 수 없다. 이 의식 안에서만 자신의 자아가 본질적으로 소비자가 아닌 높은 '정신적 존재'임을 알고, 진정으로 자신으로서 사는 것에 눈뜨고, 작은 불편에도 쉽게 자신의 태도를 바꾸지 않을 수 있다.

"우리 자신의 길을 걷자!"

존재 내면의 아이

나라 요시토모
*Yoshitomo Nara*의 악동惡童 캐릭터로부터

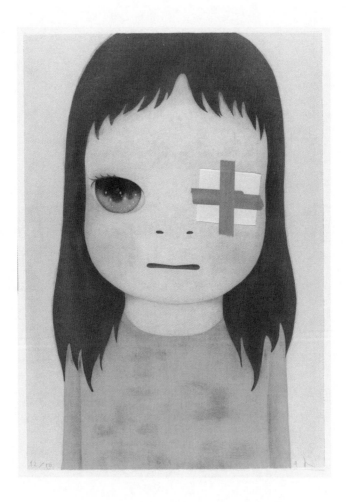

나라 요시토모, 〈무제〉, 2012년, 콜라주 목판화, 68.7X48.3cm,
뉴욕 현대미술관, 미국, 뉴욕.

Publisher: Tomio Koyama Gallery, Tokyo, and Pace Editions, Inc., New York. Printer:
Pace Editions Ink, New York. Edition: 50. General Print Fund. Acc. n.:1657.2012.© 2020.
Digital image, The Museum of Modern Art, New York/Scala, Florence

～

작가의 사적 고백을 중시하는 현대 예술이라지만, 정작 작가조차도 존재의 내면에서 벌어지고 있는 사건에 대한 이해는 일천하기만 하다. 자아가 억압된 상태에서 인생을 인식할 때 나타나는 심리 현상은 크게 세 가지로, 분노와 복수심, 절망감과 슬픔, 방관과 무책임이다. 억눌린 상태의 자아에 의미 있는 것은 오직 자신을 정당화하는 것이며, 인생은 자신을 충족시키는 도구로서 대상화된다. 이런 상태의 자아는 자극적이거나 과장된 수사, 시선 끌기의 언어 표현을 통한 자기 현시에 골몰하면서 정작 삶에 깊이 뿌리내리는 데 이르지 못한다. 이런 고백은 대체로 운명론적이거나 패배주의적인 경향성을 띤다. 운명론은 세계의 부조리와 악을 극복할 수 없는 것으로 과대평가함으로써 문제 자체에 예속되도록 만들고, 패배주의는 온전하거나 최소한 더 나은 세계의 가능성을 부인한다는 점에서 양자 모두 존재를 더한 위험으로 내몬다.

　　우리는 너무 많은 일들이 일어나는 세계에 살고 있다. 수많은 사건들이 마음의 평화를 흔들고 두려움과 분노를 촉발한다. 하지만 세계의 사건들과 주어진 일들 가운데 점점 더 적은 것들에 대해서

만, 그것도 부분적으로 알 뿐이다. 미국적 라이프스타일로 대변되는 개인주의와 획일주의가 적절하게 혼합된 삶의 양식은 대체재를 고안하거나 회피하기에 급급할 뿐, 세상 자체에는 관심이 없다. 오로지 자신에게만 몰입하는 이 혼합된 성격이야말로 현대성과 현대 문화와 예술을 관통하는 특성이다. 이러한 현대적 경향은 억눌린 상태의 자아와 깊게 관련되어 있다. 해럴드 브라운Harold O. J. Brown 교수에 의하면, 개인의 고백, 개인의 성공과 실패, 개인의 영향력 등 자신의 예술이 자신에게 사적으로 귀속되기만을 바라는 것에서 기인하는 무관심과 무능력으로 오늘날 예술은 과거의 어느 시대보다 더 비루한 것이 되고 말았다. 대중적 인기나 정부 차원의 지지로 아무리 포장해도 점점 더 노골화되는 비루함을 감출 수는 없다.

　　나라 요시토모Yoshitomo Nara, 1959-는 5, 6세쯤 되어 보이는 악동을 만화적으로 표현한 캐릭터로 잘 알려진 일본 팝아트 작가다. 나라의 아이는 매우 화가 나 있고 심술궂어 보인다. 잔뜩 찌푸린 미간 양쪽으로 두 눈의 꼬리가 위로 치켜 올라가 있다. 적의로 가득한 시선에, 입가에는 비웃음의 흔적이 어려 있다. 심지어 흡혈귀의 송곳니가 솟아 있기도 하다. 담배를 물고 있는 입에서는 금방이라도 뒷골목의 비속어가 튀어나올 것만 같다. 나라는 이 불량한 아이 덕에 바쁘게 전 세계를 순회해야 하는 인기 작가가 되었다. 1996년 서울의 로댕 갤러리에서 그의 개인전이 열렸을 때, 무려 8만 5천 명의 관람객이 전시를 찾았다. 전례가 없는 기록이었다.

　　나라의 악동 캐릭터는 '어린아이=순진함'이라는 상식을 비웃

고 조롱한다. 그의 아이는 막 피어난 꽃을 싹둑 잘라 내면서 어떤 가책도 없다. 이 아이는 폭력성에 중독되어 있는 자신에 대해 무지한 현대인의 상징적인 투영이다. 정말로 아이를 잘못 키우는 이 시대에 아이들은 나쁜 어른들이 만들어 놓은 것들을 통해 더 나쁜 어른으로 자란다. 작가이자 트라피스트회 신부며, 이 시대의 대표적인 영적 스승으로 꼽히는 토머스 머튼은 말한다.

> "그들의(아이들의) 상상력, 독창성, 현실에 대한 반응은 단순하며 참신한 개성을 가지고 있고, 게다가 한순간의 신중한 침묵과 몰입 성향까지 가지고 있습니다. 그러나 이 모든 자질은 사방에서 몰려오는 두려움, 불안, 순응, 압박으로 신속히 무너져 버리고 맙니다. 그들은 건방지고 어색한 괴물이 되어 텔레비전 속 등장인물처럼 차려입고, 장난감 총을 과시하며 고함을 지릅니다. 머리는 정신 나간 구호, 노래, 소음, 폭발음, 통계 수치, 브랜드 이름, 협박, 상말, 상투어로 가득합니다. 학교에 들어가면 그들은 말재주, 합리화, 겉치레, 광고 모델과 같은 표정, 자동차의 필요성 따위를 배웁니다. 한마디로 자기 같은 사람들에게 동조하며 빈 머리로 더불어 살아가는 법을 익히는 것입니다."[28]

헨리 나우웬Henri Jozef Machiel Nouwen에 의하면, 우리의 내부에는 어른이 되면서 받은 상처를 끌어안고 우는 아이가 존재한다. 그 아

　　　　　　　　　　　　　　　존재 내면의 아이

이는 자신의 업적과 성공의 이면으로 숨어들지만, 한편으론 계속해서 보호와 사랑을 갈망한다. 사람들은 자신의 내면에서 자신의 무력함을 알고, 또다시 실패하고 버림받을까 봐 두려움에 떠는 이 아이를 만난다.[29] 그리고 이 아이는 자신의 안전이 위협받거나 사랑받고자 하는 열망이 거부될 때, 세계에 대해 분노를 표출하고 복수를 결심한다. 내면의 아이가 결행해 온 복수는 역사적으로 크게 두 가지 방식, 곧 하나는 세계의 부정을 통해, 다른 하나는 자신의 부정을 통해 표출되었다. 첫 번째는 세계의 부정으로, 세계의 위협을 두려워해 그것과의 관계 단절을 모토로 삼았던 노선으로 인생과의 대화, 세계에 대한 기여를 등짐으로써만 스스로를 보호할 수 있다는 인식에 스스로를 가둔다. 모던 아트의 미학이 스스로 재촉했던 길이라 할 수 있다. 두 번째 복수는 자신을 부정하고 분해하는 것으로, 신디 셔먼Cindy Sherman, 프랑스의 맥 오를랑Mac Orlan이나 소피 칼Sophie Calle 등의 자학적이거나 자기 부정, 자기 해체의 작업을 통해 익숙해진 반응이다.

셔먼은 분장과 변장을 통해 자신과 타인의 경계를 이완하거나 와해시킴으로써 정체성의 요체로서 '자아'의 부정을 시각적으로 표현했다. 맥 오를랑은 셔먼이 사진으로 말하고자 했던 '자아의 분해'를 아홉 차례에 걸친 얼굴 성형 수술을 통해 했다.(1990–1993년) 소피 칼의 1998년작 〈이중게임Doubles-jeux〉은 소설가 폴 오스터Paul Auster에게 자신이 똑같이 모방하고 흉내 낼 수 있는 가상의 인물 캐릭터 일곱 개를 만들어 줄 것을 의뢰하고, 실제로 그 가상의 캐릭터들의 행동을 직접 실행에 옮기는 방식으로 구성되었다. 그녀는 자신과

Yoshitomo Nara

가상의 자신 가운데 무엇이 진짜 자신인가를 묻는 것을 통해 자아를 '자아로 믿었던 것'으로 대체한다.

하지만 복수는 또 다른, 대체로 더 지독한 복수를 낳는다. 억압은 더한 억압으로 이어진다. 세계의 부정은 더한 세계의 부정을 낳고, 자아의 분열은 돌이킬 수 없이 분열된 자아로 귀결된다. 단절은 가능한 이야기가 아니다. 인생의 모든 요인들은 다른 요인들에 자신에 대해 알리고 영향을 미친다. 타자가 누구든 또는 무엇이든 관계없이 그의 존재를 존중하고 인연을 맺을 때, 나의 유한성은 극복되고 치유의 계기가 마련된다. 에마뉘엘 레비나스Emmanuel Levinas에 의하면, 나의 존재를 확장시킬 수 있는 무한성은 타자의 손에 쥐어져 있다. 인생에서 얻은 상처를 세계를 등지고 자기 안으로 유폐되거나 자신을 분해해 버리는 명분으로 삼는 것은 위험하고 슬픈 일이다. 인간은 인생의 사안들에 대한 판단 체계를 가지고 있으며, 아무것도 그것을 방해할 수는 없다. 자연의 아름다움을 아는 사람은 자연을 훼손하는 것에 연루된 기술이나 사상에 대해 어떤 식으로든 반응한다. 이런 과정을 통해 사람은 자신이 속한 세계에 대해 반응하고 책임을 지는 태도를 갖게 되는 것이다.

인간은 세계의 부조리와 폭력의 한가운데서 아이에서 어른으로 성장해 나가는 존재다. 인생의 고난은 오히려 아픈 세상을 함께 걸어가는 동료들, 차별 없이 테러리스트와 악당의 표적이 되고, 탐닉과 중독의 유혹에 노출되어 있는 그들과 만나도록 주선한다.

존재 내면의 아이

"그러나 바로 인간의 이 깊은 슬픔이 상처받은 나의 마음과 인류의 마음을 하나로 만들어 준다. 고통 가운데 하나 되는 이 신비에 소망이 숨겨져 있다. … 내가 압제자에 항거하고 평화를 위해 할 수 있는 일을 할 때조차 내 마음은 그 사실을 안다. 이 모든 것 가운데서 나는 계속해서 좁은 길, 슬픔의 길, 소망의 길을 선택해야 한다."[30]

세계의 부정과 혼돈 상태의 자아의 탐닉은 우리 모두가 세계를 위해 무언가를 할 수 있고, 해야만 하는 존재라는 사실을 망각한 결과다. 우리가 인생에서 소유하고 경험하는 모든 것은 '세계를 위함'과 결부되어 있음에 대한 감각이 시급하게 회복되어야 하는 이유다.

기쁨을 되찾기

프랜시스 베이컨
*Francis Bacon*의 〈고기와 함께 있는 남자〉로부터

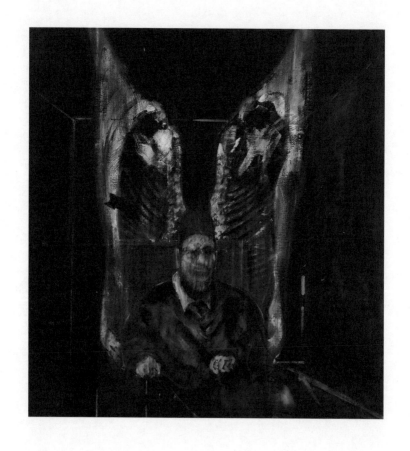

프랜시스 베이컨, 〈고기와 함께 있는 남자〉, 1954년, 캔버스에 유채,
129.9X121.9cm, 시카고 미술관, 미국, 시카고.

팀 버튼Tim Burton 감독의 1989년 영화 〈배트맨〉 1편에는 악랄하면서도 영리하고, 미소를 잃지 않는 사이코패스 조커가 고담시 미술관의 작품들을 감상하며 계단을 내려오는 장면이 나온다. 렘브란트, 드가, 페르메이르. 하지만 어느 것 하나 조커의 마음에 드는 그림이 없다. 조커는 렘브란트의 자화상, 드가의 발레리나, 르누아르의 소녀들, 그리고 페르메이르의 여자들에 분노하며 형광색 페인트를 뿌린다. 유일하게 조커의 마음에 드는 그림이 한 점 있는데, 프랜시스 베이컨 Francis Bacon, 1909-1992의 〈고기와 함께 있는 남자〉다. 그 앞에서 조커는 "예술인지 아닌지 모르겠지만 난 이 그림이 정말 좋아"라고 말한다. 〈배트맨〉에 베이컨의 회화를 등장시킨 것은 팀 버튼의 취향 때문인 것으로 알려져 있지만, 베이컨이 천식과 알레르기 같은 질병과 동성애 성향으로 인해 일찍이 집에서 내쫓기는 등 불행한 성장기를 지녔다는 점에서 조커와의 연결 고리도 고려되었다는 후문이다.

베이컨의 회화에 등장하는 인물들은 모두 온몸이 짓뭉개져 있는 상태다. 사람인지 짐승인지를 구별하기 어려울 지경이다. 끔찍한 교통사고가 있었거나 바로 옆에서 폭탄이라도 터진 것이 분명하

기쁨을 되찾기

다. 어떻든 유쾌한 기분을 끝장내려 작정이라도 한 듯하다. 사람들은 베이컨이 지나치다고 생각하지만, 정작 베이컨은 자신의 그림에 대해 투덜대는 사람들 때문에 신경이 곤두서곤 했다. 훨씬 폭력적이고 잔인한 세상에 대해서는 침묵하면서, 유독 자신의 그림에 대해서만 인색하게 구냐는 것이다. 인상주의자 에두아르 마네Edouard Manet가 살롱에 〈올랭피아〉를 출품했을 때도 이와 유사한 상황이 벌어졌다. 아프로디테의 팔등신 누드를 기대했던 부르주아 관객들에게 꾀죄죄한 침대 위에서 손님을 기다리는 여성이 모욕감을 안겨 주었기 때문이었다. 마네는 살롱전에서의 낙선은 물론이고, 천박한 취향이라는 오명까지 뒤집어써야 했다. 이런 반응에 마네도 예민해지지 않을 수 없었다. 자신은 눈으로 보는 것을 그렸을 뿐이므로, 천한 것이 있다면 자신이 아니라 세상이라고 항변했다. 사실, 〈올랭피아〉의 배경이 된 사창가를 들락거렸던 사람들은 마네의 취향을 공격해 대던 부르주아들 아니었던가.

마네 이후의 모던 아트는 현재의 비참성에 더 마음이 끌리는 특성을 지닌다. 군주의 위엄 있는 초상화는 초라한 이웃의 자화상으로 대체되었다. 신의 은총보다는 죽음의 저주를 그린다. 에드바르 뭉크Edvard Munch의 〈절규〉는 어머니와 더불어 결핵과 조현병을 앓았던 두 누이를 연이어 잃은 다섯 살 소년의 영혼에 각인된 죽음을 그린 것이다. 현대 예술에는 인간의 정신적·신체적 고통, 열등감, 자학, 두려움, 덧없음과 공허의 감정, 권태를 모면하려는 극단적인 태도가 담긴다. 추악한 세상의 면면과 마주하면서 작가의 불안한 심리와 예민

함이 고조된다. 치료가 필요한 수준의 강박이나 분열 상태에 놓인 작가들도 적지 않다. 베일에 가려진 영국 작가 뱅크시Banksy는 부조리한 세상을 신랄하게 풍자한다. 그는 네이팜탄으로 불타는 마을을 뒤로하고 내달렸던 발가벗은 '베트남 소녀'를 맥도날드 햄버거의 캐릭터와 대비시킨다. 오늘날 문화 전쟁을 이끄는 세력은 맥도날드 햄버거나 할리우드발 블록버스터 영화 산업과 관련이 깊다.

2018년 12월 20일 영국 웨일스 지역의 포트 탤벗Port Talbot 마을의 한 차고에 뱅크시의 벽화가 모습을 드러냈다. 한쪽에서 보면, 소년은 한껏 웃음을 머금은 환한 표정으로 하늘에서 내리는 눈을 반겨 맞이하고 있다. 소년의 발 옆에는 눈썰매까지 있다. 하지만 모퉁이의 다른 편으로 돌아가면, 이 눈의 정체가 드러난다. 그것은 화재가난 쓰레기통에서 연신 솟아오르는 재였던 것이다. 웨일스에서의 첫 번째 작업인 이 벽화를 통해 뱅크시는 오염된 공기와 그로 인한 질병을 강조하고자 했다. 사실 마을 인구의 10%를 고용하고 있는 주요 제철소로부터 나오는 오염 물질로 인해 포트 탤벗 주민들은 이미 심각한 건강상 문제를 겪어 왔다. 뱅크시는 인스타그램을 통해 전직 철강 노동자 게리 오웬(55세)으로부터 철강 회사로 인해 자신들이 겪고 있는 고통에 대해 어떻게든 도와줄 수 있냐는 질문을 받았고, 소년의 벽화는 이에 대한 뱅크시의 답이었다.

현대 예술은 비참의 운율로 불행의 서사를 낭독하는 것을 즐긴다. 리듬은 조울증으로 조율되고, 템포는 '점점 더 자극적으로'다. 하지만 사람들이 진정으로 원하는 것은 우리가 사는 세상이 얼마나

뱅크시의 최근 벽화(한 소년이 눈 속에서 놀고 있는 모습을 보여 준다), 2018년, 영국, 웨일스, 포트 탤벗.

더럽고 헤어 나올 수 없는 수렁인가를 거듭해서 확인하는 것만은 아니다. 누가 그것을 모르는가! 사람들이 진정으로 원하는 것은 일상 너머의 어딘가에 있을지도 모를 넓고 푸른 초원을 상쾌한 마음으로 활보하는 것이다. 그저 힘을 다해 현실의 파국을 폭로하기만 하는 예술은 마치 환자에게 어떤 세균 때문에 병이 생겼는지를 끝없이 알려주기만 하는 의사와 같은 존재가 되고 만다.

현대 예술의 비극적 기조는 물론 비극적인 현실을 반영한 때문이다. 하지만 이 시대가 역사적으로 특이할 정도로 더 아픈 시대인 것은 아니다. 어둡고 슬픈 표현의 원인은 세상보다는 오히려 "어떠한 위로도 없이 '비극'과 '어리석음', '공허'를 숭배하는, 이 시대의 길을 잘못 들어선 휴머니즘"에 있다. 『나니아 연대기』의 저자 클라이브 S. 루이스Clive Staples Lewis는 근심과 염려로 채워진 존재의 상태를 지옥에 비유한다. 그에 의하면 지옥은 죄를 지은 자들이 모이는 장소가 아니라, "모든 사람이 자신의 명예와 출세에 대해 끊임없이 염려하는 곳, 모든 사람이 슬픔을 가지고 있는 곳, 질투와 이기주의와 분노라는 과도한 격정으로 살아가는 곳"이다. 이 시대의 많은 사람들이 깊은 슬픔 속에 잠겨 있다. 부르더호프 공동체의 지도자 요한 크리스토프 아놀드Johann Christoph Arnold에게 우울증은 '어두움의 계략'이다. 그 계략이 사람들로 하여금 스스로 자책하고, 크게 문제되지 않는 결점과 연약한 부분을 과장해 스스로를 막다른 골목으로 몰아세우도록 종용한다.

모든 슬픔이 영혼 위에 무거운 큰 바위를 올려놓는 것은 아니

기쁨을 되찾기

다. 겸허하게 마주함으로써 영혼을 정화하고, 마음을 인류와 연결되도록 이끄는 슬픔도 있다. 이 슬픔은 어두운 세상에 대한 무기력한 반응으로서의 슬픔과는 전혀 다르다. 프랑스의 사상가 시몬 베유는 제2차 세계대전 중 레지스탕스 활동에 가담하고, 전후로는 노동 운동을 펼치면서 약탈당하고 가난한 사람들의 영혼으로 파고드는 슬픔에 대해 알게 되었다. 공장에서 일할 때, 타인의 고뇌가 그의 영혼과 육신으로 예리하게 전해졌다. 물론 세상은 악취가 풍기는 곳이다. 하지만 그것을 폭로하고 고발하는 것만으로는 할 수 있는 것이 거의 없다. 그것만으로는 진정한 정신으로 나아갈 수 없다. 참된 지성도, 예술도 영혼의 심오한 기쁨 속에서 자라 열매를 맺는 것이기 때문이다. 인간은 좌절하기 쉬운 경향으로 인해 쉽게 근심과 슬픔에 무릎 꿇는다. 그렇게 되면 존재는 살아 있음과 인생의 기적에 대한 직관이 무뎌지고 깊은 갈망의 끈을 놓치게 된다.

이 심오한 기쁨은 행복한 결말 뒤에 찾아오거나 감각적 유희로부터 주어지지 않는다. 이 기쁨은 삶의 의지가 진리에 일치해 갈 때, 존재의 깊은 곳에서 발하는 것이다. 삶의 의지는 곧 기쁨의 의지다. 이 아픈 시대에 예술이 져야 할 짐들 가운데 하나는 이 기쁨으로 자기 연민과 타인을 향한 증오를 넘어서는 것이다.

Francis Bacon

주

1 필립 드 몬테벨로 · 마틴 게이퍼드 지음, 주은정 옮김, 『예술이
 되는 순간』(디자인하우스, 2015).

2 프리모 레비 지음, 이현경 옮김, 『이것이 인간인가』(돌베개,
 2007), p.298.

3 톰 필립스 지음, 홍한결 옮김, 『인간의 흑역사』(월북, 2019),
 p.154.

4 앞의 책, p.165.

5 크리스토프 앙드레 지음, 함정임 옮김, 『행복을 주는 그림』(마
 로니에북스, 2007).

6 Jonathan Fineberg, *Art since 1940*, Harry N. Abram, New York,
 1995, p.131.

7 오스 기니스 지음, 박지은 옮김, 『인생』(IVP, 2009), p.204.

8 롤랑 바르트 지음, 김진영 옮김, 『애도 일기』(걷는나무, 2018).

9 이부영 지음, 『분석심리학』(일조각, 1998), p.69.

10 사가쿠치 안고 지음, 최정아 옮김, 『백치 · 타락론 외』(책세상,
 2007).

11 로고테라피logotherapy(의미치료).

12 에이미 카마이클Amy Beatrice Carmichael, 1867-1951은 아일랜드에서 태어나 인도에 기독교 선교사로 파송되어 55년간 인도를 위해, 특히 인도의 고아들을 위해 쉬지 않고 일했다.

13 Harry Bellet, *La marché de l'art s'écuole demain à 18h 30*, Paris: Nil, 2001, pp.11-12.

14 데니스 하이너는 여든이 된 그의 부인이 실명 상태이기 때문에 그녀를 돌보아야 한다는 이유로 봉사 명령을 거절했다.

15 앞의 책, pp.12-13.

16 앞의 책, p.14.

17 앞의 책, pp.13-14.

18 앞의 책, pp.15-16.

19 Michel Leiris, *Journal 1922-1989*, Paris: Gallimard, 1992, p.41. (1924. 4. 1.)

20 반히틀러 운동으로 나치에 체포되어 수용소에서 죽음 직전까지 갔다가 소련군의 진군으로 풀려났다.

21 임근혜 지음, 『창조의 제국』(바다출판사, 2019), pp.108-109.

22 심지어는 그녀가 국립예술문화원NIAL에 뽑힐 때조차 에드워드 호퍼, 존 슬론 같은 남성 화가들이 훼방을 놓았다.(1949년)

23 헬렌 E. 피셔 지음, 김남경 옮김, 『사랑의 해부학』(하서, 1994), p.117.

24 필립 얀시 · 폴 브랜드 지음, 최규택 옮김, 『육체 속에 감추어진 영성』(그루터기하우스, 2006).

25 Susan Jacoby, *Wild Justice: The evolution of revenge*, New York:

Harper & Row, 1983. Bernd Janowski, "Dem Lowen gleich, gierig nach Raub: Zum Feindbild in den Psalmen." *Evangelische Theologie* 55(1995): 155-173.

26 미로슬라브 볼프 지음, 박세혁 옮김, 『배제와 포용』(IVP, 2012), p.191.

27 Charles Taylor, "Justice After Virtue", In *After MacIntyne Critical perspectives on the Work of Alasdair MacIntyne*, edited by John Horton and Susan mendus, 16~43. Notre Dame: University of Notre Dame Press, 1994, p.32.

28 토머스 머튼 지음, 윤종석 옮김, 『묵상의 능력』(두란노, 2006), p.183.

29 헨리 나우웬 지음, 김명희 옮김, 『예수님과 함께 걷는 삶』(IVP, 2000), p.33.

30 앞의 책, p.39.

도판 출처

© Jean Dubuffet / ADAGP, Paris - SACK, Seoul, 2020

© Bernard Buffet / ADAGP, Paris - SACK, Seoul, 2020

© Georgia O'Keeffe Museum / SACK, Seoul, 2020

© 2020 Heirs of Josephine Hopper / Licensed by ARS, NY - SACK, Seoul

© Damien Hirst and Science Ltd. All rights reserved, DACS 2020

© The Estate of Francis Bacon. All rights reserved. DACS 2020

© 2020 - Succession Pablo Picasso - SACK(Korea)

© Photo SCALA, Florence

Albrecht Dürer
Hieronymus Bosch
Pieter Bruegel
James Ensor
Jean Dubuffet
Ernst Barlach
Vincent van Gogh

Andrea Mantegna
Caravaggio
Jean-Léon Gérôme
Paul Gauguin
Ernst Ludwig Kirchner
Bernard Buffet
Jackson Pollock
Damien Hirst

Diego Velázquez
Francisco José de Goya y Lucientes
Gustave Courbet
Jean-François Millet
Paul Cézanne
Pierre-Auguste Renoir
Chris Ofili
Turner Prize